예술의 쓸모

예술의 쓸모

시대를 읽고
기회를 창조하는
32가지 통찰

강은진 지음

다산
초당

예술은 얼어붙은 삶을 깨우는 가장 효과적인 자극제

"예술, 그게 일상생활에 무슨 도움이 되나요?"

15년 넘게 예술에 관한 글을 쓰거나 대중 강의를 진행해오면서, 종종 이런 질문을 듣습니다. 모네나 고갱, 고흐, 클림트 같은 화가의 이름이 친숙해지고, 예술가와 명품 브랜드의 콜라보 제품이 순식간에 매진되며, 미술관에 방문하는 사람이 연간 수백만 명에 가까운 오늘날에도 이러한 편견은 여전히 남아 있습니다. 여기저기 새로운 볼거리와 즐길 거리가 넘쳐나는 시대에, 케케묵은 예술작품을 감상하거나 공부하는 일은 생활과 동떨어진 고상한 취미생활이자, 단순한 자기만족일 뿐 쓸모는 전혀 없다는 것이지요.

물론 예술을 접한다고 인생이 하루아침에 뒤바뀌지는 않습니다. 세상 모든 예술작품이 하루아침에 사라진다 해도, 사회가 무너지는 일은 없을 테고요. 하지만 분명한 건, 예술을 접한 사람과 그렇지 않은 사람은 삶을 살아가는 관점이나 태도가 분명히 다르다는 것입니다.

얼어붙은 삶의 감각을 깨우는 미적 사고의 힘

사람은 누구나 비슷한 관점과 태도를 유지하며 일상을 살아 갑니다. 어제 살았던 하루를 오늘 그대로 살아가고, 내일도 모 레도 비슷하게 살아가는 거죠. 문제는 종종 그런 일상이 흔들 리는 경우가 있다는 겁니다. 누구나 살다 보면 홀로 감당하기 힘든 어려운 상황이나 한계에 부딪혀 새로운 돌파구가 필요한 순간을 만나게 되지요. 바로 그럴 때, 우리에게 필요한 것이 예 술입니다.

관성대로만 살다 보면, 눈앞의 문제에 매몰되어 답을 찾기 힘듭니다. 그럴 때 예술은 우리가 좀 더 넓고 새로운 시야를 가 지도록 도와줍니다. 얼어붙은 삶의 감각을 깨워주는 것이지요. 그래서 철학자 프리드리히 니체는 예술을 삶의 위대한 자극제 라고 말했습니다. 당연합니다. 미적 사고의 힘을 통해 지극히 일상적인 것도 다르게 보고, 사람들이 대수롭지 않게 여기는 사소한 것에서도 가치를 찾아내는 것, 그게 바로 예술이 하는 일이니까요. 실제로 제 수강생 중에는 몇 주에 걸친 수업이 끝 날 때쯤 "마음에만 담아뒀던 문제가 해결됐다", "세상을 대하 는 자세가 바뀌었다"라고 고백하는 분이 많습니다.

그렇다면 우리는 어떻게 예술을 접해야 할까요? 보통 예술 에 관한 책을 읽거나 강의를 듣는다고 하면, 두툼한 책에 담긴

교양 지식을 머릿속에 잔뜩 집어넣는 모습을 떠올립니다. 물론 그것도 좋은 일이지만, 모든 사람이 그렇게 딱딱하게만 예술을 접할 필요는 없습니다.

예술사나 작품에 대한 지식을 쌓는 일보다 훨씬 중요한 것이, 바로 예술가의 삶을 만나는 일입니다. 누구보다 뜨겁게 인생의 방향을 고민했던 한 사람으로서, 그들의 이야기를 듣는 것이지요. 이들은 세상과 맞서기도 하고, 때로는 그 변화의 흐름에 올라타기도 하면서, 자신만의 무기를 갖춰 인생을 개척해나갔습니다.

삶의 문제를 해결하는 가장 강력한 무기

흔히 예술가라고 하면, 세상과 동떨어져 자신만의 세계에 갇혀 사는 외곬이라는 편견이 있습니다. 어디까지나 현실에 발을 딛고 살아야 하는 우리에게, 그런 '천재'의 모습은 완전히 다른 세계를 사는 사람처럼 보이기도 하지요. 그러나 예술은 사회와 동떨어져선 결코 성립할 수 없습니다. 예술가가 홀로 틀어박혀 아무도 모르게 남겨놓은 작품이 세상에 공개되는 일은 없습니다. 예술은 반드시 그 가치를 알아보고 공유하는 사람, 그리고 사회와의 긴밀한 관계 속에서 비로소 생명력을 지

닐 수 있습니다.

특히 최고의 예술은 고독한 천재의 번뜩이는 아이디어가 아니라, 눈앞의 장애물을 계속 넘어서는 과정에서 탄생합니다. 세상의 인정을 받거나 자신만의 스타일을 완성하기 위해, 예술가는 때로는 대중의 호기심을 자극하고, 개성을 어필하기도 하며, 시대정신을 읽으며 위기를 기회로 바꿨습니다. 그렇게 자신만의 무기를 갈고닦은 예술가만이, 오늘날 우리에게 '위대한 예술가'로 기억될 수 있는 것이지요. 이들이 살아간 모습은 현실에서 많은 문제와 부딪히고 이를 해결하며 살아가야 하는 우리 모습과 다르지 않습니다. 즉, 예술과 예술가의 삶에서 우리는 교양 지식뿐 아니라 삶의 문제를 해결하는 통찰도 배울 수 있는 것이지요.

이 책은 그러한 32가지 통찰을, 화가와 디자이너, 건축가, 컬렉터, 후원자 등 누구보다 치열하게 예술에 투신해 살아갔던 40여 명의 삶을 통해 살펴보려고 합니다.

먼저 1부에서는 예술에서 얻을 수 있는 여섯 가지 가치를 다루었습니다. 아름다운 것을 알아보는 심미안과 감정을 위로하는 카타르시스의 기능부터 창조력과 통찰력에 이르기까지. 살아가는 데 필요한 예술의 효용을 살펴보았습니다.

2부에서는 시대를 매혹한 스마트한 전략가로서의 측면을 다루었습니다. 호가스, 다비드, 루벤스 등 시대정신을 읽고, 위기

를 기회로 삼으며, 고객에게 감동을 선사한 예술가를 만납니다. 이들은 자신만의 독특한 무기를 통해 당대 최고의 화가가 되었습니다. 우리는 이들에게 세상을 사로잡는 노하우를 배울 수 있습니다.

3부는 예술이 브랜드가 되는 과정을 살펴봅니다. 고흐, 페르메이르, 무하, 마이센 도자기 등을 통해 캐릭터 마케팅과 스토리의 힘, 네트워킹과 열정을 배움으로써, 시공간을 뛰어넘어 오래도록 사랑받는 비법을 엿보려 합니다.

4부에서는 로스코, 칸딘스키, 마그리트 같은 현대미술작가부터 현대 건축가 프랭크 게리와 중세 태피스트리까지, 다양한 예술을 통해 우리가 지닌 다채로운 욕망을 살펴봅니다.

마지막으로 5부에서는 예술이 삶을 대하는 자세를 배웁니다. 만약 삶이 허무하게 느껴지거나, 어떤 인생을 살아갈지 고민이라면, 바토와 고갱이 훌륭한 인생 조언을 건네줄 것입니다.

예술은 반드시 새로운 길을 만든다

지금까지 예술의 다양한 쓸모에 대해 이야기했는데, 빠뜨린 것이 있습니다. 바로 재미와 감동입니다. 아무리 몸에 좋은 약도, 입에 쓰면 꺼려지는 법이죠. 그래서 이 책에서는 예술 사

조나 기법을 장황하게 설명하는 대신, 초심자도 얼마든지 재미와 감동을 느낄 수 있도록 흥미진진한 스토리텔링과 간결한 메시지 전달에 주력했습니다.

또한 화가나 조각가처럼 흔히 예술가라 불리는 이들뿐 아니라, 컬렉터와 후원자 등 그동안 예술이라는 무대의 뒤편에 위치했던 이들도 다양하게 조명하려 했습니다. 예술이라는 무대가 화려하게 빛날 수 있었던 것은, 수연 배우인 예술가만큼이나 무대 뒤편에 있던 컬렉터와 후원자의 역할도 큽니다. 그들이 보여준 눈 밝은 기획자로서의 통찰은, 무명 화가를 위대한 예술가의 반열에 올리기도 했습니다.

오늘날 우리 주변에는 급변하는 시대의 흐름에 휘말려, 삶의 방향을 잃고 헤매는 사람이 많습니다. 미처 해결하지 못한 고민과 문제를 잔뜩 품고 살아가는 거죠. 그런 분들에게 이 책이, 그리고 예술이 도움이 되기를 바랍니다. 모든 것이 불확실해서 어디로 나아가야 할지 앞이 보이지 않을 때에도, 예술은 늘 인류에게 새로운 길을 제시해왔습니다. 예술과 예술가의 삶을 통해 자기 마음을 마주하고, 당면한 문제를 해결할 아이디어를 얻으며, 세상을 매혹한 창조적 전략을 배우셨으면 합니다. 이 책에 담긴 예술의 32가지 통찰을 여러분의 삶에 든든한 무기로 삼고, 누구보다 당당하고 단단하게 자신만의 삶을 살아가시기를 바랍니다.

Contents

5부 · 예술이 가르쳐준 삶의 자세

1부

우리가 예술을 통해 얻을 수 있는 것

심미안

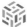

가치 있는 것을 알아보는 눈을 기르다

햇살 아래 잔잔히 일렁이는 쪽빛 바다, 해질녘 석양의 붉은 빛, 밤하늘에 총총히 빛나는 별빛. 가만히 지켜보면 저절로 아름답다는 감탄이 툭 터져 나옵니다. 아침 성당에서 들려오는 종소리나, 따스한 가을날 바람결에 흔들리는 나뭇잎 소리는 또 어떻습니까? 하지만 우리는 같은 풍경을 놓고서도, 사람에 따라 기분에 따라 전혀 다른 감정을 느끼기도 합니다.

대체 아름다움은 무엇일까요? 우리는 왜, 무엇에, 어떻게 그 감정을 느끼는 걸까요? 영화나 드라마에 등장하는 잘생기고

예쁜 배우를 보면, 누구나 자연스레 호감을 느낍니다. 그 사람의 성격이나 태도를 전혀 알 수 없어도 말이죠. 호감의 이유는 어디까지나 외적인 아름다움 때문입니다. 우리가 흔히 쓰는 '조각 같은 외모'니 '비율이 좋다'는 표현은 이러한 외적인 아름다움에 판단 기준이 있다는 것을 뜻하지요.

고대 그리스에선 그런 미의 기준이 수의 비율과 관련 있다고 생각했습니다. 그래서 조각가 폴리클레이토스는 가장 아름다운 인체 비례를 산출한 『카논』을 통해 우리 눈에 가장 아름다워 보이는, 현실에선 좀처럼 볼 수 없는 멋진 비율의 조각상을 탄생시키기도 했습니다.

세상에 완벽하게 아름다운 것이 있을까?

이름부터 '꽃의 도시'라는 뜻을 품고 있는 아름다운 도시, 피렌체는 그야말로 전체가 미술관입니다. 특히 미켈란젤로 광장의 푸른 하늘이 점차 어두워지고, 대신 지상의 빛이 밝아오는 풍경은 마음마저 정화해주지요.

피렌체가 이토록 아름다운 도시가 될 수 있었던 건, 르네상스인이 고대 그리스인의 후예였기 때문입니다. 앞서 언급한 미의 규칙을 이어받아 도시를 가꾸었죠. 동시대의 건축가 레

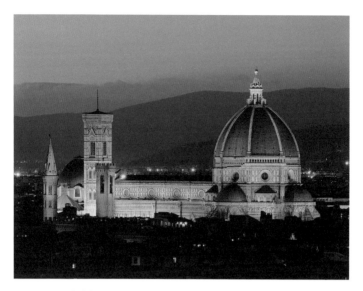
미켈란젤로 광장에서 바라본 두오모 성당 ⓒPetar Milošević

온 바티스타 알베르티는 그 규칙에 대해 이렇게 말합니다.

"모든 사물에는 오직 하나의 조화롭고 완전한 배열이 있다. 단 하나의 미가 있는 것이다. 미는 모든 부분의 완벽한 조화이므로, 어떤 것도 더하거나 빼면 전체가 손상된다. 아무것도 더하지 말고, 아무것도 빼지 말 것이며, 아무것도 변화시키지 말라."

피렌체는 물론, 르네상스의 수많은 건축과 예술 작품은 이러한 규칙을 철저하게 지켰습니다. 건물의 창은 일정한 규칙 아

래 배열되어 있고, 미켈란젤로의 다비드상은 이상적인 인체 비례를 보여줍니다. 라파엘로의 성모자 그림은 또 어떤가요? 이처럼 알베르티의 이론은 고전적 의미의 아름다움을 확고하게 정의한 듯했지만, 그럼에도 사람들에겐 여전히 의문이 남아 있었습니다.

1742년, 대학교수이자 철학자 알렉산더 바움가르텐은 새로운 과목 하나를 개설합니다. 그는 당대 주요한 화두였던 '좋은 예술이란 무엇인가?', '좋은 취향이란 무엇인가?'라는 질문을 오래 연구한 끝에, 마침내 아름다움이 감각과도 연결된다는 결론을 내립니다. 수의 비율이나 이데아 같은 이성적 기준이 아니라, 감각이나 감정 같은 감성적 기준으로 아름다움을 판단할 수 있다고 본 것이죠. 감성적 인식을 다루는 위대한 학문, 미학이 탄생한 것입니다.

아름다움은 이제 이성의 영역에서 감성의 영역으로 옮겨 갔고, 자연스레 사람들은 오직 하나뿐인 미의 공식을 찾는 대신, 아름다움에 대한 인식 범주를 점점 더 넓게 되었습니다. 급기야 현대에 이르면, 예술이 당연히 추구해야 할 가치인 이상적 아름다움을 과감히 버리기도 합니다. 오히려 추하게 보이는 것들을 가져와, 과감하게 새로운 아름다움이라 명명합니다. 마르셀 뒤샹의 〈샘〉이 대표적이지요.

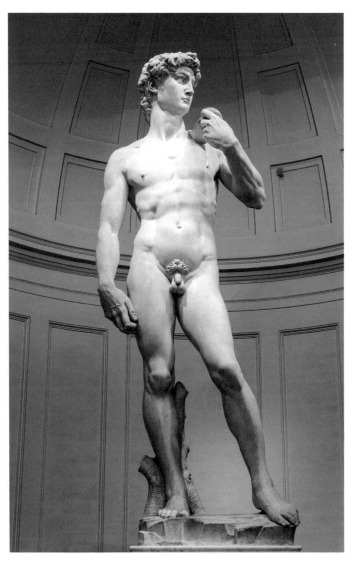

미켈란젤로 부오나로티, 〈다비드상〉, 1501~1504년, 아카데미아 미술관 소장

예술은 삶을 아름답게 만드는 훈련이다

"미의 역사가 예술 작품을 통해 증명되어야 하는 까닭은 무엇인가? 그것은 수 세기에 걸쳐 자신들이 아름답다고 간주한 것에 대해 우리에게 이야기를 들려주고 그 표본을 남겨준 사람들이 바로 화가, 시인, 소설가이기 때문이다."

움베르트 에코는 『미의 역사』에서 이렇게 말합니다. 사실 아름다움을 이야기할 때, 꼭 예술 작품을 예로 들 필요는 없습니다. 서두에 언급한 것처럼, 일상과 자연에서 느낄 수 있는 아름다움도 많으니까요. 하지만 예술 작품을 통하면, 더 다양한 아름다움을 느낄 수 있습니다. 에코의 말처럼, 거기에는 수천 년간 인류가 추구해온 모든 아름다움이 깃들어 있기 때문입니다.

게다가 운동을 하면 근력이 좋아지는 것처럼, 예술을 감상하면 자연스레 심미안이 좋아집니다. 심미안이 있는 사람과 없는 사람의 차이는 생각보다 큽니다. 전자는 후자가 무의미하다고 지나치는 많은 것에서 가치와 아름다움을 발견합니다. 일상을 훨씬 더 아름답게 바라볼 수 있는 것이지요.

심미안을 지닌 사람에게 예술은 더 이상 현실과 동떨어진 교양 지식이 아닙니다. 일상에 온전히 스며들어, 삶을 더욱 풍부하게 만들어주니까요. 지금부터 우리가 하나씩 살펴볼 예술의 쓸모란 바로 그런 것들입니다.

카타르시스

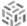

일상 속 다양한 감정의 위로

일상에서 우리는 다양한 감정 변화를 겪습니다. 늘 기분 좋은 날만 계속되면 좋겠지만, 자신 있게 행복했다고 말할 수 있는 날은 그리 많지 않죠. 제아무리 단단히 마음을 먹고 기분 좋은 하루를 보내자 다짐해도, 인생은 뜻대로 풀리질 않습니다. 만나기 싫은 사람과 만나야 하고 싫은 일도 해야만 하니까요.

그렇게 내 감정조차 마음대로 안 될 때, 우리는 스트레스를 받습니다. 원인이 다양한 만큼 해소하는 방법 또한 천차만별이죠. 누군가는 잠을 자거나 맛있는 걸 먹거나 영화를 볼 테고, 다

른 누군가는 친구와 수다를 떨거나 산책을 할 겁니다. 물론 스트레스를 해소하는 가장 좋은 방법은 원인 자체를 해결하는 것이지만, 말처럼 쉽지 않으니 각자 자신에게 맞는 해법을 찾는 게 좋습니다. 그리고 저는 예술 역시 훌륭한 해법이 된다고 생각합니다.

아직 예술이 낯선 분들은 예술이라고 하면, 오히려 스트레스가 쌓인다고 말하기도 하는데요. 그런 분들에게 들려주고 싶은 말이 있습니다. "예술은 우리 영혼에 묻은 일상생활의 먼지를 씻어준다." 제가 정말 좋아하는 파블로 피카소의 말입니다. 마음이 무겁고 부정적 감정이 들 때, 예술 작품을 마주하면 문득 카타르시스가 느껴진다고 할까요? 마음속에 켜켜이 쌓인 묵은 감정이 깨끗이 정화된 기분이 듭니다. 이것이 바로 이 장에서 이야기하고 싶은 예술의 기능입니다. 바로 감정의 정화와 위로의 기능이지요.

일상의 스트레스를 일상으로 위로하다

슬픔, 분노, 좌절, 외로움, 질투, 씁쓸함…. 초대받지 않은 부정적 감정이 당당하게 마음의 문을 두드릴 때, 애써 모른 척해도 어느새 마음 한편을 차지하고 앉아서 힘들게 할 때, 제가 즐

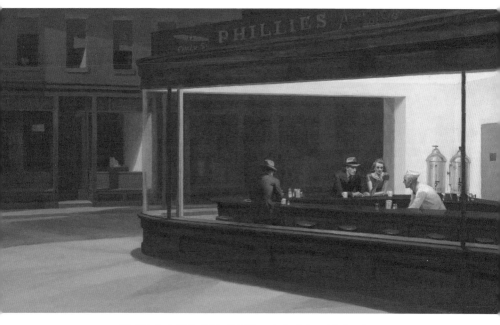

에드워드 호퍼, 〈밤을 새우는 사람들〉, 1942년, 시카고 미술관 소장

겨 보는 그림이 하나 있습니다. 전혀 특별하지 않은 평범한 풍경인데도 왠지 위로가 되는 그림이죠. 바로 에드워드 호퍼의 〈밤을 새우는 사람들〉입니다.

깊은 밤, 거리는 한적하고 상점의 불도 거의 다 꺼져 있습니다. 오직 작은 바 하나에만 불이 환하게 들어와 있죠. 작은 가게엔 주인과 손님 셋이 조용히 술을 마시고 있습니다. 별다른 설명을 듣지 않아도 그림을 가만히 바라보고 있으면 저들의 고독이 느껴지고, 왠지 모를 공감과 위로를 얻게 되지요.

호퍼는 20세기 초반에 활동했던 화가입니다. 그가 살았던 시기는 오직 추상만이 살길이요, 대세인 시대였습니다. 바로 그런 시기에 지극히 일상적이고 평범한 공간인 호텔, 레스토랑, 길거리를 담아내서 성공한 화가가 될 수 있었을까요? 일상을 화폭에 담아내는 일은 이미 인상주의가 더없이 화려하게 표현해냈는데, 그 이상의 성취를 이룰 수 있을까요? 그러나 호퍼는 그 대단한 일을 해냅니다. 가장 단순한 주제로 사람들의 마음을 어떻게 살 수 있는지를 보여주죠. 그의 작품을 감상하는 데는 긴 설명이 필요 없습니다. 그저 외로움과 고독을 겪어본 사람이라면, 누구나 직관적으로 위로를 받을 테니까요.

그의 그림에는 지친 하루를 보내고 집으로 돌아갈 때 느껴지는 쓸쓸함이 담겨 있습니다. 밤을 새우는 사람들 곁에 자리 하나를 차지하고 앉아 술 한잔 나누고 싶어지고, 뉴욕 어느 영화

관 한편에 홀로 서 있는 여인과는 굳이 대화를 나누지 않아도 서로 깊은 속마음까지 나눈 기분이 듭니다. 어떤 대사도 내레이션도 없지만, 왠지 주인공의 감정이 이해되는 영화처럼 말이죠. 평범한 장소를 배회하는 알 수 없는 표정의 사람들, 그리고 그들 주변의 텅 빈 여백과 빛은 일상에서 지치고 다친 마음을 조심스레 위로합니다. 그토록 외롭고 쓸쓸하고 힘겨운 하루를 보낸 것이 당신 혼자만은 아니라며, 조심스레 어깨를 두드리지요.

그림을 보고 눈물 흘려본 적 있나요?

물론 카타르시스를 느끼고 위로를 얻을 수 있는 예술 작품은 호퍼의 그림 말고도 많습니다. 자신의 감정을 가장 진실되게 담아낸 화가, 빈센트 반 고흐는 자기 내면의 깊고 무거운 감정을 강렬한 붓 터치로 표현했지요.

호퍼나 고흐의 그림과는 반대로 밝고 행복한 그림을 통해 온기를 느낄 수도 있습니다. 그림은 언제나 밝고 아름다워야 하며, 삶에 기쁨을 줘야 한다고 여겼던 화가 피에르 오귀스트 르누아르의 〈퐁네프 다리〉를 살펴볼까요. 분명 보불전쟁의 상흔이 분명히 남아 있을 무렵의 파리이건만, 그림의 분위기는 평

화롭기만 합니다. 난간에 기대 강가를 바라보는 사람, 드레스를 차려입고 양산을 든채 산책하는 사람, 꽃이 가득 담긴 수레를 끄는 사람, 그리고 거리를 뛰노는 아이와 강아지의 모습까지. 그림을 오래 바라볼수록 흐뭇한 미소가 지어집니다.

그리고 슬픔과 황홀함 같은 깊은 감정을 동시에 담아낸 화가도 있습니다. 바로 마크 로스코처럼 말이지요.

"색의 관계나 형태, 그 밖의 다른 것에는 관심이 없다. 나는 단지 기본적인 감정들, 즉 비극이나 황홀함, 숙명 같은 걸 표현하는 데에만 관심이 있다. 내 그림 앞에서 눈물 흘리는 사람은, 내가 그걸 그릴 때 느낀 것과 같은 종교적 경험을 한 것이다."

작가의 말처럼, 그의 작품을 보면 무언가 마음속에 묵혀 뒀던 감정과 정면으로 마주하는 기분이 듭니다. 자잘하고 세심한 묘사는 없습니다. 단지 두세 가지 색상만 캔버스를 지배하고 있을 뿐입니다. 하지만 너무 깊어서 말로는 설명하지 못할 슬픔이나 절망에 빠졌을 때, 그의 그림을 마주하면 영혼이 울리는 경험을 하게 됩니다.

우리가 느끼는 감정이 다양한 만큼, 그것을 다스리는 방법 역시 무척 다양합니다. 따라서 이런 기분이 들 땐 저런 작품을 보라는 식으로 섣부른 처방을 내릴 생각은 없습니다. 다만 너무 무겁게 시작할 필요 없이, 묵은 감정을 풀고 스트레스를 해소하는 수많은 방법의 하나로 가볍게 예술을 접해보면 어떨까

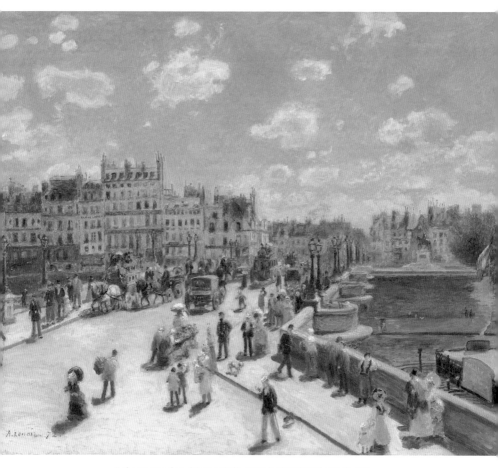

오귀스트 르누아르, 〈퐁네프 다리〉, 1872년, 워싱턴 국립 미술관 소장

요. 작은 화분 하나를 들이듯 마음에 드는 예술 작품을 하나둘 마음속에, 일상에 데려다 놓으면, 어느 순간 크게 자라나 우리에게 큰 기쁨을 줄지 모르니까요.

감각의 확장

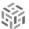

자세히 볼수록 예쁘다, 삶도 그렇다

"미술관에 가서 작품을 어떻게 감상해야 할까요?"

종종 강의에서 이런 질문을 들을 때가 있습니다. 그럴 때 제가 추천하는 미술관 감상법이 있습니다. 처음에는 멀리, 그다음엔 가까이서 작품을 감상하는 겁니다. 먼저 멀리서 전체적인 분위기를 느끼고, 그다음에는 작은 디테일 하나하나에 주목하면서 자신만의 재미 요소를 찾는 것이지요.

저는 이 방법을 미술관을 배경으로 한 특별한 영화 〈뮤지엄 아워스〉를 보며 새삼 다시 깨달았습니다. 엔딩 크레디트가 올

라갈 때까지, 이 영화에서 불필요한 소음은 결코 등장하지 않습니다. 러닝타임 100분 동안 오스트리아 빈 미술사 박물관을 배경으로 잔잔한 화면이 펼쳐질 뿐이죠. 주인공 요한은 박물관 전시실 한곳을 지키는 노년의 안내원입니다. 그는 과연 하루 종일 무슨 생각을 할까요? 매일 똑같은 전시실을 지키는 게 지루하거나 무료하진 않을까요?

사실 그에겐 그 시간을 의미 있게 보내는 그 나름의 방법이 있습니다. 바로 작품의 디테일에 집중하는 겁니다. "그림 속 인물의 모자에서 프라이팬이 도드라져 보인 적이 있었는데, 전에는 그냥 지나치던 거였다. 그림을 보며 달걀을 떠올렸고, 다른 그림에도 비슷한 게 있는지 찾아보게 됐다."

자세히 보고 오래 볼 때
발견되는 아름다움

그러던 어느 날, 평온하던 그의 일상에 작은 변화가 찾아옵니다. 혼수상태에 빠진 사촌의 병문안을 위해 난생처음 빈을 찾은 앤을 박물관에서 우연히 만나게 된 거죠. 내심 노년의 로맨스를 기대해볼 법도 하지만, 이 영화는 그 싹을 잘라 버립니다. 둘은 그저 인생과 그림에 대해 이야기를 나눌 뿐입니다. 그

들의 대화를 이해하는 데는 전문적 식견이 필요하지도 않습니다. 예술 작품에 대한 사람들의 애정, 간간히 요한이나 큐레이터가 설명해주는 그림 속 이야기들, 화려한 작품으로 가득한 미술관과 대조적으로 쓸쓸하고 황량한 도시의 거리…. 어딘가 쓸쓸하면서도 따스한 분위기가 영화 전반에 흐릅니다.

영화에서 소개하거나 잠깐 화면을 스쳐 지나가는 작품만 합쳐도 백여 점이 훌쩍 넘습니다. 요한이 숨은그림찾기를 하듯 감상했던 피터르 브뤼헐의 그림을 살펴볼까요. 16세기 벨기에 화가의 그림 속에는 신화 속 영웅의 모습이나 귀족의 얼굴 대신, 당대 평범한 인물들이 담겨 있습니다. 농민의 결혼식, 마을 축제, 아이들의 놀이 모습에서 우리는 다양한 인물의 표정과 동작을 유쾌하게 감상할 수 있죠.

영화 〈뮤지엄 아워스〉는 왜 우리가 미술관이나 박물관을 찾아야 하는지, 예술 작품을 통해 무엇을 얻을 수 있는지 그 쓸모를 일러줍니다. 특히 디테일이란 요소가 삶에 얼마나 큰 의미가 있는지 이해시켜 주죠. 보통 사람보다 예민한 감각을 타고난 예술가는 사물을 들여다보며 거기서 어떤 특징을 뽑아낼지 민감하게 찾아냅니다. 그리고 그렇게 발견한 것을 작품을 통해 우리에게 전하죠.

눈여겨보지 않으면 그냥 스쳐 지나갔을 평범한 사물과 일상은 캔버스 위에서 저마다의 특별한 색과 빛을 입습니다. 예술

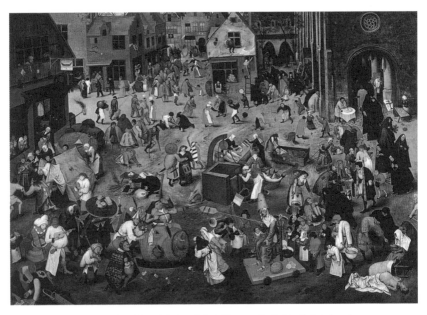

피터르 브뤼헐, 〈사육제와 사순절의 싸움〉, 1559년, 빈 미술사 박물관 소장

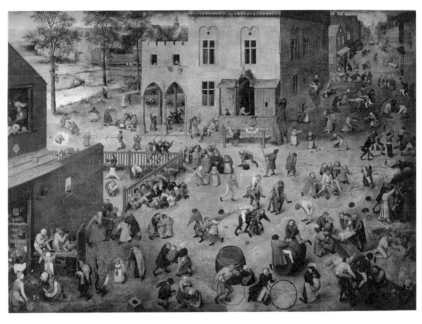

피터르 브뤼헐, 〈아이들의 놀이〉, 1560년, 빈 미술사 박물관 소장

가의 섬세한 터치가 닿을 때마다 똑같은 빨강과 파랑, 노랑 같은 색도 무한히 변주되지요. 삶의 기쁨은 디테일한 관찰을 통해, 다시 말해 우리 감각을 한껏 확장시켜 일상 곳곳에 숨어 있는 아름다움을 발견할 때 생겨납니다. 언뜻 보기에 지루하고 고단한 삶을 살아가는 요한과 앤이지만, 예술 작품을 감상하고 이야기를 나눌 때만큼은 분명 그들의 삶도 더없이 반짝입니다.

행복도 성공도 디테일에 있다

이처럼 그림 속 평범한 사물에서 특별함을 발견해봤던 사람은, 일상에 숨어 있는 아름다움도 세밀한 눈으로 찾아냅니다. 꽃이며 나무, 햇살과 구름의 디테일도 무심코 지나치는 법이 없지요.

이러한 디테일한 감각은 일상에서 기쁨을 찾는 일뿐 아니라, 생산성의 측면에서도 크게 도움을 줍니다. 우리는 무언가 필요한 것을 살 때에도, 이제 더 이상 실용성만 따지지 않습니다. 주요 기능이 뛰어나야 하는 건 기본이고, 아름답고 예쁠수록, 부가 기능이 섬세하고 디테일할수록 더 갖고 싶죠. 유행하고 잘 팔리는 상품과 그러지 못한 상품의 차이는 이처럼 작은 디테일에 달린 경우가 많습니다.

그런 면에서 디테일을 보는 눈을 기르고, 감각을 확장시키는 일은 굉장히 쓸모가 있습니다. 그리 어렵지도 않죠. 앞에서 추천해드린 미술관 감상법처럼, 일상에서도 거시적이고 전체적인 시야로 바라보는 법과 작은 디테일의 감각을 즐기는 법을 함께 연습해보세요. 그렇게 삶의 감각을 섬세하게 키워나가다 보면, 직업적으로 응용해볼 만한 실용적인 아이디어를 찾는 데에도 더없이 좋은 훈련이 될 겁니다.

욕망의 이해

예술은 어떻게 인간을 이해하는가

대체 왜 이런 작품을 만들었을까? 혹시 미술관에 가서 이런 생각을 해본 적 있나요? 다양한 이유가 있겠지만, 아마도 예술가가 작품을 만드는 이유나 우리가 그걸 감상하는 이유 모두 하나의 키워드로 설명할 수 있을 것 같습니다. 바로 욕망입니다.

욕망은 사전적 정의로는 "부족을 느껴 무엇을 가지거나 누리고자 탐함. 또는 그런 마음"이라고 설명되어 있습니다. 일상에선 채울 수 없는 갈증을 느껴, 다른 무언가를 만들고 감상하

고 경험하고 싶어지는 거죠. 결국 창조적 활동이라고 할 수 있는 모든 일은 이런 욕망에서 시작된다고 할 수 있습니다.

"보고 싶고 알고 싶고 이해하고 싶은 욕망." 작가 시오노 나나미 역시 『르네상스를 만든 사람들』에서 빛나는 예술 작품이 탄생한 동력을 욕망에서 찾았습니다. 이처럼 오늘날 우리가 누리는 모든 문화와 전통은 다양하고 강렬한 욕망이 없었다면 존재하지 않았을 겁니다.

예술의 역사는 곧 욕망의 역사

예술은 언제 어떻게 탄생했을까요? 흔히 인류 최초의 예술 작품이라 불리는 동굴 벽화가 왜 그려졌는지 그 정확한 이유를 아는 사람은 없습니다. 다만 거대한 동굴 벽을 갖가지 동물로 빼곡하게 채운 그림을 보고, 학자들은 수렵 생활을 하던 이들이 주술적 목적으로 그렸을 거라는 그럴듯한 가정을 내놓았지요.

어쩌면 아름답고 거대한 조각과 사원이 지어진 원동력도 비슷할 겁니다. 문명의 발달에 따라 동굴 벽화의 그림은 조각으로, 사원으로 변주되어 갔습니다. 자연스레 사람들은 자신의 그림, 조각, 신전이 세상에서 가장 아름답고 웅장하기를 바라

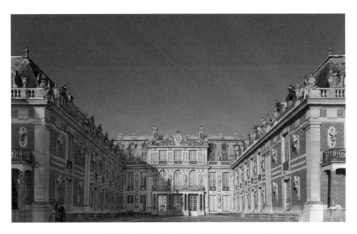
바로크 양식의 정점, 베르사유 궁전 ⓒEric Pouhier

게 됐습니다. 그렇게 점점 자라난 욕망은 보기만 해도 저절로
신앙심이 샘솟고, 이교도도 개종하고 싶게 만들며, 신조차 지
상에 내려와 머물고 싶은 멋진 작품들을 탄생시켰습니다.

그렇게 탄생한 것이 바로 예술. 인간의 욕망처럼, 예술 역시
눈덩이처럼 점점 더 커지고 다양해졌습니다. 그리고 마치 여
러 물줄기가 강이나 바다로 합쳐지듯, 마침내 하나의 거대한
줄기를 이루게 되었죠. 바로 양식, 스타일의 탄생입니다. 최고
의 아름다움을 자랑하던 베르사유 궁전을 방문한 유럽 각국의
군주와 귀족들은 집으로 돌아가자마자 베르사유 스타일을 본
떠 멋진 궁전을 만들고 꾸미기 시작했습니다. 바로크 양식이

이탈리아 반도를 넘어 대유행하는 순간이었지요.

계절에 상관없이 아름다운 자연 풍경을 보고 싶은 욕망은 풍경화를 탄생시켰고, 물이나 곡식을 담기 위해 만들어진 도자기는 정교함과 세밀함을 갖춘 명품 브랜드로 진화했죠. 세공 기술의 발달은 일상용품을 미적 즐거움을 주는 아름다운 장식품의 반열에 올려 놓았습니다.

완벽한 작품을 향한 예술가의 욕망 역시 최고의 작품을 탄생시키는 일등 공신입니다. 영화나 드라마처럼 마음에 들지 않는다고 캔버스를 찢거나 도자기를 깨부수진 않더라도, 하나의 작품이 완성되는 과정에서 예술가는 상당한 고통의 시간을 인내하죠. 예술과 작품에 대한 욕망과 열정 없이는 불가능한 일입니다.

이처럼 예술의 역사는 다양한 욕망의 역사입니다. 욕망이라는 단어는 언뜻 물질적이고 세속적으로만 느껴지지만, 사실 그렇지 않습니다. 누군가는 자신에게 이익이 되지 않더라도, 인생과 영혼 전체를 갈아 넣으면서까지 예술적 완벽을 추구하니까요. 그런 예술가들 덕분에 우리는 평소에는 접근할 수 없고 꿈꾸기도 힘든 강렬하고 자기 파괴적인 욕망도 간접적으로 체험할 수 있습니다.

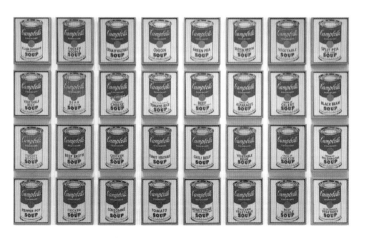

앤디 워홀, 〈캠벨 수프 캔〉, 1962년, 뉴욕 현대 미술관 소장

인간은 어디까지 욕망할 수 있을까?

앞으로 인간의 욕망이 어디까지 뻗어나갈 수 있는지 궁금하다면, 가까운 현대 미술관을 찾으면 됩니다. 뒤샹이 변기를 미술관에 가져다 놓고, '팝아트의 제왕' 앤디 워홀이 캠벨 수프 캔이나 유명 인사들의 초상을 작품 소재로 삼은 일은 예술계에 큰 파장을 일으켰습니다. 그들로 인해, 이제 예술에는 한계가 없어졌습니다. 예술은 굳이 보편적 아름다움을 좇지 않아도 되고, 모든 것을 욕망할 수 있게 되었지요.

게다가 워홀의 작품에는 소비사회가 되어버린 현대에 대한

통찰이 담겨 있습니다. 중세와 르네상스 예술이 성화와 성모자 조각상으로 가득했던 것처럼, 오늘날 우리 사회는 사실상 상품과 소비 행위가 종교처럼 됐습니다. 자연스레 코카콜라나 캠벨 수프가 성화를 대체하고, 무한정 찍어낼 수 있는 실크스크린 작품이 라파엘로나 티치아노의 그림을 대체했지요.

오늘날 전 세계에서 가장 많은 작품을 팔아치우는 작가 제프 쿤스는 워홀보다 한 걸음 더 나아간 욕망의 세계를 펼쳐놓습니다. 노골적으로 성적 욕망을 드러내고, 술, 사치품, 풍선 강아지에 모조리 예술이란 이름표를 붙입니다. 그의 작품에 비하면 워홀의 작품은 고전 미술에 가까워 보일 지경이죠.

비난과 찬사를 동시에 받았지만, 쿤스는 아랑곳하지 않습니다. '이 중에 과연 네 욕망이 피해갈 대상이 있을까?', '이래도 넘어오지 않을래?'라며 끈덕지게 우리를 유혹하죠. 누군가는 예술 작품이라고 부르기엔 저급하다고 평가할지 모르나, 분명 그가 보여주는 세계에는 차별화된 작가만의 정체성이 살아 있습니다. 마치 이 세상에 예술가가 표현하지 못할 건 없다는 메시지를 던지는 듯합니다. 우리에게도 "당신도 무엇이든 제한 없이 욕망할 수 있다"라고 말하는 것 같지요.

여기서 한 가지 더 흥미로운 사실. 쿤스는 현대 욕망의 표상 중 하나인 명품 브랜드 루이비통과 콜라보를 성공시킨 적 있습니다. 예술과 명품의 조합이 제대로 시너지를 발휘하면서, 그

야말로 시대를 반영하는 예술이 무엇인지 몸소 보여주었지요.

어떤 사람은 이러한 현대미술의 양상을 비판하지만, 그렇다고 변화를 거슬러 과거로 돌아갈 순 없습니다. 앞으로 예술의 범위는 어디까지 확장될 수 있을까요? 아마 그건 우리 욕망이 확대되는 범주와 비슷할 겁니다. 세상이 빠르게 변화하는 만큼, 예술 역시 거기에 빠르게 대응합니다. 시대가 변하고 기술이 발달할수록, 예술은 더욱 다양한 방향으로 가지를 뻗고 꽃을 피우겠죠. 결코 만족을 모르는 우리의 욕망처럼 말이지요.

창조성

예술은 표절 아니면 혁명이다

뛰어난 예술 작품이 탄생하는 데 있어 가장 중요한 요소는 무엇일까요? 많은 분이 창의성이라 대답하실 텐데요. 사실 이 말은 반은 맞고 반은 틀립니다. 보통 창의성이라고 하면, 전에 없던 완전히 새로운 것을 만드는 능력으로 착각하기 쉽습니다. 하지만 세상에 완벽하게 새로운 것은 없습니다. 아무리 천재적 예술가도 스승이든, 동료든, 라이벌이든 영향을 받은 사람은 반드시 있기 마련이니까요. 창조와 혁신은 혼자 이루는 것이 아니라, 그렇게 여러 사람과 영향을 주고받는 과정에서

탄생합니다.

대표적 사례를 찾아볼까요. 레오나르도 다빈치, 미켈란젤로와 함께 '르네상스 3대 거장'으로 손꼽히는 라파엘로는 스승인 피에트로 페루지노에게서 특유의 감미롭고 부드러운 감성을 배웠습니다. 이를 바탕으로 자신만의 개성을 가미해 르네상스 미술의 완성자가 되었죠. 그가 남긴 수많은 작품 중에서도 성모와 아기 예수를 그린 성모자상은 최고 걸작으로 꼽히는데, 이것을 스승 페루지노의 성모자상과 비교해보면 자애로운 성모의 표정이 꽤 닮았다는 걸 알 수 있습니다. 라파엘로의 천재성과 창조성의 바탕에는 온고지신, 청출어람의 정신이 있었던 거지요.

예술의 역사는 참 재미있습니다. 라파엘로의 성모자상이 르네상스 회화의 정점에 도달했으니, 후대 화가는 그저 그 스타일을 잘 따라 해도 인정받을 것 같지만, 그렇게 하지 않습니다. 선배의 스타일만 따라 하는 걸 재미없게 여긴 후배들은 변화를 시도합니다. 애꿎은 성모나 아기 예수의 목과 팔다리를 길게 늘여도 보고, 안정적인 구도와 색채를 흔들기 시작했죠. 성화는 한층 더 개성적인 이미지로 변모하기 시작했습니다. 혁신의 시작이었지요.

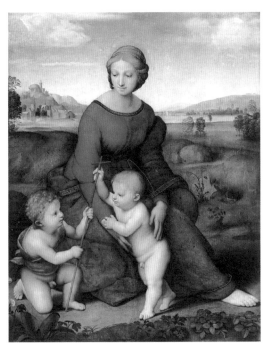

라파엘로 산치오, 〈풀밭의 성모자와 아기 세례 요한〉, 1506년, 빈 미술사 박물관 소장

파르미자니노, 〈목이 긴 성모〉, 1534~1540년, 우피치 미술관 소장

당대 최고의 문제작에 담긴 비밀

19세기 초, 외젠 들라크루아는 테오도르 제리코의 〈메두사 호의 뗏목〉을 보고 충격을 받습니다. 어둡지만 현실적인 색채에 강한 영감을 받아, 자신이 그리던 〈키오스 섬의 학살〉의 하늘색을 과감히 바꿔버리죠. 어떤 평론가는 완성된 들라크루아의 그림을 보고 "예술의 학살"이라는 악평을 했지만, 결과적으로 그 선택은 낭만주의라는 변화를 이끌었습니다. 고흐는 장 프랑수아 밀레의 작품을 모작하면서 그림을 시작했지만, 점차 독창적인 스타일을 발전시켰고 역사상 가장 사랑받는 화가로 손꼽히고 있지요.

이처럼 예술의 역사에서 창조와 혁신은 옛 전통과의 접점에서 이루어집니다. 근대 회화의 문을 열었다는 평가를 받는 에두아르 마네의 〈풀밭 위의 점심 식사〉를 살펴볼까요? 당시 프랑스에서는 해마다 살롱전이라는 국가적 미술 행사가 개최됐습니다. 많은 예술가가 행사에 출품했고, 엄격한 심사를 통해 당선작을 뽑아 많은 화가의 희비가 엇갈렸지요.

그런데 1863년의 살롱전은 특히 더 심사가 엄격해서, 낙선작이 절반 이상이나 되었습니다. 화가들의 항의가 쏟아졌고, 나폴레옹 3세는 낙선한 작품들만 모아서 전시를 열어보라고 명합니다. 사상 최초로 '낙선전'이 열린 거죠. 이 흥미로운 기

획에 호기심을 가진 사람들로, 오히려 살롱전보다 많은 인파가 몰려들었다고 합니다.

이렇게 문제작만 모인 곳에서도 마네의 〈풀밭 위의 점심식사〉는 최고 문제작으로 꼽힙니다. 비록 낙선이 되었다 하더라도 관람객이 좋아했다면 분위기가 반전됐을 텐데, 이 작품은 낙선전에서도 거센 비난을 받습니다.

그 이유를 살펴보기에 앞서, 먼저 이 작품의 두 가지 큰 특징을 살펴보겠습니다. 첫 번째 특징은 이것이 패러디 작품이라는 겁니다. 마네는 르네상스 시대의 화가 마르칸토니오 라이몬디의 판화 〈파리스의 심판〉 오른쪽 모퉁이에 있던 인물들에게 주목했고, 이들을 매력적인 색감으로 되살렸습니다. 또한 조르조네 또는 티치아노의 작품으로 추정되는 〈전원의 합주〉에선 피크닉이라는 주제 의식을 따왔지요.

이렇게 말하면 마네의 작품에 창의성이 다소 떨어지는 것 같지만, 사실 그는 선배들의 작품을 일부 가져왔으되, 원작과는 완전히 다른 독창적인 작품을 탄생시켰습니다.

두 번째 특징은 이 그림이 당대 회화의 전통을 완전히 뒤집은 혁신적인 방식으로 그려졌기 때문입니다. 혁신은 주제와 기법 두 가지 방면에서 이루어졌습니다. 먼저 주제에서의 혁신을 살펴보겠습니다. 〈풀밭 위의 점심 식사〉는 언뜻 일상적인 피크닉 풍경처럼 보이지만, 남자 둘은 옷을 입고 있고 여자

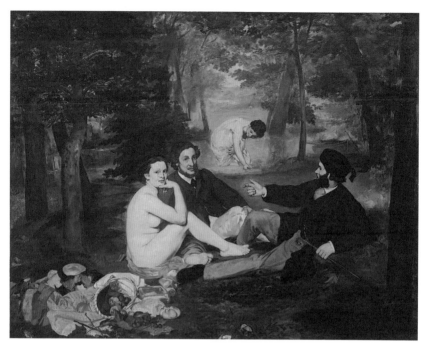

에두아르 마네, 〈풀밭 위의 점심 식사〉, 1863년, 오르세 미술관 소장

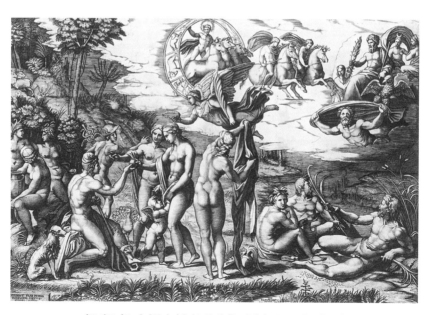

마르칸토니오 라이몬디, 〈파리스의 심판〉, 16세기, 루브르 박물관 소장

는 옷을 벗고 있습니다. 사실 누드화 자체는 회화에서 흔하지만, 문제는 마네의 그림 속 여인이 여신이나 신화 속 인물이 아니라 현실 인물이라는 데 있습니다. 지금으로선 무슨 차이인가 싶지만, 당대인의 인식은 완전히 달랐습니다. 평범한 인물의 누드화는 예술이 아닌 외설로 느꼈던 거지요.

다음은 기법의 혁신입니다. 사실 마네가 회화사에서 근대 미술의 아버지, 선구자로 불리는 이유가 바로 여기 있습니다. 전통 회화의 기법인 명암법과 원근법을 지킨 〈전원의 합주〉에서는 인물들 뒤쪽까지 공간감을 확보합니다. 하지만 마네는 그림 뒤쪽에 의도적으로 목욕하는 여인을 배치해서, 관람자의 시선이 그 뒤로 나아가지 못하게 막아버립니다. 헐벗은 여인의 모습과 검은 옷을 입은 신사들의 색채 대비, 그리고 이전까지 중시되던 명암의 부재로 인해, 그의 그림 속 인물들은 평면적으로 보입니다.

실제로 그의 의도가 그랬습니다. 그림은 우리가 사는 공간이 아니라, 캔버스라는 평면에 존재한다는 걸 분명히 하는 거죠. 지금까지 그림은 2차원에 그려진 것을 3차원 현실에 존재하는 것처럼 속여 왔지만, 이제 그림은 어디까지나 그림이라는 걸 마네는 당당하게 선언한 것입니다.

불필요한 배경을 없애고 그림자나 명암을 생략하고, 오직 인물에게만 집중하게 하는 것. 그는 고전 작품을 통해 선배들의

노하우를 쏙쏙 빼낸 뒤, 거기서 한 걸음 더 나아감으로써 회화
의 새로운 길을 제시한 것입니다. 무려 400년을 이어오던 전통
을 뒤엎은 당대 최고의 혁신은 그야말로 온고지신의 산물이었
던 거지요.

최고 경매가를 갱신한 작품의 비밀

2013년 10월 5일, 세계 최고의 경매회사 소더비는 홍콩에서
놀라운 소식 하나를 전합니다. 중국의 화가 쩡판즈의 〈최후의
만찬〉이 당시 아시아 현대미술 최고가인 2330만 달러(약 250억
원)에 낙찰된 것입니다. 이 작품은 우리가 너무도 잘 알고 있는
다빈치의 〈최후의 만찬〉을 패러디한 것입니다. 그런데 단지 유
명 작품을 패러디했다고 이렇게 높은 가격을 받을 수 있을까
요? 얼마나 대단한 작품성이 있기에?
　쩡판즈의 작품은 다빈치의 작품에서 풍기는 성스러운 아우
라를 벗겨내고, 그림의 무대를 현대 중국으로 가져옵니다. 예
수와 열두 제자는 붉은 넥타이를 맨 공산당원이 되었고, 오직
예수를 배반한 유다만이 노란 넥타이를 매고 있습니다. 식탁
위의 빵과 포도주는 일상적인 음식이자 공산주의를 상징하는
붉은 수박으로 대체됐습니다. 그런데 그 수박은 접시에 가지

런히 놓여 있지 않고 여기저기 널브러져 있죠. 이들은 다들 뭔가 부자연스러운 표정을 짓고 있는데, 이는 자본주의로 급격히 변화하는 과정에서 정체성을 잃어버린 중국인의 모습을 표현한 것입니다.

500년 전 작품을 가져와 현대적 메시지를 담아낸 쩡판즈. 그는 공산주의와 자본주의가 혼재된 현대 중국의 모순된 현실을 날카롭게 화폭에 담아냈습니다. 누구나 잘 알고 있는 고전 회화를 가장 현대적으로 해석해 단순한 패러디를 뛰어넘어 새로운 정치적·사회적 의미를 담아낸 예술적 성과입니다.

우리는 그에게서 무엇을 배울 수 있을까요? '2019 중소기업 리더스포럼'에서 한국경영학회장 김용준 교수는 중국 기업들의 전략에 주목하면서, 작가 쩡판즈를 예로 들었습니다. 샤오미, 알리바바, 화웨이 등 세계적 중국 기업의 주요 전략이 그의 작품처럼 '모방창신'에 있었다는 거죠. 창조적 아이디어를 새로운 것에서만 찾는 이들에게 깨우침을 주는 대목입니다.

기존의 틀을 깨는 혁신은 현실에 부딪히거나 실패할 확률이 높습니다. 평생 고군분투를 하게 될 수도 있죠. 지금은 위대한 예술 작품으로 손꼽히는 피카소의 〈아비뇽의 처녀들〉과 앙리 마티스의 〈모자를 쓴 여인〉 역시 발표 당시에는 비난을 받았습니다. 명화 〈최후의 만찬〉이 현대 중국 버전으로 재탄생할 거라고 누가 예상할 수 있었을까요? 벨라스케스와 고야의 작품

이 마네로, 그리고 오늘날 현대미술로 이어질 거라고 어느 누가 생각했을까요?

고갱은 이런 말을 남겼습니다. "예술은 표절 아니면 혁명이다." 인류의 역사가 계속되는 한, 사회나 제도와 마찬가지로 예술의 창조와 혁신도 계속될 겁니다. 그리고 그러한 창조와 혁신의 기반은 계속해서 옛것에 대한 끊임없는 계승과 모방을 통해 이루어지겠지요. 그것이 바로 예술을 통해 우리가 얻을 수 있는 혁신의 본질입니다.

통찰

본질을 파악하고 새로운 관점을 제시하는 능력

 예술가는 남이 보지 못하는 걸 보는 시야와 핵심을 꿰뚫는 통찰력을 갖추고 있습니다. 그도 당연할 것이, 남이 하는 걸 그대로 따라 하는 사람은 결코 뛰어난 예술가로 평가받지 못할 테니까요. 먼저 그림 하나를 살펴보겠습니다.

 피카소의 〈황소 연작〉입니다. 많은 화가가 어떻게 하면 황소를 좀 더 사실적이고 역동적으로 그릴지 고민할 때, 피카소는 정반대로 어떻게 하면 최대한 단순하게, 핵심만 표현할지 고민했습니다. 마지막 그림에 이르면, 그야말로 선 몇 개만 남아

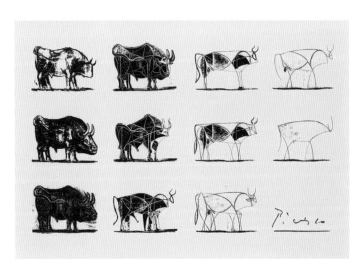

파블로 피카소, 〈황소 연작〉, 1945, 시카고 미술관 소장

있습니다. 그런데 놀랍게도 우리는 거기에서 황소를 발견할 수 있지요.

피카소는 그야말로 황소의 핵심만 남기고 나머지는 다 생략함으로써, 우리에게 완전히 새로운 황소를 제시합니다. 겉보기에는 설렁설렁 대충 그린 것처럼 보이지만, 사물 전체를 아우르고 핵심만 파악하는 놀라운 통찰력이 있어야 가능한 작업입니다. 실제로 피카소가 어린 시절 그린 작품을 보면, 우리가 잘 알고 있는 그의 대표작과 달리 매우 디테일한 묘사에도 능숙했다는 걸 알 수 있습니다. 그런데 여기서 한 가지 의문. 이런

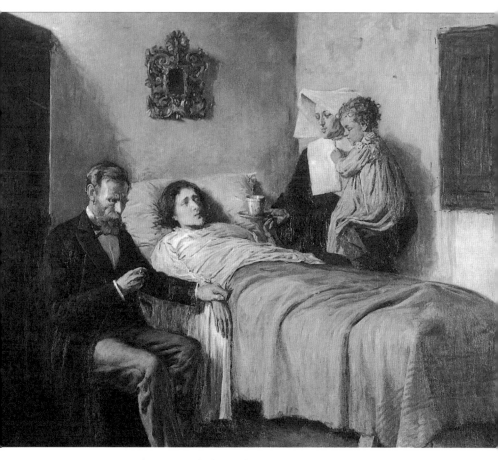

파블로 피카소, 〈과학과 자비〉, 1897년, 피카소 미술관 소장

통찰력이 과연 예술가에게만 필요한 걸까요?

오늘날 우리는 많은 정보에 상시 노출되어 있습니다. 아침에 일어날 때부터 밤에 잠들기 전까지 SNS와 미디어의 자극을 끊임없이 받고 있죠. 거기엔 물론 꼭 필요하고 유용한 정보도 있지만, 불필요한 정보가 훨씬 많습니다. 그러다 보면 자칫 정보의 늪에 빠져서, 현실을 능동적으로 파악하고 핵심을 파악하는 대신, 수동적으로만 받아들이기 쉽습니다.

이런 시대일수록 더욱 요구되는 것이 더 날카로운 시야를 통해 사고하고 판단하는 능력입니다. 예술은 이러한 능력을 기르는 데 탁월한 역할을 하죠. 보통 예술은 현실과는 동떨어져 있고, 예술가는 세상과 관계없이 사는 것처럼 여기기 쉽습니다. 하지만 앞서 살펴본 피카소의 사례처럼, 예술가야말로 통찰력에 있어서는 누구 못지않은 탁월한 전문가입니다. 우리가 대수롭지 않게 여기며 지나치는 모든 것에서 아름다움과 가치를 포착해내는 일을 하니까요.

우리가 예술을 공부해야 하는 이유

물론 통찰력은 우리 눈에 뚜렷하게 보이진 않습니다. 객관적 수치로 표시할 수도 없죠. 피카소의 작품을 보는 것이 새로운

아이디어를 도출하는 데 얼마나 효과적일지 수치상으로 "네, 피카소의 그림을 봤으니 당신의 통찰력은 정확히 78퍼센트 향상됐습니다"라는 식으로 말할 순 없습니다. 하지만 분명한 건, 그런 능력은 단기간에 얻을 수 있는 게 아니라 습관처럼 서서히 길러져야 한다는 것입니다. 아무리 좋은 씨앗을 좋은 땅에 심어도 곧바로 싹을 틔우고 꽃을 피우고 열매를 맺지는 않죠. 탁월한 통찰력을 기르기 위해선, 예술 같은 좋은 양분을 충분한 시간을 들여 섭취하는 것이 필요합니다.

미술관에 가서 여러 예술 작품을 마주하는 순간, 우리의 두뇌는 풀가동을 시작합니다. 작품에 어떤 의미가 담겨 있는지, 작가의 의도는 무엇인지, 약간의 두려움과 호기심으로 탐색을 시작하죠. 그리고 점차 작가와 작품의 세계를 따라가다 보면, 자연스레 시야도 넓어지고 통찰력도 길러지게 됩니다.

지금까지 우리는 예술의 다양한 기능을 살펴봤습니다. 예술은 우리에게 심미안을 주고, 묵은 감정을 해소시키며, 감각을 넓혀 디테일에 주목하게 하고, 인간의 욕망을 이해하는 법을 알려주는 동시에, 창조력과 통찰력을 키워주죠. 우리가 보다 단단하고 창조적으로 세상을 살아가는 데 꼭 필요한 능력들입니다.

흔히 예술가라고 하면 세상과 동떨어진 괴짜이겠거니 하는 편견이 있습니다. 하지만 예술가들은 어떻게 자기 스타일

을 다듬고 어떤 방향으로 작품 활동을 해야 더 많이 사랑받을지 철저하게 분석하고 파악할 줄 알았습니다. 굉장히 스마트한 전략가였던 셈이지요. 윌리엄 호가스, 페테르 루벤스, 알폰스 무하 등 앞으로 우리가 살펴볼 많은 예술가가 그런 인물입니다. 이들은 단지 예술적 재능과 창조성을 자기 내면으로 파고드는 데 사용한 게 아니라, 넓은 시야와 통찰력을 갖고 세상을 바라볼 줄 알았죠. 지금부터는 그들의 삶과 작품을 통해 그 노하우를 구체적으로 배워보도록 하겠습니다.

2부

시대를 매혹한 스마트한 전략가들

시대정신을 파악하라

호가스의 스마트한 포지셔닝 전략

"영국 화가들은 그림을 제대로 못 그려."

"맞아. 그림이라면 역시 이탈리아나 프랑스지."

18세기까지만 해도 영국 예술에 대해 대부분의 유럽인은 이렇게 생각했습니다. 문학에선 셰익스피어를 자랑했지만, 회화 분야에선 별로 할 말이 없었습니다. 이탈리아나 프랑스에 비해 자랑할 만한 화가가 없었으니까요. 그나마 내세울 만한 화가라고 해봐야 궁정화가였던 16세기의 한스 홀바인과 17세기의 안토니 반다이크 정도였습니다. 하지만 이들은 본래 외국 출신으

로 영국에서 활동한 공로를 인정받아 특별 귀화한 경우였지요.

더구나 17세기 당시 영국은 청교도혁명과 명예혁명이 잇달아 일어나, 나라 분위기가 뒤숭숭했습니다. 해상무역과 해외 식민지 건설로 막대한 부가 쌓이기 시작했지만, 사회가 안정되고 예술이 발전하기까지는 시간이 필요했죠. 이런 현실에서 이탈리아나 프랑스의 명성을 뛰어넘어 사람들을 매혹할 만한 그림이 뭘까요? 고귀하고 이상적인 메시지를 던지는 작품이나, 신화나 역사를 주제로 한 대작일까요?

한 젊은 화가의 생각은 달랐습니다. 그는 거창한 스타일의 그림은 식상해서 인기가 없을 걸 꿰뚫어 봤죠. 그리고 마침내 완전히 다른 결론에 도달합니다. "나는 다른 어느 나라, 어느 시대에도 위축되지 않을, 바로 '지금 이 시대'를 주제로 한 예술 작품을 만들겠다."

성공의 첫걸음은
정확한 니즈 분석부터!

누가 봐도 재미있어할 흥미로운 이야기를 캔버스에 담아내려 했던 이 화가의 이름은 윌리엄 호가스. 그런 주제라면 아무래도 동서고금을 막론하고 권선징악과 사랑 이야기가 최고죠.

윌리엄 호가스, 〈탕아의 일대기: 감옥〉, 1732~1735년, 존 손 경 미술관 소장

그의 작품 제목을 한번 살펴볼까요. 〈유행에 따른 결혼〉, 〈매춘
부의 일대기〉, 〈탕아의 일대기〉, 〈근면과 게으름〉…. 모두 고상
한 분위기와는 거리가 멉니다.

괜히 폼 잡지 말고, 대중이 흥미로워할 만한 주제를 그리자
는 것이 호가스의 전략이었습니다. 정치가 안정되고, 경제 성
장으로 사회가 점차 활기를 찾을 무렵, 사람들이 흥밋거리로
삼을 만한 주제를 찾아낸 것이지요.

게다가 호가스의 풍자화는 교훈적이기까지 합니다. 악인과 부랑자는 응당 악행의 대가를 치르고, 비참한 종말을 맞아야 하죠. 이런 식의 이야기 구조는 우리도 익숙합니다. 오늘날의 드라마나 영화에서도 착한 주인공은 고난을 이겨낸 뒤 행복한 결말을 맞고, 악인은 벌을 받으니까요. 살다 보면 행복은 영원하지 않고, 인생 역시 꼭 권선징악에 맞게 흘러가진 않는다는 현실에 씁쓸해하면서도, 적어도 이야기에서만큼은 대리만족을 느끼고 싶은 거지요.

게다가 호가스라고 자극적인 이야기만 다룬 것은 아닙니다. 그는 날카로운 통찰력으로 인간의 위선과 추악한 욕망을 꿰뚫어 봤습니다. 겉으로는 고상하고, 세련돼 보이는 귀족들이지만, 실제로는 도박과 술, 성적 방종에 빠져 산 것이 18세기 런던 사회였습니다. 호가스는 그런 런던의 풍경을 날카로운 시선으로 포착해 재치 있는 그림으로 담아냈습니다. 그는 자신의 예술관에 대해 이렇게 말합니다. "나는 극작가처럼 주제를 다룬다. 그림은 나의 무대다."

망한 자영업자의 아들

호가스는 유달리 성공에 집착했습니다. 그의 성격이 이렇게

된 데에는 사실 배경이 있습니다. 바로 가정환경 때문이죠. 이를 알아보기 위해, 먼저 질문을 하나 드리겠습니다. 혹시 여러분은 커피를 좋아하시나요? 갑자기 엉뚱한 질문을 한 이유는 호가스가 커피 그리고 카페와 매우 연관이 깊기 때문입니다.

에티오피아 고원지대에서 시작된 커피 문화는 이슬람제국을 거쳐 유럽 사회에 널리 퍼집니다. 특히 17세기 초 이스탄불에 등장한 최초의 카페는 사교와 정보의 장으로 사랑받았습니다. 커피와 함께 카페 문화가 점점 유럽 전역으로 퍼지기 시작했고, 이는 대영제국의 서막이 열리던 18세기 런던에서도 예외는 아니었습니다.

누가 봐도 전도유망한 이 사업. 한 영국 남자는 자신의 모든 것을 여기에 걸기로 합니다. 1704년 세인트존스 게이트 인근에 열었던 그의 커피하우스 콘셉트는 일종의 라틴어 스터디카페. 라틴어와 그리스어에 능숙했던 자기 특기를 살린 것이지만, 예나 지금이나 자영업은 쉽지 않습니다. 좋아하는 커피와 책을 여러 사람과 나누겠다는 순진한 발상만으로 시작했다가는 지금도 딱 망하기 좋죠.

안타깝게도 이 영국 남자의 운명 역시 그랬습니다. 분명 그의 카페를 사랑했던 이도 있었을 테지만, 사업 수완과 경제 감각이 모두 부족했던 그는 결국 3년 만에 망합니다. 큰 빚까지 지고 교도소에 가는 신세로 전락하죠. 무려 5년이나 그곳에서 보낸 끝

에 풀려나지만, 사업 실패와 오랜 교도소 생활에 지쳤던 탓인지 출소한 지 불과 5년 뒤인 1717년에 사망하고 맙니다.

이 슬픈 사연을 가진 영국 남자의 아들이 바로 호가스입니다. 아버지가 사망했을 때 그의 나이는 겨우 스무 살. 다시 말해, 그의 청소년기는 고스란히 아버지의 사업 실패와 함께했습니다. 험난한 세상에 그가 믿을 건 오로지 화가로서의 재능뿐이었죠.

돈만 보고 결혼한 남편과
맞바람 피운 아내의 최후

이쯤 되면 대체 그가 어떤 작품을 그렸을지 궁금하실 것 같습니다. 여기선 호가스의 대표작 〈유행에 따른 결혼〉을 살펴보겠습니다. 몇 번이나 우려낸 사골 국물처럼, 불륜은 굉장히 식상한 소재입니다. 하지만 그만큼 많은 사람이 관심 갖는 소재죠. 앞서 살펴본 것처럼, 호가스는 재미없는 그림엔 관심이 없었습니다. 그래서 당대 가장 흥미로운 이야기, 사람들 입방아에 오르내릴 법한 이야기를 회화의 주제로 들고 왔지요. 요즘 같으면 시청률 높은 '막장 드라마'를 쓴 인기 작가라고 할까요. 게다가 그는 한껏 재능을 발휘해 그 자극적인 소재를 더 흥

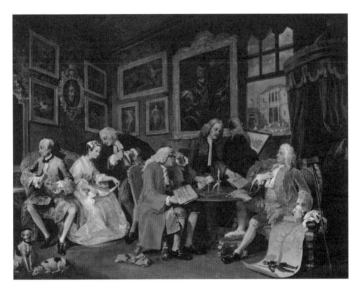

윌리엄 호가스, 〈유행에 따른 결혼1: 결혼 계약〉, 1743~1745년, 런던 국립 미술관 소장

미진진하게 다룰 뿐 아니라, 화면 구석구석 풍자 요소를 넣어 작품성까지 높였습니다.

첫 번째 그림입니다. 역사적인 결혼식 날. 오른쪽 테이블에는 공증인을 사이에 두고 두 남자가 앉아 있습니다. 오른편에 앉은 신랑의 아버지는 웬 두루마리를 들고 있네요. 그 정체는 바로 가계도. 그 끝에는 무려 정복왕 윌리엄의 모습이 그려져 있습니다.

한편 맞은편에 앉은 신부의 아버지는 안경을 고쳐 쓰며 서류

를 꼼꼼히 살핍니다. 평생 돈은 남부럽지 않게 번 그에게 남은 소원은 가난하지만 고귀한 귀족 가문과 결혼해 귀족 사회에 편입되는 것이었죠.

그들 뒤로 창밖을 주시하는 남자도 있는데요. 그 시선을 따라가면 한창 건축 중인 건물이 보입니다. 바로 신부 집안에서 지참금을 내서 신축 중인 건물이죠. 당시 유행하던 팔라디오 양식의 호화로운 건물로, 그 정도면 위대한 가문의 긍지를 세워줄 만합니다. 양쪽 모두 서로 모자란 부분을 채우는 계약 결혼의 현장입니다.

중매라도 얼마든지 잘 사는 경우가 있지만, 그림에서 풍기는 분위기는 영 좋지 않습니다. 결혼의 당사자인 예비 신랑과 신부는 자세부터 서로 전혀 관심이 없는 분위기. 최신 유행인 프랑스풍 복식을 차려입은 신랑은 아예 등을 돌린 채 앉아 있고, 신부 또한 다른 남자와 대화를 나누느라 바쁩니다. 그 아래에는 두 부부를 상징하는 강아지들도 있네요. 목줄로 연결되어 있지만, 고개를 돌린 채 서로에게 관심이 없습니다. 왼쪽 상단에 걸린 그림은 비명을 지르는 메두사. 이 모든 것이 이 결혼의 앞날을, 비극적인 결말을 보여줍니다.

두 번째 그림을 볼까요. 결혼은 했으나 어차피 서로 각자도생할 운명임은 이미 예측 가능한 상황. 달콤함이라고는 애초에 없습니다. 한눈에 봐도 부유함이 느껴지는 신혼집엔 비싸

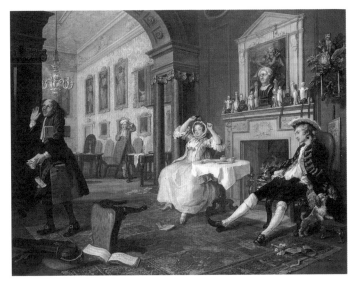

윌리엄 호가스, 〈유행에 따른 결혼2: 대면〉, 1743~1745년, 런던 국립 미술관 소장

보이는 그림과 각종 조각상, 장식품이 가득합니다. 부인은 유흥으로 간밤을 지새운 듯하고, 남편 역시 밖에서 놀다 들어왔나 보네요. 몰래 바람이라도 피우고 온 건지 주머니엔 여성의 모자에 다는 푸른 리본 장식이 보입니다.

부유한 부인 집안 덕분에 집사의 손에는 계산서가 잔뜩 들려 있습니다. 쓰러진 의자, 널브러진 악보는 누군가 이곳을 급히 빠져나간 인물이 있다는 걸 암시합니다. 부인 역시 불륜 상대라도 만났던 걸까요? 서로 맞바람을 피우며 그야말로 난장판

이 된 결혼생활을, 호가스는 그림 한 장만으로도 이해할 수 있도록 압축해서 보여줍니다.

세 번째 그림부터 이야기는 더 심각해집니다. 젊은 날의 유흥에 따른 대가는 컸습니다. 성병인 매독은 당시 유럽 사회의 가장 큰 문제였습니다. 당시로선 완치가 힘든 병이었죠. 남편역시 바람을 피운 정부와 함께 의사를 찾지만, 왼쪽 끝 책상에 놓인 해골이 불길한 운명을 암시합니다.

네 번째 그림에선 남편의 아버지인 백작이 눈을 감습니다. 그 지위는 이제 남편에게, 그리고 다시 부부의 아이에게 대물림되겠죠. 그런데 부인 옆에는 남편 대신 다른 남자가 앉아 있습니다. 얼굴이 왠지 익숙하네요. 바로 그림의 첫 장면에서 부인 옆에 서 있던 내연남입니다. 방의 분위기만으로도 지나치게 자유분방한 삶이 느껴집니다.

이야기는 다섯 번째 그림에서 절정에 이릅니다. 부부 둘 다 바람을 피웠으나, '내로남불'이라는 말처럼 남편은 아내의 부정을 참을 수 없었던 것 같습니다. 남편이 바람을 피운 현장을 급습했고, 두 남자가 만나지 말아야 할 곳에서 만났으니 결투는 당연지사. 안타깝게도 승자는 남편이 아닌 내연남이네요. 승자는 창문 너머로 도망가고 패자는 칼에 찔려 쓰러집니다. 오른쪽 문으로 목격자가 들어왔으니, 안타깝게도 이 비극의 결말은 정해졌습니다.

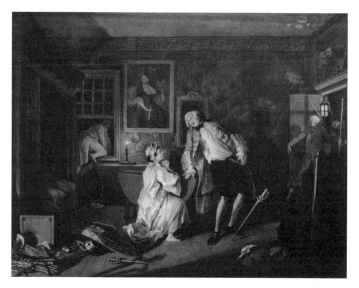

윌리엄 호가스, 〈유행에 따른 결혼5: 간음 현장〉, 1743~1745년, 런던 국립 미술관 소장

마지막 그림은 군더더기 없는 스토리라인을 보여줍니다. 목격자가 있으니, 살인하고 도망간 내연남도 무사할 리 없죠. 요즘 같으면 더 막장으로 치달아서, 내연남과 부인이 무사히 도망가 행복하게 잘 살았다는 결말도 가능했을지 모르지만, 이 시대에는 어디까지나 권선징악의 결말이 최고 인기였습니다.

　내연남은 살인죄로 처형을 당합니다. 창문 밖으로 보이는 템스강은 당시 범죄자의 목을 베던 곳이죠. 비극적인 소식을 들은 여인은 살아갈 이유를 잃고 죽고 맙니다. 비통한 표정의 유

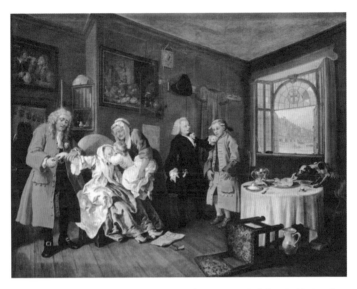

윌리엄 호가스, 〈유행에 따른 결혼6: 부인의 죽음〉, 1743~1745년, 런던 국립 미술관 소장

모가 아이를 안아 들어 엄마에게 마지막 작별 인사를 하도록
돕네요. 평생 모은 부를 통해 귀족 가문에 편입되고자 했던 신
부의 아버지. 첫 그림에서 안경까지 고쳐 쓰며 이것저것 꼼꼼
하게 따지던 그였지만, 이번만큼은 셈법이 완전히 틀렸네요.
'투자'는 대실패로 끝났고, 자식도 잃고 집안도 초라하게 몰락
합니다. 네덜란드의 장르화, 낡은 가구, 빈약한 요리, 말라빠진
개와 쓰러진 의자의 모습이 비극을 보여줍니다.

　이처럼 볼거리를 강조하면서도 풍자를 잊지 않는 것이 호가

스의 매력입니다. 어떤가요? 꽤 흥미롭지 않은가요? 이 작품은 반드시 알아야 할 고결한 성인의 일대기를 묘사한 것도 아니고, 로마처럼 아름다운 도시의 풍경을 그린 것도 아닙니다. 하지만 누구나 푹 빠져 재미있게 감상할 수 있죠. 어떤 예술 작품은 대체 뭘 그린 건지 모르겠고, 배경지식을 알아야만 이해할 수 있는 것도 많습니다. 하지만 호가스의 그림은 다릅니다. 요즘도 드라마나 영화를 통해 접할 수 있는 흥미로운 이야기를 단 여섯 장의 그림으로, 머릿속에 환하게 그려질 수 있도록 묘사했습니다.

막장 드라마 작가?
시대정신을 꿰뚫은 위대한 화가!

앞서 호가스의 작품이 단순한 막장 드라마가 아니라고 말씀드렸습니다. 그 이유는 바로 작품에 시대를 향한 날카로운 통찰이 담겨 있기 때문입니다. 이러한 비판 정신이 담긴 작품을 하나 더 살펴보겠습니다. 한 시골 여성이 직업을 구하기 위해 상경했다가 매춘부로 전락하고, 결국 비참한 최후를 맞게 되는 과정을 그린 판화 연작 〈매춘부의 일대기〉입니다.

첫 번째 그림에서 런던에 갓 도착한 시골 여성을 기다리는

건 '마녀 할멈' 같은 얼굴의 포주와 음탕한 표정으로 서 있는 중년 남자. 시골 여성은 예상대로 부유한 고리대금업자의 정부가 되어 부유한 생활을 누리지만, 사실 이런 행복은 오래가지 않죠. 두 번째 그림에서 권태를 느낀 그는 젊은 남자와 바람을 피웁니다. 시종과 반려동물인 원숭이의 모습에서 당대 상류층의 생활을 엿볼 수 있습니다.

아무튼 시간이 더 흐르고, 세 번째 그림에서 여성은 더 열악한 환경에 처합니다. 매춘부로서 상대하는 고객도 귀족이나 부유층이 아닌 노상강도 제임스 댈턴. 시종도 있고 아직은 경제적으로 나쁘지 않은 삶처럼 보이지만, 결국 그가 마주하게 되는 건 냉정한 현실입니다. 방문을 열고 들어온 사람은 당시 판사이자 런던의 유명한 매춘 단속자 존 곤슨. 결국 네 번째 그림에서 감화원에 갇혀 대마를 두드려 펴서 밧줄을 만드는 형벌을 받습니다.

다섯 번째 그림과 마지막 여섯 번째 그림에서 여성은 결국 비참한 최후를 맞습니다. 매독으로 죽은 여성의 나이는 불과 스물셋. 그 죽음을 애도하러 모인 사람들은 표정이나 행동에 별로 애도의 뜻이 없습니다. 어머니의 죽음이 어떤 건지, 그 뜻도 제대로 모를 어린아이만 덩그러니 쭈그려 앉아 있을 뿐이지요.

대도시 런던의 빛과 그림자. 호화로운 저택에선 귀족과 중

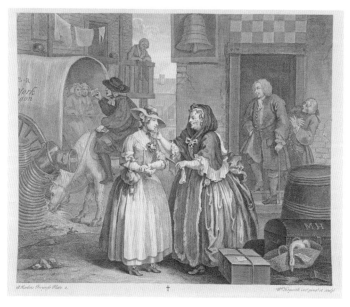

윌리엄 호가스, 〈매춘부의 일대기1〉, 1732년, 런던 영국 박물관 소장

산층이 막대한 부를 누리고, 카페에선 점잖게 빼입은 지식인
이 열띤 지적 토론을 벌이지만, 다른 한편에서는 이처럼 가난
과 무지로 비참하게 살아가는 이들이 가득했습니다. 이런 곳
에서 가난한 시골 처녀가 마주한 운명은 비참했습니다. 그 최
후의 원인을 개인적인 도덕심 탓으로만 돌리기엔 너무 가혹하
죠. 만약 부유한 귀족의 딸로 태어났다면 운명은 완전히 달랐
을 테니까요.

바로 여기에 호가스의 성공 요인이 있습니다. 그의 그림에는 당대 사회의 다양한 풍속이 담겨 있고, 또 현실에 대한 날카로운 풍자가 가득합니다. 같은 소재를 다룬 드라마라도 작품성에 따라 시청률에 큰 차이가 나는 것처럼, 자극적인 소재에 흥미로운 서사, 날카로운 비판 정신으로 내용적 깊이까지 갖춘 호가스의 작품은 인기를 끌 수밖에 없었습니다.

마지막으로 흥미로운 이야기를 하나 더 살펴볼까요. 그는 미술사 외적으로도 큰 영향을 끼쳤는데요. 바로 자신의 스타일을 흉내 낸 풍속화가 대유행하자, 무수한 표절작에 맞서기 위해 저작권 보호 법률 제정에 나선 거죠. 1735년, 그로 인해 이른바 '호가스 법령'이라 불리는 저작권 법령이 제정되었습니다. 이 법령은 오늘날까지 이어져, 다른 예술가에게 큰 도움이 되었지요. 그는 이러한 상업적 성공을 발판으로 궁정화가의 딸과 결혼했고, 마침내 장인이 죽은 뒤에는 궁정화가의 자리에까지 오릅니다.

호가스가 살아간 현실은 결코 만만하지 않았지만, 그는 절대 좌절하거나 낙담하지 않았습니다. 자신의 그림에 관심을 가져줄 고객층의 니즈를 정확히 분석해 작품을 만들었고, 특유의 날카로운 시선으로 흥미로우면서도 깊이 있는 풍자화를 만들어 자신만의 확고한 브랜드를 개척했습니다. 아버지의 실패를 반면교사 삼고, 이를 반복하지 않기 위해 더 날카롭게 사회를

분석하고, 사람들의 니즈를 파악하려 애썼습니다. 이 놀랍도록 스마트한 포지셔닝의 달인에게 현실의 어려움은 걸림돌이 아니라, 성공의 발판이었던 셈이지요.

호기심을 자극하라

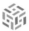

평범한 것도 특별하게, 네덜란드 정물화

　언뜻 보기엔 평범해서 잘 눈에 띄지 않는데, 지내다 보면 이상할 정도로 주변 사람들에게 인기 있는 사람이 있습니다. 딱히 외모가 돋보이는 것도 아니고, 말을 잘하는 것도 아닙니다. 다만 만나면 왠지 편하고, 자꾸 생각나게 만드는 이상한 매력이 있지요.

　예술 분야에도 그런 그림이 있습니다. 바로 정물화입니다. 사실 정물화는 그다지 인기 있는 그림은 아닙니다. 누군가의 집에 걸려 있어도 대수롭지 않게 지나치기 일쑤고, 미술관에

가서도 군이 평범한 컵과 과일 따위를 유심히 들여다볼 여유가 없으니까요.

이러한 생각은 예전에도 마찬가지였습니다. '그림이란 무엇인가?'라는 문제를 깊이 고민했던 17세기 프랑스 아카데미에서는 그림의 위계를 나누었습니다. 주제에 따라 중요도를 달리 매긴 거죠. 최고의 자리는 역사화입니다. 성화와 고대 신화를 다룬 그림도 포함되죠. 다음이 인물화와 풍속화이며, 그다음이 풍경화, 가장 마지막이 정물화입니다.

세계 최고 무역국가에서 인기 있던 그림은?

르네상스 시기만 해도, 그림에서 사물은 부차적 요소였습니다. 정물이나 풍경은 어디까지나 그림 속 작은 배경일 뿐, 화려한 풍경이나 꽃병 같은 걸 집중적으로 묘사하는 일은 관심사가 아니었던 거지요.

그러나 이토록 평범한 것도 가치 있게 만드는 것이 바로 예술입니다. 17세기 네덜란드에선 사물을 그린 정물화가 많은 이에게 사랑받는 당당한 주인공이 되었습니다. 페르메이르, 플로리스 반다이크, 샤르댕, 클라라 페테르스 등이 대표적인 화가지요. 그들은 왜 많은 주제 중에서 하필 정물화를 택했을까

요? 다른 중요한 주제는 벌써 다른 나라 화가들이 그리고 있으니, 좀 더 차별성 있게 정물화에 집중해야겠다고 결심한 걸까요? 이 말도 일리가 없는 건 아니지만, 역사적으로 중요한 사실은 네덜란드라는 국가의 특수성입니다.

역사에서 가정은 별로 의미가 없습니다. 하지만 만약 마르틴 루터가 종교개혁을 일으키지 않았다면, 네덜란드라는 나라가 생겨날 수 있었을까요? 오늘날 풍차와 튤립의 나라라는 소박한 이미지와 달리, 그들에게도 대단히 역동적인 시기가 있었습니다. 바로 렘브란트 판 레인과 요하네스 페르메이르의 활동 시기이기도 한 17세기입니다.

겨우 한 세기 전까지 네덜란드는 스페인의 지배를 받는 처지였습니다. 하지만 세금과 종교 문제 등으로 수십 년에 걸친 전쟁을 치렀고, 1648년에야 독립을 이룰 수 있었죠. 원래부터 농사를 지을 환경이 되지 않았던 데다가, 국토, 인구, 자원 모두 강대국보다 열세였던 신생국 네덜란드 사람들이 선택한 것은 무역. 마치 베네치아처럼, 이들은 해상무역과 금융업에 뛰어들었습니다. 성장세는 놀라웠습니다. 작은 신생국 네덜란드의 기세는 무적함대를 자랑하는 스페인이나 대영제국을 자처하는 영국을 한때나마 위협할 정도였죠. 오늘날 우리가 잘 알고 있는 미국의 대도시 뉴욕 또한 영국에 넘어가기 전까지 네덜란드의 식민지로 '뉴 암스테르담'이라는 이름으로 불렸고, 네덜

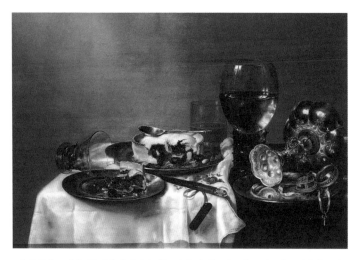

빌렘 클래즈 헤다, 〈블랙베리 파이가 있는 아침 식탁〉, 1631년, 드레스덴 고미술관 소장

란드 동인도회사는 인도로의 바닷길을 차지하며 멀리 아시아까지 활동 영역을 넓혔습니다. 우리에게 익숙한 하멜과 박연(벨테브레이)이 이렇게 바다를 누비던 네덜란드인이었지요.

네덜란드의 국력은 멀리 대양으로 나간 배가 항구로 싣고 들어오는 진귀한 물품에서 나왔습니다. 왕족이나 귀족이 아닌 상인이 나라의 번영을 이끄는 주축이었고, 당연히 사회엔 철저하게 현실적이고 물질을 숭상하는 분위기가 형성되었죠. 그렇게 차곡차곡 쌓인 부는 예술에 대한 투자로 이어졌고, 마침내 15세기 피렌체에 버금가는 성공적인 미술 시장을 형성할

수 있었습니다.

그들에겐 종교화 같은 무거운 그림은 그다지 인기가 없었습니다. 오직 현실적인 주제, 자신들이 매일같이 보는 바다와 배 그리고 항구를 그린 풍경이나, 그곳에서 일상을 살아가는 평범한 이들을 주인공으로 한 장면, 구성원의 자부심을 표현한 일종의 단체 사진 격인 그룹 초상화가 사랑받았죠. 이는 같은 시기 이탈리아나 프랑스, 영국에서는 찾아볼 수 없는 독특한 현상이었습니다. 이런 일상에 대한 관심은 자연스레 정물화로 이어졌습니다.

어느 날, 화가들은 아침 식탁을 그리기 시작합니다. 식사를 즐기는 인물은 사라졌습니다. 오늘날 우리가 카페나 식당에서 휴대폰으로 음식 사진을 찍는 것처럼, 그들은 캔버스를 온전히 사물로 채우기 시작했습니다. 해외에서 들여온 값비싼 중국 도자기, 아랍의 카펫, 은식기 등이 그려졌고, 이를 묘사하는 화가의 기술력 또한 나날이 발전합니다.

그리하여 꼭 역사적이고 신화적인 인물을 그리지 않아도, 굵직한 역사적 사건을 담아내지 않더라도, 단지 작은 사물 하나만으로도 그 자체로 빛나고 가치 있는 작품이 될 수 있다는 걸 입증해냅니다.

네덜란드 정물화의 특별한 상품 전략

네덜란드 정물화의 매력은 그림을 그냥 감상하는 데 그치지 않고, 어떤 물건이 숨어 있는지, 또 거기 담긴 속뜻은 무엇인지 알아내는 데 있습니다. 마치 꽃말이나 탄생석에 담긴 의미를 찾는 것처럼 말이지요.

피에르 프란체스코 치타디니의 정물화를 한번 살펴볼까요? 책상 위에 바이올린, 악보, 꽃병, 해골 등이 그려진 그림입니다. 평범한 사물 같지만, 여기에는 각각 상징이 있습니다. 아름다운 음악은 언젠가 끝이 나고, 화려한 꽃도 반드시 시드는 법. 아무리 화려하고 성공적인 삶을 산 사람도 죽음을 피할 수 없습니다. 모두 시간의 유한성과 덧없음을 뜻하는 사물들입니다. 끝없이 부를 좇으면서도 동시에 절제의 가치를 잊지 말아야 한다는 메시지를 던지는 그림이죠. 다소 모순적으로 느껴지는 이 정신이야말로, 바로 사회학자 막스 베버가 지적한 청교도의 자본주의 정신입니다.

네덜란드의 전성기를 이끈 상인들은 이러한 메시지를 담아낸 바니타스 정물화를 무척 사랑했습니다. 얼핏 화려한 부를 과시하는 것 같은 그림에, 실제로는 정반대의 뜻을 숨겨 놓았다는 사실이 흥미롭습니다. 우리는 정물화를 감상하며, 마치 숨은그림찾기를 하는 것처럼 흥미진진하게 사물의 속뜻을 찾

피에르 프란체스코 치타디니, 〈바이올린, 악보, 꽃병, 해골의 정물〉, 1681년, 개인 소장

아보는 재미도 즐길 수 있습니다.

인생은 헛되며, 모든 좋은 순간도 결국 지나간다는 바니타스 정물화의 메시지는 역사에도 적용됩니다. 화려한 르네상스 문화를 이끈 피렌체가 점차 시대의 흐름에 뒤처졌듯, 경제적으로나 문화적으로 저력을 보여줬던 네덜란드 역시 18세기 이후로는 황금기를 이어가지 못했습니다. 자연스럽게 예술사에서도 네덜란드라는 국가는 17세기 당시만 거론됩니다.

그러나 다행히도 그들이 사랑했던 그림의 전통은 200년이 훌쩍 지난 뒤, 프랑스에서 부활합니다. 바로 네덜란드에서 태어나 프랑스에서 활동했던, 해바라기와 포도밭, 밤하늘과 카페 같은 일상 풍경을 그린 고흐 같은 화가들의 등장으로 말이지요.

위기는 또 다른 기회

인생이라는 파도타기의 명수, 다비드

　루이 16세로부터 지원을 받은 국비장학생이자 혁명가 로베스피에르의 친구, 그리고 황제 나폴레옹 보나파르트의 예술가. 언뜻 공존하기 힘든 이 수식어들은 놀랍게도 단 한 사람을 가리키는 표현입니다. 바로 격동의 시기인 18세기 프랑스에서 변화의 순간마다 살아남으며, 위기를 오히려 기회로 삼을 줄 알았던 화가, 자크 루이 다비드입니다.

　흔히 예술가라고 하면 내면의 세계에 침잠해 묵묵히 창작 활동에 매진하는 고독한 괴짜의 모습을 떠올리기 쉽습니다. 고갱

이나 고흐가 대표적이죠. 하지만 이러한 일반적인 관념과는 반대로 굉장히 전략적이고 사회 변화에 재빠르게 움직였던 화가도 꽤 많습니다. 다비드가 그랬습니다.

왕의 장학생에서 혁명의 화가로

다비드는 프랑스 역사에서 가장 다이내믹했던 시대에 살았습니다. 그가 그림을 그리기 시작하던 시기, 프랑스 최고의 화가는 프랑수아 부셰였습니다. 부셰는 당대 프랑스인들을 '취향 저격'한 화풍으로 유명했죠. 루이 15세의 애첩으로 눈부신 미모와 지성을 겸비한 퐁파두르 부인의 초상화만 보더라도, 그가 추구한 지향점이 느껴집니다.

화가로서 성공하고 싶었던 다비드는 그의 문하로 들어갔으나, 이내 그의 스타일이 자기 취향이 아닌 걸 깨닫습니다. 그리고 진지한 신고전주의 화풍의 화가 조셉 마리 비앵의 제자가 되었죠. 그는 곧 재능을 인정받았고, 당시 예술가를 대상으로 한 일종의 국비 유학 제도인 로마상까지 수상합니다.

로마에서 유학한 시간은 명작 〈호라티우스 형제의 맹세〉를 탄생시키는 데 큰 영감을 주었죠. 호라티우스 삼 형제가 국가를 위해 제 목숨을 바치겠다고 맹세하는 장면으로, 사랑스럽고

프랑수아 부셰, 〈퐁파두르 부인〉, 18세기, 루브르 박물관 소장

달달한 부세의 작품과 달리 애국적이고 스토아적인 주제를 다뤘습니다.

이 작품을 보기 위해 파리 사람들이 연일 줄을 서서 기다릴 정도였다고 하니, 확실한 건 이제 다비드가 화가로서 성공의 길에 들어섰다는 것이었습니다. 그러나 불과 5년 뒤, 프랑스 역사상 최대 사건이 일어납니다. 프랑스대혁명이었습니다.

당시 프랑스는 성직자, 귀족, 평민 계층으로 신분이 나뉘어 있었습니다. 그런데 귀족과 성직자는 납세 의무가 없어서 평민만 온갖 납세 부담을 떠안은 상황이었습니다. 미국독립전쟁 지원 등의 이유로 왕실의 빚이 날로 늘어가는 상황에서 평민 계층의 불만은 쌓여만 갔습니다. 열심히 일해도 세금만 내고 혜택은 전혀 못 누리니, 당연히 화가 날 만하지요. 절대 다수였던 그들은 왕에게 정당한 권리를 주장하기 시작했고, 세 신분이 모두 모인 회의가 소집됐습니다. 하지만 기득권층이 변화를 쉽게 받아들일 리 없죠. 마침내 1789년 7월 14일, 바스티유감옥 습격을 시작으로 대혁명이 일어납니다.

혼란의 시기, 루이 16세의 국비 장학생이었던 다비드는 혁명가로 변신했습니다. 한때 화가로서 자신의 성공을 도왔던 왕을 단두대에 올리자고 외쳤죠. 루이 16세의 처형 여부를 놓고 총 721명 중 361명이 찬성했는데, 바로 단 1표 차이로 처형이 결정됩니다.

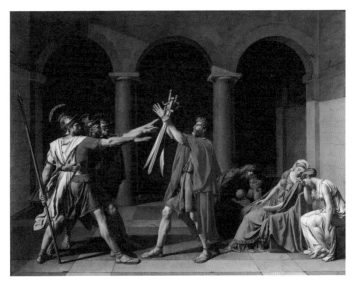

자크 루이 다비드, 〈호라티우스 형제의 맹세〉, 1784년, 루브르 박물관 소장

왕이 처형되고 공화국이 수립됐지만, 사회는 여전히 혼란했습니다. 같은 해, 피의 숙청을 통한 급진 혁명을 추구하던 자코뱅파의 장 폴 마라가 온건파 당원인 샤를로트 코르데에 의해 살해되는 사건이 발생합니다. 마라는 후일 샤를 10세가 되는 아르투아 백작의 의사로 일했으나, 반체제 운동에 가담해 로베스피에르, 당통과 함께 자코뱅파의 세 거두 중 하나가 된 인물이죠.

자코뱅 소속이었던 다비드는 혁명 동지가 살해된 역사적 장

면을 놓칠 수 없습니다. 그는 살인 현장을 직접 방문한 후 〈마라의 죽음〉을 발표합니다. 현장의 참혹함은 그림 속에 존재하지 않습니다. 오로지 한 혁명가의 마지막을 고결한 모습으로, 사람들 마음속에 영원히 남게끔 해주었죠. 현실은 과감히 왜곡되었습니다. 당시 마라는 피부병을 크게 앓고 있었는데 그림에선 전혀 티가 나지 않고, 당대의 평가처럼 추남도 아니었습니다. 정교하게 세팅된 자세와 고대 그리스 조각 같은 몸으로, 평온하게 잠들어 있을 뿐입니다.

무릇 신고전주의는 사실주의처럼 너무 현실적이어도, 낭만주의처럼 너무 비현실적이어도 안 됩니다. 다비드가 새롭게 창조해낸 마라의 죽음은 혁명을 선전하는 강력한 이미지로 탈바꿈하며, 길거리 피켓으로까지 제작되었습니다. 사람들은 점점 더 과격해졌고, 마침내 공포정치가 시작되었습니다.

어제의 동지가 오늘은 단두대에 오르는 일이 이어졌습니다. 1794년에는 다비드의 친구이자 사람들에게 혁명 영웅으로 추앙받던 사람, 혁명 이후에도 여전히 셋방에 거주한 청빈한 지도자인 동시에 공포정치를 이끈 정치가, 로베스피에르마저 단두대에 오릅니다. 공포정치에 대한 대중의 피로감과 반대파의 반발에 쓰러진 거죠. 자코뱅의 지도자가 쓰러지자, 그 측근들도 체포되고 처형되었습니다. 혁명파의 중심에 있던 다비드도 예외는 아니었지요.

자크 루이 다비드, 〈마라의 죽음〉, 1793년, 벨기에 왕립 미술관 소장

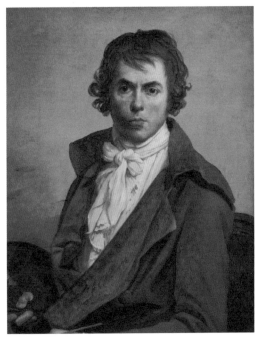

자크 루이 다비드, 〈자화상〉, 1794년, 루브르 박물관 소장

격동의 시대를 살아간 이들 중 사연 없는 이가 어디 있을까요. 큰 잘못도 없이 희생된 이들 또한 지천인 시대에 로베스피에르의 최측근이었으니, 다비드 또한 꼼짝없이 단두대로 끌려간다 하더라도 어쩔 수 없었을 겁니다.

그런데 천만다행으로 그는 처형을 피하게 됩니다. 대신 오랫동안 유폐되죠. 이 시기에 그는 자화상을 하나 남기는데요. 상황이 상황인지라 다소 초췌하고 긴장된 모습이 역력하지만, 동시에 굳게 다문 입과 강한 눈매, 특히 붓과 팔레트를 꼭 쥔 모습에서 강한 결의가 느껴집니다.

인생이란 파도 위를 누비다

다비드는 위험천만했던 시기를 살았고, 많은 시련을 마주했지만, 어느 순간에도 좌절하지 않았습니다. 그의 생애를 보고 있으면, 마치 인생이라는 거센 파도를 타는 서퍼 같습니다. 혁명이 좌절된 이후, 그는 오히려 화려한 인생 2막을 열어 보입니다. 친구와 동지를 잃고 오랫동안 유폐되었던 그는 한 남자에게 자신의 운명을 걸기로 결정하죠. 그 남자는 바로 코르시카섬 출신의 나폴레옹입니다.

다비드가 나폴레옹을 처음 만난 건 1797년으로 알려져 있습

니다. 그리고 그로부터 3년 뒤, 다비드는 〈마라의 죽음〉에 버금 가는 또 다른 역작을 세상에 내놓습니다. 젊은 야망가를 장차 유럽을 제패할 위대한 정복자로, 신화 속 영웅처럼 그려낸 작 품 〈생 베르나르 고개를 넘는 나폴레옹〉입니다.

"내 사전에 불가능이란 없다"라는 말을 증명이라도 하듯, 험 준한 알프스 생 베르나르 고개를 과감히 넘어 이탈리아로 쳐들 어간 나폴레옹. 그림 속 그의 모습은 누가 봐도 카리스마가 넘 칩니다. 험한 알프스 고개를 넘던 나폴레옹은 그림처럼 말끔한 모습도 아니었을 테고, 실제로 타고 있던 것도 말이 아닌 튼튼 한 노새였다고 합니다.

하지만 다비드가 그림을 통해 전하고 싶었던 건 그런 '현실' 이 아닙니다. 〈마라의 죽음〉과 마찬가지로, 일종의 정치 선전물 로서 강력한 메시지를 던지는 그림을 그리려 한 것이죠. 그림 속에서 기세 좋게 말을 들어 올리는 나폴레옹의 모습을 보면, 벌써부터 승리는 그의 것일 것만 같습니다. 적들도 기세에 눌 려 알아서 다 쓰러질 것 같죠. 다비드는 알프스 산맥을 넘어 로 마로 진군했던 고대 카르타고의 명장 한니발의 이름을 그림 왼 쪽 하단에 새겨 놓는 센스도 잊지 않습니다.

유럽 전역에 명성을 떨치게 된 나폴레옹은 이제 공화국의 종 신통령 직함만으론 만족할 수 없게 됩니다. 그리고 마침내 원 대한 꿈, 로마 황제와 같은 위치에 서겠다는 야욕을 드러내죠.

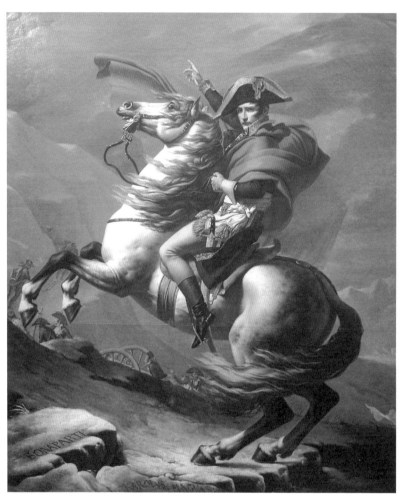

자크 루이 다비드, 〈생 베르나르 고개를 넘는 나폴레옹〉, 1800년, 빈 미술사 박물관 소장

원래대로면 로마로 직접 가서 교황으로부터 왕관을 받아야 했지만, 오히려 그는 교황을 파리로 데려옵니다. 그리고 1804년 12월 2일, 노트르담 대성당에서 대관식을 거행합니다.

다비드는 이 대관식 역시 그림으로 남깁니다. 세로 6.2미터, 가로 9.7미터에 달하는 엄청난 크기의 작품으로, 황제가 된 나폴레옹이 황후 조제핀에게 직접 왕관을 씌워주는 장면을 그린 걸작이죠. 원래는 황제가 스스로 관을 쓰는 장면을 그리려 했으나, 정치적 고려를 감안해 나폴레옹이 자신의 아내 조제핀에게 관을 씌우는 장면으로 순화해서 그렸다고 합니다. 실제론 대관식에 참석하지 않았던 나폴레옹의 모친 마리아 레티지아 보나파르트가 가장 상석에 앉아 있다거나, 추기경들이 어딘가 불편한 표정을 짓고 있는 모습, 나폴레옹 뒤에 있는 율리우스 카이사르 등 군데군데 재미 요소가 많은 작품입니다.

교황의 권위를 빌리되, 어디까지나 황제의 자리는 자기 힘으로 쟁취했다는 것을 당당하게 표현한 이 작품으로, 그림을 프로파간다로 활용하는 데 능숙했던 다비드의 실력을 다시 한번 엿볼 수 있습니다. 나폴레옹 역시 이 그림에 무척 신경을 써서, 수차례 수정을 지시했다고 합니다. 지나칠 정도로 간섭한 것이 미안했던지, 마지막에는 "당신을 존경한다"라고 말하며 다비드의 실력과 노고를 인정했다고 합니다.

코르시카 출신의 촌뜨기에서 스스로 황제의 관까지 썼으니,

당연히 남은 생도 탄탄대로일 거라고 생각하기 쉽죠. 하지만 인생은 만만하지 않습니다. 행운의 여신이 함께하는 건 여기까지. 결국 몰락의 순간이 다가옵니다. 계속된 성공에 도취된 탓인지, 러시아를 얕잡아 본 황제는 무리한 모스크바 원정으로 수십만 명의 희생자를 낳으며 크게 패하게 됩니다. 불패의 군대가 혹독한 추위와 배고픔에 쓰러지고 만 것이죠. 결국 이 기회를 놓치지 않고 영국, 러시아, 프로이센, 스웨덴 등 온 유럽이 뭉쳐 맞섰고, 결국 나폴레옹은 폐위됩니다. 이후 그는 유배지인 엘바섬에서 탈출해 재기를 꿈꾸지만, 워털루 전투에서의 패배로 세인트헬레나로 다시 유배되고 맙니다. 그리고 6년 후 고독한 죽음을 맞지요.

황제의 총애를 받은 궁정화가이자 유럽 화단의 권력자로 군림했던 다비드는 또다시 인생의 기로에 섭니다. 황제를 폐위시킨 프랑스는 부르봉 왕가를 복귀시켰고, 루이 16세의 동생이 루이 18세로 즉위합니다. 왕실 장학생에서 과격한 혁명을 지지한 자코뱅파로, 다시 정복자 황제를 위해 일한 그였으니, 이제는 다시 왕실을 위해 일한다고 해도 이상할 것은 없어 보입니다. 다행히 권력을 되찾은 부르봉 왕가 역시 그를 처벌하진 않았습니다. 원한다면 파리에 돌아와서 편안히 여생을 보내도 좋다고 허락도 했죠. 하지만 이미 노년이 되어 지친 탓인지, 다비드는 스스로 추방을 선택합니다. 망명지인 벨기에 브뤼셀에 살

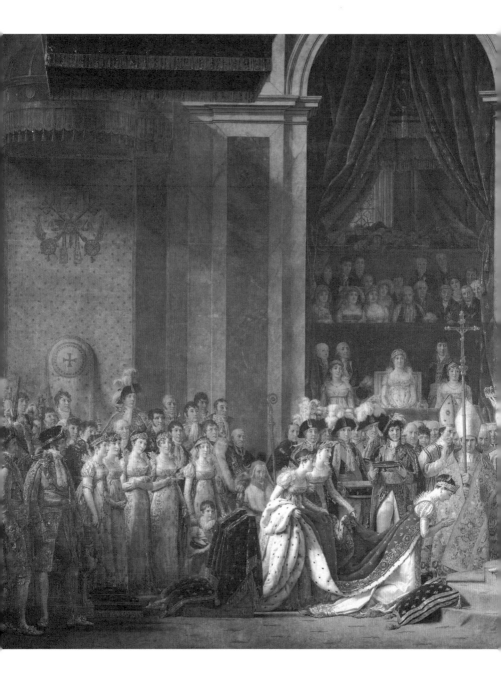

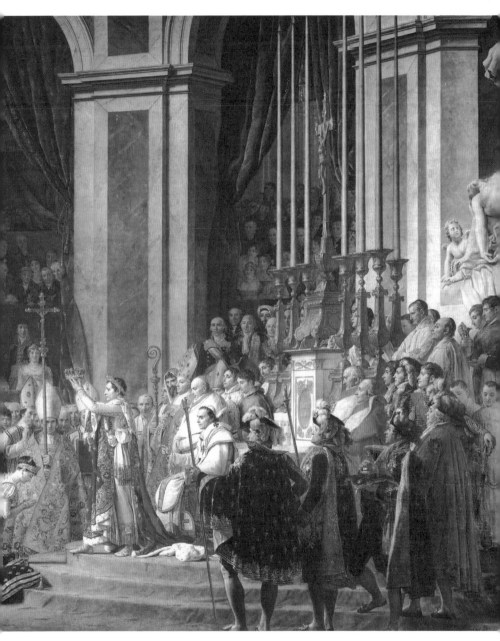

다비드 자크 루이 〈나폴레옹 1세의 대관식〉, 1807년, 루브르 박물관 소장

면서 소일거리를 하며 쓸쓸히 생을 마감하지요.

생존 비법은 적응력과 순발력

루이 16세, 로베스피에르, 황제 나폴레옹까지. 자칫하면 목숨을 위협받을 수 있었던 극심한 혼란기에 그는 늘 당대 최고의 권력자 곁에서 영화를 누렸습니다. 그야말로 고속도로를 쌩쌩 내달린 셈이랄까요. 다비드에 버금갈 정도의 생존력과 적응력을 보인 화가가 또 있을까요? 교황이나 왕, 귀족의 화가로 활동한 예술가는 많지만, 그처럼 자신이 서 있는 위치를 계속 바꿔가며 영화를 이어간 화가는 별로 없습니다. 그의 그림은 단순히 권력자를 우상화시키는 선에서 그치지 않습니다. 정치적 영향력을 극대화할 수 있는 가장 효과적인 이미지를 살려냈죠. 그림은 당대 가장 파급력 있는 프로파간다였고, 권력자는 당연히 그의 그림을 사랑할 수밖에 없었습니다.

물론 권력자나 정치인을 미화한 작품은 일체의 사회적 관계에서 벗어나 오로지 예술적 아름다움만을 추구하는 예술지상주의 입장에서는 비난의 대상입니다. 다비드 역시 그러한 비판에서 자유롭지는 못하지만, 적어도 신고전주의가 추구하는 아름다움이라는 관점에선 최고의 성취를 보여주었습니다.

오늘날 다비드의 그림은 유럽의 대격변기를 이해하는 데 가장 중요한 참고자료입니다. 비록 기회주의자라는 비난을 받을 만큼 논란 많은 생애였지만, 어쨌든 그가 시대를 매혹할 수 있었던 것은 위기를 또 다른 기회로 삼았던 순발력과 권력자가 원하는 걸 정확하게 알아챈 영민함 같은 무기를 잘 활용했기 때문이죠. 어쩌면 우리는 그의 그림과 생애를 통해, 역사 지식뿐 아니라 위기를 기회로 만드는 법도 배울 수 있을지 모르겠네요.

기대치를 넘어서는 감동을 선사하라

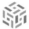

루벤스의 고객 만족 비결

혹시 루벤스를 좋아하나요? 강의에서 이런 질문을 하면 대부분 이렇게 답합니다. "음. 당연히 멋진 거 같긴 한데, 좀 부담스럽기도 해요."

사실 이런 반응이 어느 정도 이해가 되는 것이 그의 그림 속 여인들은 제가 봐도 어딘가 좀 부담스럽습니다. 그는 유독 무척 풍만한 체형의 누드화를 자주 그렸는데, 그가 사랑했던 둘째 부인도 풍만한 체형이었다고 하네요.

먼저 뒷쪽에서 그림을 하나 살펴보겠습니다. 가장 먼저 어떤

감상이 떠오르나요? 왼쪽 상단부터 찬찬히 그림을 훑어봅시다. 무엇이 보이나요? 이상하게 생긴 빨간 구슬 다섯 개와 검은 구슬 한 개가 보이나요? 이것은 예술의 도시 피렌체를 다녀왔거나 갈 예정이라면, 누구나 반드시 기억해야 할 메디치 가문의 문장입니다. 루벤스가 이유 없이 저 문양을 그려 넣었을 리는 없으니, 우리는 일단 이 그림이 메디치 가문과 관련이 있다는 걸 알아차릴 수 있습니다.

아무래도 주인공은 가운데 위치하는 법이니, 어딘가 기품이 있어 보이는 자태에 화려한 드레스를 입은 여인이 아마도 이 그림의 주인공이겠죠. 그의 이름은 마리 드 메디치. 피렌체의 명문 메디치가의 일원인 그는, 프랑스의 앙리 4세와 결혼하기 위해 멀리 배를 타고 이제 막 마르세유의 항구에 상륙하고 있습니다.

당당하게 배에서 내리는 마리 앞에는 푸른색 망토를 걸친 남자가 영접을 나왔네요. 앞서 살펴본 메디치가의 문장처럼, 이 푸른 망토에 새겨진 백합 문양은 프랑스 왕가의 상징이죠. 이탈리아와 프랑스의 만남이자 메디치가와 부르봉 왕가의 결합. 그 첫 장면을 그린 이 그림은 루벤스가 그린 〈마리 드 메디치의 생애 연작〉 가운데 대표작으로 꼽힙니다.

페테르 루벤스, 〈마르세유에 도착하는 마리 드 메디치〉, 1622~1625년, 루브르 박물관 소장

루벤스 대 쿠르베, 당신의 선택은?

지금이야 피렌체에서 파리까지 비행기로 한 시간 반이면 충분하지만, 예전에는 알프스를 넘거나 배를 타고 멀리 돌아서 마르세유 항구로 가야만 했습니다. 당연히 마리 드 메디치는 배를 타고 갔죠. 앞서 살펴본 그림은 일종의 공항 포토존 사진이랄까요?

하지만 이러한 사전 정보를 알고 있어도 유익한 정보를 얻었다는 생각만 살짝 들 뿐, 딱히 명화를 만난 감동까지 밀려오진 않습니다. 자, 그럼 이제 그림의 숨겨진 재미를 찾아봅시다. 왜 앞선 그림이 명작이라 불리고, 루벤스의 대표작이 되었을까요? 이를 이해하려면, 잠시 다른 화가의 이름을 살펴볼 필요가 있습니다.

그가 살았던 시대로부터 무려 200년 뒤인, 19세기의 반항적 화가인 귀스타브 쿠르베는 이렇게 선언합니다. "나는 내 망막에 비친 것만 그리겠다."

쿠르베는 지금까지의 회화가 천사나 신, 영웅 같은 허무맹랑한 상상에만 의존해왔다고 비판하면서, 자신은 눈에 보이는 진실만을 그리겠다고 선언합니다. 사실주의의 탄생이었죠.

그런데 만약 쿠르베가 200년 전으로 타임머신을 타고 돌아가, 마리 드 메디치가 마르세유에 도착하는 장면을 그린다면

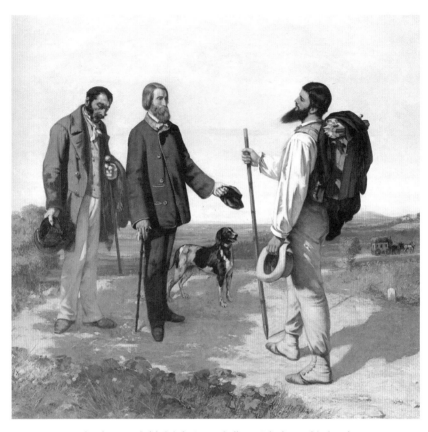

귀스타브 쿠르베, 〈안녕하세요? 쿠르베 씨〉, 1854년, 파브르 미술관 소장

어떨까요? 메디치가의 문장이나 프랑스 왕가의 문장 정도야, 사실적인 상징이기에 넣어줄 만합니다. 마리가 입은 화려한 드레스 또한 오케이. 하지만 그림의 다른 부분들은 영 눈에 거슬립니다. 이날은 1600년 11월이었으니, 날씨가 꽤 춥고 항구 풍경도 을씨년스러웠을 게 분명합니다. 오래 항해를 했을 테니, 마리를 포함한 일행의 모습도 썩 좋지 않았을 테죠. 하늘에서 나팔을 부는 천사나, 바다 위에 떠 있는 바다의 신과 요정들도 당연히 삭제됐을 겁니다.

하지만 루벤스는 쿠르베와는 완전히 다릅니다. 그의 그림에선 실제 날씨가 중요하지 않습니다. 거기에 신경 쓸 틈조차 주지 않지요. 지금 당장 뭔가 대단한 사건이 벌어질 것이며, 우리는 모두 집중해야 된다는 듯 화면은 웅장한 분위기로 가득합니다. 천사들을 보고 있으면 귓가에 팡파르가 울리는 듯 환청까지 들립니다. 쿠르베의 그림에서는 절대로 느낄 수 없는 특유의 분위기가 있지요.

배 위엔 장차 프랑스의 왕비가 될 여인이 서 있습니다. 이 결혼이 그가 원한 일이든 아니든, 그건 중요하지 않습니다. 마치 계시가 이루어지듯, 바다를 가르고 배 위에서 마리가 등장합니다. 위풍당당한 모습은 누구에게도 꿀리지 않습니다. 바다의 신 포세이돈과 그의 딸들도 그에게 존경 어린 눈빛을 보내고 있죠. 쿠르베라면 '뭐? 11월에 나체로 바닷물 위에 떠 있으면,

바다의 신도 얼어 죽고 말걸'이라고 핀잔을 줄지 모르지만요.

실제 루브르 박물관의 루벤스 관에 있는 이 그림은 2미터에 달하는 거대한 사이즈로, 작품을 감상하려면 목을 한껏 뒤로 젖히고 우러러봐야 합니다. 비슷한 크기로 그려진 스물네 개의 연작이 방 하나를 가득 채우고 있죠. 위압감이 상상 이상입니다. 하나하나 엄청난 공력과 시간이 들었을 것 같은데, 대체 루벤스는 왜 이렇게 많은 그림을 그린 걸까요?

아버지와 반대편에 선 바로크 시대의 화가

마리와 루벤스에 얽힌 사연을 살펴보기 전에, 루벤스의 삶을 잠깐 살펴보겠습니다. 루벤스의 아버지는 벨기에 안트베르펜 출신이었습니다. 하지만 개신교도였던 탓에, 종교 박해를 피해 독일로 가게 됐고, 루벤스도 독일에서 태어났습니다. 장성한 뒤, 루벤스는 르네상스의 본고장인 이탈리아를 여행합니다. 로마에 머물면서 다빈치, 미켈란젤로, 라파엘로의 작품을 보며 그림 실력을 쌓았죠. 이후 아버지의 고향인 안트베르펜으로 돌아옵니다.

당시 안트베르펜은 오스트리아 합스부르크가의 알베르트 7세 대공과 그의 아내 이사벨라의 통치를 받았는데, 루벤스는

페테르 루벤스, 〈십자가를 세움〉(일부), 1610~1611년, 안트워프 성모마리아 대성당 소장

그들의 궁정화가가 됩니다.

재미있는 건 그가 아버지와 달리, 철저히 가톨릭의 편에 섰다는 점입니다. 그가 그린 예수의 모습은 마치 그리스 신화의 제우스 같은 모습입니다. 다른 이들이 그린 앙상한 몸매와 달리, 당혹스러울 만큼 건장한 근육질입니다. 바로크 예술의 정점을 보여주는 것이지요.

17세기 유럽은 절대왕정이 대두되던 시기였습니다. 각국의 군주와 교회는 좀 더 큰 건축물, 화려하고 찬란한 그림과 장식으로 위엄을 보이려 노력했습니다. 회화에서 그런 목적을 달성하는 덴 루벤스가 그야말로 딱이었죠. 관람자를 압도하는 웅장하고 위엄 있는 그림, 그러면서 짜임새도 있어야 하죠. 루벤스의 풍부한 인문 지식과 상상력은 그를 바로크 예술을 대표하는 17세기 유럽 최고의 화가로 만들어주었습니다.

200퍼센트 만족을 드립니다

다시 그림 이야기로 돌아오면, 연작의 주문자는 당연히 마리입니다. 왕과 결혼해 파리에 이탈리아풍 궁전도 짓고 아들까지 낳은 그의 인생은, 다른 사람의 눈에는 그야말로 승승장구. 그런 마리가 문득 당대 유럽에서 가장 잘나가는 화가 루벤스

를 궁으로 부릅니다. 그리고 자신의 생애 연작을 주문하죠. 루벤스는 놀랐을 겁니다. 아니, 초상화가 아니라 생애 연작이라고? 날고 기는 숱한 왕족과 귀족들의 까탈스러운 요구사항을 많이 받은 그였지만, 이번만큼은 고민을 안 할 수 없습니다.

사실 연작으로 그릴 만한 뚜렷한 업적이 없는 건, 애초에 지극히 한정된 사회생활만 강요받던 당시 여인 대부분이 처한 현실이죠. 메디치가 출신의 프랑스 왕비라는 것 말고는 별다른 업적도, 색다른 특기도 없는데, 무슨 수로 연작을 만들까요.

다른 사람의 눈에 비친 것과 달리, 실제 마리의 결혼생활은 최악이었습니다. 루벤스에게 작품을 의뢰하던 시기, 바람둥이였던 남편은 이미 고인이 되었고, 섭정을 담당했던 마리는 결국 아들과의 불화로 궁을 나오게 됩니다. 몇 년이 지난 뒤, 다시 궁에 들어가서 한 일이 바로 루벤스에게 생애 연작을 의뢰한 것이었지요.

이런 마리의 인생을 누구보다 훌륭하게, 한껏 돋보이게 만드는 그 어려운 일을 루벤스는 해냅니다. 마치 '포샵'을 하듯 번듯한 인생으로 탈바꿈시키죠. 화가는 그림 실력과 상상력을 총동원해 한없이 춥고 을씨년스러웠을 마리의 프랑스 입국 장면을 바다의 신과 요정들, 하늘의 천사가 축복하는 당당하고 우아한 장면으로 재탄생시킵니다.

태어난 순간부터 신들의 축복을 받고, 어린 시절 마리의 교

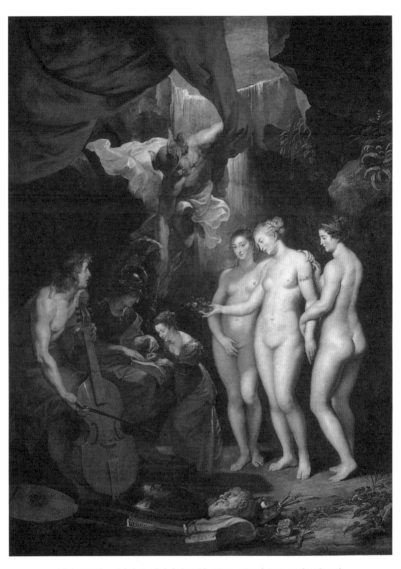

페테르 루벤스, 〈마리 드 메디치의 교육〉, 1622~1625년, 루브르 박물관 소장

육을 담당한 건 무려 지혜의 신 아테네, 상업과 변론의 신 헤르메스, 신화 속 최고의 음악가 오르페우스. 게다가 마리의 뒤쪽에는 아름다움을 담당하는 삼미신까지 축복을 건넵니다.

앙리 4세가 마리의 초상화를 건네받는 장면에서도 사랑의 신 에로스와 결혼의 신이 등장하죠. 왕가의 백합 문장이 새겨진 푸른 옷을 입은 청년은 프랑스를 상징합니다. 이처럼 신화와 성경에 나오는 이들은 마리의 생애 모든 순간을 영광스럽게 빛내기 위해 대기하고 있습니다.

하나하나 엄청난 크기인데도 작품은 어디 하나 비어 있거나 어색한 부분이 없습니다. 그 큰 캔버스를 꽉 채우면서도 억지로 채워 넣은 느낌 없이 자연스럽게 보이도록 하는 건, 단순히 그림 실력만 갖고는 힘들죠. 그 모든 요소를 아울러 조합해내는 풍부한 교양이 필수입니다.

루벤스를 거장의 반열에 오르게 한 건, 당연히 그의 탁월한 예술적 재능 덕분입니다. 하지만 그는 실력만 믿고 안주하지 않았습니다. 당대 최고의 화가로 손꼽히던 때에도, 늘 어떻게 하면 고객을 만족시킬 수 있을지, 작품성을 높이려면 어떻게 할지 치열하게 고민했습니다. 서양 문명의 정수인 성화와 신화의 모든 요소를 작품에 녹여내 고객의 니즈를 200퍼센트 만족시켜 주었죠. 당연히 고객들은 그를 사랑했습니다.

루벤스의 그림에는 강렬한 역동성이 느껴집니다. 분명 평면

에 그려진 인물인데, 살아 움직이는 듯하죠. 르네상스 회화의 정점이라는 라파엘로의 작품에선 평온함과 우아함이 두드러진다면, 루벤스가 완성한 바로크 회화는 역동성과 강렬한 인상을 추구합니다.

오늘날 우리는 사진 한 장을 찍을 때도 조금이라도 더 예뻐 보이게끔 꾸밉니다. 음식이나 풍경 사진을 찍을 때도 엄청 신경을 쓰죠. 중요한 순간을 최고로 아름답게 남기고 싶어서 스튜디오에서 잘 꾸민 화장과 옷, 소품을 갖추고 촬영하지요.

이와 마찬가지로, 루벤스는 마리에게 최고의 '인생 화보'를 찍어준 셈입니다. 그림을 주문하는 입장에선 '100퍼센트 너의 진실만을 보여주겠다'는 쿠르베와 '이왕이면 온 우주에서 가장 아름답게끔 그려서 당신을 만족시키겠다'는 루벤스 중에서 어느 쪽을 선택할지는 분명하지 않나요?

우리는 루벤스의 그림을 보는 마리의 일화에서 중요한 깨달음을 하나 얻을 수 있습니다. 누구나 인생을 살다 보면 힘들고 괴로운 순간을 마주하기 마련이고, 그럴 땐 종종 환상이 진실보다 더 큰 감동과 위로를 선사하기도 한다는 사실을 말이지요.

고객의 니즈를 정확하게 반영하라

카날레토, 관광 필수품을 그리다

연인이나 친구와 즐거운 시간을 보낼 때, 맛있는 음식을 먹거나 우연히 아름다운 풍경을 만날 때, 우리는 사진을 찍습니다. 그렇게 소중한 일상의 순간을 저장하고 나면, 시간이 지난 뒤에도 추억을 꺼내보기 쉽죠.

오늘날 사진이 하는 역할을 예전엔 그림이 했습니다. 역사적 사건을 기록하기 위해, 누군가의 아름다운 한때를 영원히 남기기 위해, 그리고 눈과 마음을 정화하기 위해서도 그림은 제작됐습니다. 물론 한 장의 그림을 그리는 데는 상당한 비용과

시간, 숙련된 화가의 예술혼이 필요했지만, 그만큼 특별했기에 더 가치 있을 수밖에 없습니다.

이미지의 힘은 강력합니다. 사진이나 그림 한 장만으로도 우리는 순식간에 시간과 장소를 초월해 여행을 떠난 기분을 느낄 수 있죠. 이번에 살펴볼 화가의 그림 역시, 우리를 먼 곳으로 데려다 줄 겁니다. 저 멀리 베네치아로 말이죠.

갯벌 위에 세운 도시, 최고의 여행지가 되다

베네치아는 누구나 한 번쯤 꼭 가보고 싶어 하는 최고의 여행지입니다. 이 도시에선 굉장히 특이한 경험을 할 수 있는데, 오직 두 다리와 배로만 도시를 누벼야 한다는 거죠. 곳곳이 무려 400개의 다리로 이어져 있어, 아무리 구글 지도를 뚫어져라 쳐다봐도 길을 헤매기 일쑤죠. 차라리 길을 잃으면 어떠랴, 그저 발길 닿는 대로 가자는 마음으로 걷다 보면 멋진 성당도 보고 광장을 지나 궁전에 당도하게 되지요.

그런 그들의 역사를 말해주는 것이 도시 군데군데 세워진 나무말뚝입니다. 6세기 무렵, 이민족에게 쫓긴 롬바르디아의 피난민들이 갯벌에 말뚝을 박고 세운 도시가 베네치아죠. 어떻게든 삶의 터전을 꾸리기 위해 애쓴 흔적들이 곳곳에 역력합

니다.

11세기 말에서 13세기 말에 걸쳐 일어난 십자군전쟁 당시 베네치아의 조선술은 크게 주목받았고, 동방의 진귀한 물품들은 베네치아 상인을 통해 유럽으로 전파되었습니다. 베네치아 상인들이 얻은 이득은 막대했고, 마침내 13세기 말에는 지중해 무역을 장악해 엄청난 부를 누리며 번성합니다.

그러나 예나 지금이나 돈이 되는 일에 경쟁이 붙는 건 필연적입니다. 대항해 시대가 열리면서 포르투갈, 스페인, 영국, 심지어 네덜란드까지 동방과의 직거래 항로를 뚫고자 나섰죠. 내로라하는 강대국들이 무역에 덤벼들자, 자연스레 베네치아는 점차 뒤처지고 맙니다.

그런데 바로 이즈음, 유럽에서 새로운 유행 하나가 시작됩니다. 바로 서양 문화의 원천인 이탈리아를 여행하자는 유행이 일어난 거죠. 특히 귀족이나 지식층 사이에서 뽐내려면 반드시 이탈리아 여행 경험이 있어야 한다는 말까지 돌 정도였습니다. 그중에서도 상업도시 베네치아는 최고의 인기를 자랑한 명소였지요.

지금도 유럽 여행을 하려면 꽤 큰맘을 먹어야 하는데, 수백 년 전엔 말할 것도 없습니다. 그야말로 엄청난 시간과 돈이 드는 초고가 여행. 그런데 잠깐, 이때는 아직 기차도 등장하기 전인데, 여행자들은 어떻게 이탈리아까지 갔을까요? 당연히 육

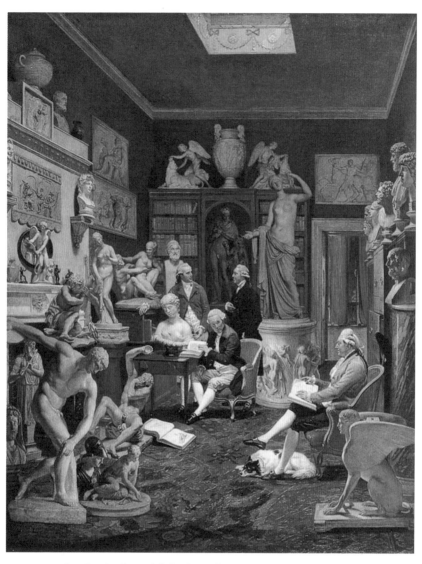

요한 요제프 에들러 폰 조파니, 〈그랜드 투어〉, 1781~1783년, 런던 영국 박물관 소장

로를 활용했습니다. 이 시대의 여행은 결국 걷거나, 수레를 타거나, 말을 타거나 하는 것이었습니다. 초고가 럭셔리 여행이긴 하지만 마냥 편한 여행은 아니었죠. 요즘의 성지순례와 비슷하다고 할까요? 그랑 투르 또는 그랜드 투어라 불린 이 여행은 한 번 다녀오는데 무려 2~3년이 걸렸고, 알프스를 넘어야 하는 대장정이었습니다.

위대한 예술의 도시 피렌체에선 찬란한 르네상스 문화를 만납니다. 단테, 다빈치, 보티첼리 등 이 도시에서 활동한 천재들은 그 이름을 일일이 열거하기 어려울 정도죠. 그리고 서양 문명의 원천인 위대한 도시 로마. 옛 제국의 수도는 유럽 귀족에겐 그야말로 감동 그 자체였습니다. 교양 공부는 로마와 피렌체에서 하고, 이제 남은 일정은 즐겁게 노는 것. 베네치아는 여흥을 담당했습니다. 공화국 특유의 자유로운 분위기에 상업도시의 화려함까지 더해졌으니 그 분위기가 어땠을지 짐작이 가죠. 카니발이 열리고, 당대 가장 화려하고 스펙터클한 오페라와 연극이 준비되었으니, 그야말로 마음껏 즐기기만 하면 됩니다. 그렇게 베네치아는 무역도시에서 유럽 최고의 관광지로 탈바꿈합니다.

대문호 괴테 역시 30대 후반의 나이에 그랑 투르를 떠났습니다. 22개월간의 여행 가운데 베네치아엔 17일 동안 머물렀지요. 오랫동안 꿈꾸던 도시에 왔다는 기쁨과 여행의 설렘은

보통 사람이든 대문호든 별반 다르지 않습니다. 묘한 동질감까지 느껴지는 그의 베네치아 여행기는 당대 분위기를 생생히 전합니다.

베네치아에 오면 꼭 사야 하는 필수 기념품은?

괴테의 눈에 비친 베네치아. 그의 글을 읽고 머릿속으로 상상해보는 것도 좋지만, 눈에 보이는 이미지만큼 강렬하고 확실한 건 없지요.

이 도시를 무대로 그림을 그린 화가가 바로 카날레토, 조반니 안토니오 카날입니다. 그의 풍경화에는 그야말로 베네치아의 매력이 곳곳에 그대로 담겨 있습니다.

세세하게 묘사된 아름다운 건축물과 도시 곳곳을 누비는 사람들, 아마 그중에는 괴테도 있었겠죠. 보기만 해도 시원한 운하와 그곳에 떠 있는 무수히 많은 배들. 그림이 아니라 동영상처럼 활기가 느껴지고, 당장이라도 여행을 떠나고 싶게끔 충동질합니다. 괴테가 묘사한 베네치아의 풍경이 딱 이랬을 것만 같죠.

"하루 종일 광장과 물가에서, 곤돌라나 궁전 안에서 물건을 사고파는 사람, 거지, 변호사, 뱃사람, 이웃 여자 같은 모든 사

카날레토, 〈산마르코 광장〉, 1742~1744년, 워싱턴 국립 박물관 소장

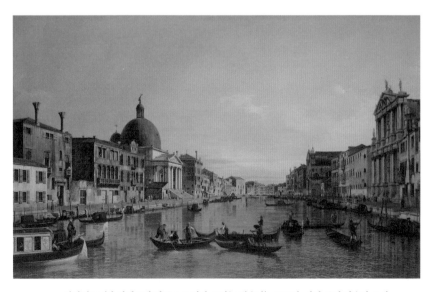

카날레토, 〈산 시메오네 피콜로 교회가 보이는 대운하〉, 1738년, 런던 국립 미술관 소장

람이 이야기하고 정색하고 서약하고 외치고 팔아 치우고 노래
부르고 악기를 두드리고 저주하고 소동을 부리며 생활하고 있
다. 밤에는 연극 구경을 가는데, 거기선 사람들의 낮 생활이 극
을 통해 펼쳐진다."

저는 괴테의 여행기를 읽을 때, 늘 카날레토의 그림을 함께
떠올립니다. 화가의 섬세한 붓끝에서 여행기의 문장 속 인물
들은 고스란히 되살아나죠.

'사실적인 환상',
보고 싶은 이미지를 팔아라

예나 지금이나, 여행지에선 기념품이 필수입니다. 시간이 지
나도 추억을 간직할 수 있게 해주고, 감동을 떠올리게 해주니
까요. 베네치아까지 멀리 여행을 온 이들에게도 기념품은 필
수였죠. 그중에서도 도시의 풍경을 파노라마 사진처럼 한눈에
볼 수 있게 해주는 카날레토의 그림은 단연 최고였습니다.

그의 그림 스타일을 미술사에선 전경(View)이라는 뜻의 베
두타(Veduta)라고 부르는데, 극장의 무대 배경을 그리던 아버
지에게 미술을 배운 카날레토는 원근법 사용에 능숙했습니다.
또한 당시 유행하던 카메라 옵스큐라 장비를 통해 정확한 시

점과 비례를 계산, 오늘날의 파노라마 사진처럼 멋진 풍경화를 그려냈죠. 연극 무대를 벗어나 베네치아 전체를 자신의 작품 무대로 삼는 규모의 전환! 어려서부터 도시의 운하와 골목을 누빈 베네치아 출신의 화가만큼, 그 도시의 멋을 잘 그려낼 이가 있을까요?

다른 수많은 화가를 제치고 카날레토의 그림이 베네치아의 대표 기념품이 된 이유는 다음과 같습니다. 첫째, 사실적이고 꼼꼼하게 도시 곳곳의 전경을 그려냈다는 점. 둘째, 그의 그림 속 베네치아가 현실보다 더 '베네치아' 같다는 점.

첫 번째 이유부터 살펴보면, 그의 그림은 그야말로 베네치아의 모든 것을 담아냈습니다. 산마르코 성당, 도제 궁전, 살루테 성당, 팔라초, 리알토 다리…. 그의 작품을 본 뒤 베네치아를 방문하면, 그 미로 같은 길을 뛰어다니며 그림 속 풍경을 직접 확인하고픈 충동에 빠져듭니다.

건물을 묘사하는 세밀한 선이나 건물 끄트머리 정도는 대충 그려도 모를 텐데, 카날레토는 꼼꼼하게 건물을 묘사합니다. 세세한 선 하나하나에 저절로 감탄하게 되죠. 그저 며칠 머물고 떠나는 여행자가 그 세세한 디테일을 어찌 기억할 수 있을까요? 거리를 바쁘게 오가는 사람들의 모습은 또 어떻습니까? 카날레토의 그림은 베네치아의 활기까지 고스란히 전해줍니다. 그 꼼꼼함 덕분에 카날레토의 그림만 갖고 있으면, 언제든

다시 여행을 떠나온 기분을 느낄 수 있습니다.

그런데 사실 그가 베네치아의 대표 화가가 될 수 있었던 데는, 둘째 이유가 더 결정적입니다. 바로 그가 추구했던 '사실적'인 묘사가, 있는 그대로의 베네치아를 그려냈다기보다는 도시의 이상적인 모습을 담아냈다는 점입니다. 여행을 떠나는 사람은 누구나 환상을 가집니다. 하지만 현실이 그런 기대감을 완벽하게 만족시키기란 어렵습니다. 아마 유럽으로 여행을 다녀온 분이라면 잘 아실 겁니다. 심리학적으로도 기대했던 이미지와 실제 풍경이 달라 우울한 기분을 느끼는 '파리 증후군'이란 현상이 있지요.

"그림 속 베네치아의 건물은 실제보다 훨씬 화려하고 새것 같다. 다양한 건물을 한눈에 보여주는 그의 아이디어는 너무 지나치게 완벽해서, 도리어 과장된 문장을 보는 듯하다."

당대에도 카날레토 그림에 대해선 이런 평이 있었습니다. 사실 위생이라는 개념이 무디었던 시대임을 감안하면, 무수히 많은 관광객이 오가는 베네치아는 분명 깔끔하기는커녕 굉장히 지저분했을 겁니다. 건물 또한 꽤 낡았을 테고요.

보이는 이미지가 아니라 보고 싶은 이미지를 보여주는 것, 사실보다 더 사실적인 환상을 보여주는 것이 바로 카날레토의 전략이었습니다. 우리가 여행지에서 사진을 찍을 때, 지저분한 거리가 아니라 굉장히 정돈되고 아름다운 풍경만 찍어 간직하

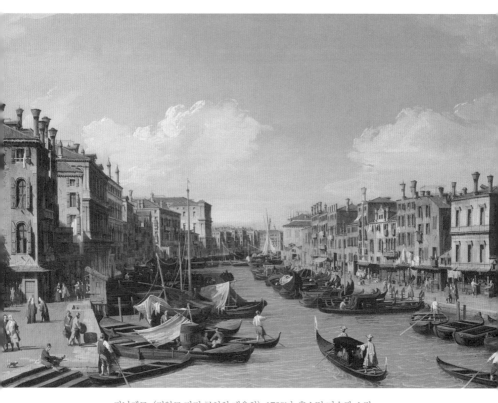

카날레토, 〈리알토 다리 근처의 대운하〉, 1730년, 휴스턴 미술관 소장

는 것처럼 말이지요.

1720년대 말, 베네치아의 미술품 중개인이었던 영국인 조셉 스미스와 친해지면서 카날레토는 여행자의 욕망을 정확하게 파악하기 시작합니다. 어두웠던 하늘은 점점 밝아졌고, 어딘가 정적이던 풍경도 점차 활기를 띠기 시작합니다. 상품을 판매하기 위한 최고의 전략, 바로 소비자 니즈를 정확히 파악하라는 말을 그는 확실하게 적용했던 거지요.

그래서 그의 그림은 가장 실용적이면서 당대 트렌드를 주도한 그림, 평소 그림에 관심이 없더라도 이탈리아 여행을 꿈꾼다면 누구나 사고 싶은 그림, 여행을 다녀왔다면 하나 정도는 벽에 걸어두고 추억을 두고두고 되새기고픈 그림이 되었습니다.

여행자를 완벽하게 만족시켰던 카날레토의 베네치아. 그 멋진 풍경의 가치는 시대가 변하고 오늘날처럼 카메라 기술이 발전한 뒤에도 빛이 바래지 않습니다. 당시 그의 그림은 판화로도 제작되어 널리 인기를 누렸지만, 이제는 더욱 발전된 인쇄기술에 힘입어 단돈 1~2유로면 엽서 크기의 그림을 쉽게 구매할 수 있게 됐죠.

베네치아를 방문할 생각이 있는 분이라면, 카날레토의 그림 속 명소를 찾아보며 18세기로의 시간여행도 함께 즐겨보길 바랍니다. 진지한 표정의 괴테가 골목 어딘가에서 나타날 것 같

고, 카페 플로리안의 테이블 한편에서 누군가를 열심히 유혹하는 카사노바가 보이며, 또 어디선가 비발디의 바이올린 선율이 울려 퍼질 것 같은 도시, 베네치아를 더욱 풍성하고 즐겁게 여행할 수 있을 테니까요.

낭만을 선사하라

알마 타데마의 향수 마케팅

 종종 평론가가 매기는 영화 별점과 관객이 매기는 별점에 큰 차이가 있을 때가 있습니다. 그림 역시 마찬가지입니다. 그림에 가치를 매길 때, 꼭 역사적 관점이나 예술적 관점에서만 판단할 순 없죠. 보는 사람에게 위로를 주고 기쁨을 준다면, 그 그림은 충분히 가치가 있을 테니까요.

 잘 차려입은 아름다운 여인, 눈이 부실 정도로 아름다운 색깔의 꽃과 반짝반짝 윤이 나는 대리석. 캔버스를 가득 채운 요소들은 직관적인 아름다움을 선사하죠. 게다가 그림 속 인물

의 감정에 공감할 수 있고, 이왕이면 뭔가 재미난 이야기까지 담겨 있어서, 누구나 그림을 보며 신나게 이야기를 나눌 수 있다면 좋은 작품이 아닐까요?

네덜란드 출신으로 런던에 정착한 한 화가는 사람들에게 이러한 낭만적이고 행복한 꿈을 선사하는 그림으로 최고의 인기 화가가 되었습니다. 이름부터 어딘가 낭만적인 로렌스 알마 타데마입니다.

잿빛 도시에서 낭만을 꿈꾸다

이 시기는 사회적으로도 격변기였지만, 미술사적으로도 격변기였습니다. 프랑스에선 인상주의 화가들이 세상의 온갖 비난을 뚫고, 한 걸음씩 모더니즘 예술을 개척하고 있었고, 알마 타데마와 동향인 화가 고흐는 〈감자 먹는 사람들〉 같은 작품을 통해 당대인의 애잔한 현실을 담아내려 고군분투하고 있었습니다.

알마 타데마는 이들과는 다른 길을 택합니다. 그리고 고향을 떠나 런던으로 건너온 지 채 10년도 되지 않아 대규모 회고전을 열 정도로 인기 예술가가 됩니다. 그야말로 그림으로 런던을 평정해 돈과 명예를 거머쥐었죠. 대체 어떻게 그게 가능했

을까요?

　알마 타데마의 전략은 시대에 낭만을 선사하는 것이었습니다. 19세기 후반, 산업화로 분주했던 잿빛 도시의 사람들에게 절실하게 필요했던 것이었죠. 그가 보여주는 꿈의 원천은 바로 고대 로마. 시간적, 물리적 거리는 딱히 문제가 되지 않았습니다. 마치 잘 꾸며진 모델하우스의 홍보 영상처럼, 그의 그림은 꿈같은 여행지로 우리를 유혹합니다. 복잡하고 소란스러운 현실을 떠나 아득한 로마를 꿈꾸게 하는 것. 그곳에선 365일 언제나 맑은 날이 계속될 뿐, 비나 눈, 안개, 흐림 같은 단어는 일기예보에 존재하지 않습니다. 늘 햇살이 비추며 주변엔 형형색색 꽃들이 행복감을 더합니다. 바다가 보이는 해변, 온기를 머금은 대리석 난간에 앉아서 연인을 기다리기만 하면 됩니다.

　로마식 의상을 차려입고 해변을 거닐거나 멋진 주택에서 로마식 인테리어를 즐길 수도 있죠. 황제가 했던 꽃놀이나 유명한 로마의 목욕탕 시설도 체험할 수 있습니다. 눈앞의 어려움은 다 잊고, 즐기기만 하면 됩니다. 슬픔이나 외로움, 고난 같은 건 그냥 무시해버려도 좋습니다. 그가 그려낸 세계에선 누구도 시계를 보지 않습니다. 바쁘게 걸음을 내딛지 않아도 됩니다. 어느 누구의 얼굴 표정에도 초조와 불안은 없습니다.

　그야말로 이상적인 꿈과 낭만의 세계. 누구나 당장 경험하고

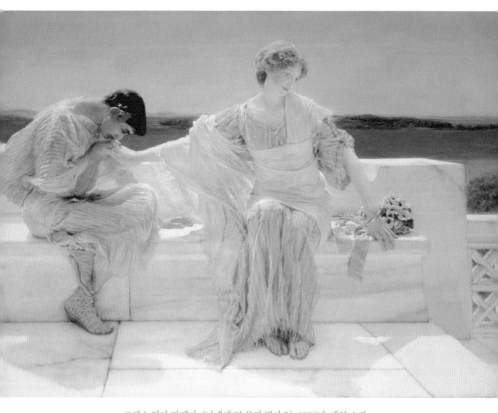

로렌스 알마 타데마, 〈나에게 더 묻지 말아요〉, 1906년, 개인 소장

폰 이런 세계를 어떻게 만들게 됐을까요? 무릇 여행은 일상에서 벗어나 새로운 세계를 경험하게 합니다. 그럼으로써 일상에 활기를 주죠. 베네치아를 여행한 괴테가 그러하듯, 영감을 중시하는 예술가는 종종 여행을 통해 작품 세계를 넓혀 나갔습니다.

알마 타데마도 마찬가지였죠. 스승으로부터 고전적인 표현 기법을 익혔던 그가 이탈리아로 신혼여행을 떠난 건 행운이었습니다. 그가 추구하던 예술적 영감을 완성시켜 준 곳이 바로 그곳이었으니까요. 위대했던 고대 제국의 도시들, 특히 폐허가 된 폼페이를 보며 그는 시간의 무상함이나 그들의 비참한 운명을 떠올리며 슬퍼하지 않았습니다. 오히려 낭만을 꿈꾸었습니다. 순식간에 잿더미가 되어버린 그들에게 다시 삶을 되돌려주기라도 하듯, 가장 아름답고 환상적인 모습으로 그들을 복원해냈습니다. 19세기 빅토리아 시대 사람들에게 꼭 필요한 감성. 날이 갈수록 삭막해지던 산업화의 도시에서 즐기는 고대 로마.

바쁜 일상에서 벗어난 휴양지 같은 그림

18세기 말, 제임스 와트가 개량한 증기기관은 방직기에 처음

으로 적용된 이후 증기기관차와 자동차 등 기계의 발전을 이끌었습니다. 이로써 산업혁명은 더욱 가속화되어 인류에게 막대한 생산력과 부를 제공했습니다.

하지만 언제나 얻는 것이 있으면 잃는 것도 있는 법. 공장에서 찍어 나오는 상품에 장인의 정성스러운 손길을 기대할 순 없죠. 물질과 자본이 세계를 지배하면서 정신, 인간성 같은 가치는 점차 설 자리를 잃어갔습니다. 이러한 흐름 속에서 예술가는 무엇을 추구해야 할까요?

당시 영국과 프랑스는 거의 비슷하게 산업화가 진행되고 있었으나, 이들이 추구했던 예술적 방향은 확연한 차이를 보여줍니다. 19세기 프랑스 예술이 쿠르베, 마네, 모네가 열어젖힌 모더니즘을 추구했다면, 동시대 영국에서는 낭만이 대세였습니다. 그런 경향을『문학과 예술의 사회사』에서 아르놀트 하우저는 이렇게 비판합니다. "빅토리아 시대 회화는 역사, 시, 일화 같은 주제로 가득하다. 극단적으로 '문학적인' 회화다. 이렇게 문학적 요소를 많이 포함한 것이 문제가 아니다. 회화적 가치가 전적으로 너무나도 빈약한 것이 치명적이다. 이런 점에서 그들의 회화는 유감스러운 잡종 예술이다."

당대에도 타데마의 그림에 대해 메시지 없이 기술적으로만 뛰어난 그림이라는 비판은 있었습니다. 오늘날에는 쿠르베, 마네, 모네가 걸어간 길이 훨씬 더 높게 평가받기 때문에, 알마

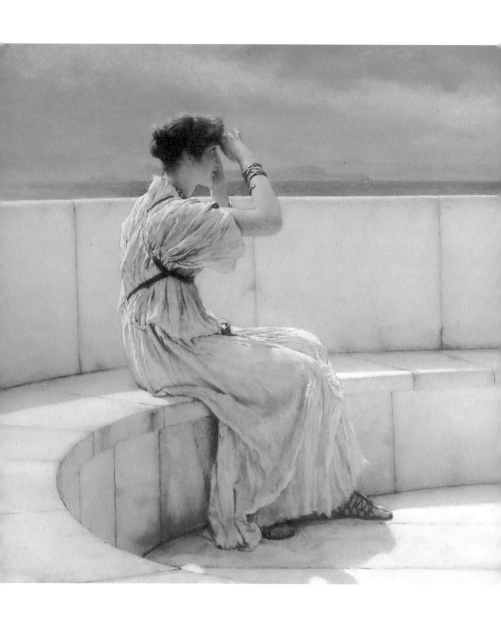

로렌스 알마 타데마, 〈기대〉, 1885년, 개인 소장

타데마는 19세기 후반 런던 최고의 화가였으면서도 그들보다 이름이 생소하죠. 20세기 미술 평론가들은 '모던'이라는 가치에 주목하면서, 알마 타데마를 비롯한 19세기 빅토리아 시대의 작품들을 지나치게 감상적이고 퇴폐적이라며 악평을 쏟아냈습니다. 인상주의에 대한 비난은 찬사로 바뀌었고, 정반대로 당대에 인기 있던 빅토리아 시대의 작품에 대한 평가는 곤두박질쳤습니다.

하지만 일상을 잘 살아가기 위해선 냉철한 현실 인식만큼이나, 낭만도 필요한 법입니다. 알마 타데마는 자기 그림의 무대인 고대 로마에 대한 기록만 노트 수십 권 분량을 가지고 있었고, 그림에 필요한 꽃들도 직접 공수할 만큼, 자기 그림에 대한 애정과 열정이 있었습니다. 그 덕분일까요? 알마 타데마는 '대리석의 화가'라고 불릴 만큼 대리석을 많이 그렸는데도, 차갑게 느껴지기는커녕 따스한 온기가 느껴집니다.

예술사가가 아닌 이상, 우리가 쿠르베, 마네, 모네의 그림과 알마 타데마의 그림 중에서 누구의 그림이 더 가치 있는지 따질 필요는 없습니다. 그저 우중충한 나날에 작은 기쁨을 준다는 점에서, 잠시나마 쳇바퀴 같은 일상을 떠나 휴양지에 온 기분을 느끼게 해준다는 점에서, 그의 그림은 여전히 충분한 가치가 있습니다.

독보적 가치로 승부하라

방탕아 카라바조의 거부할 수 없는 매력

　레오나르도 다빈치, 미켈란젤로, 라파엘로. 오늘날 위대한 예술가를 꼽을 때 결코 빼놓을 수 없는 이름들입니다. 모두 르네상스 시대를 대표하는 예술가죠. 르네상스의 예술은 고전주의의 이상적인 아름다움을 완벽하게 현실로 구현해냈다는 점에서 크게 평가받습니다. 그 성과가 너무도 뛰어났던 탓에, 후대 예술가에겐 반드시 좇아야 할 규범이 되었고, 설사 그들을 뛰어넘으려고 해도 "당신이 감히 라파엘로를 뛰어넘을 수 있을 것 같나요? 그저 부지런히 라파엘로나 따라 하세요" 하는

핀잔만 듣게 될 뿐이었지요.

지금도 우리가 흔하게 쓰는 '매너리즘'이란 말도 여기서 비롯되었습니다. 흔히 매너리즘에 빠졌다는 말은 늘 하던 대로 루틴처럼 지루하게 지내는 상황을 말하죠. 하지만 본래 늘 새로운 걸 추구하는 예술은 결코 매너리즘에만 빠져 있지 않았습니다. 길이 없으면 새로 만들면 되고, 문은 두드리는 자에게 열리는 법이니.

16세기 이후, 예술가들은 쟁쟁한 선배들의 화풍을 따르면서도 그와는 다른 지점을 찾아 꾸준히 변화를 시도했습니다. 이상적인 비율을 살짝 비틀거나, 독특한 색채 조합을 시도하거나, 구도를 바꿔본 겁니다. 앞서 1부에서 살펴본, 파르미자니노의 〈목이 긴 성모〉 같은 작품이 이 시기에 태어났습니다. 물론 여전히 종교라는 핵심 주제가 달라지진 않았지만요. 다만 이 16세기 작가들은 큰 틀을 건드리지 않고서도, 그 안에서 무던히도 변화를 애쓴 노력이 엿보여서 재미와 흥밋거리를 안겨 줍니다.

바로 이런 시기에, 또 하나의 미켈란젤로가 등장합니다. 미켈란젤로 메리시, 일명 카라바조. 르네상스 회화의 매너리즘을 극복하고 회화에 명암, 어둠과 빛이라는 화두를 던져 당당히 바로크의 문을 연 화가입니다.

회화에 빛을 새겨 넣은 화가

대체 어떻게 해야 사람들에게 신의 영광을 전할 수 있을까? 종교 지도자의 가장 큰 고민은 딱딱한 교리나 종교적 메시지를 대중에게 널리 전하는 일이었습니다. 당시엔 지금처럼 의무교육이 있던 것도 아니고, 서점이나 도서관이 많아서 책을 자유롭게 볼 수 있던 시기도 아니었습니다. 이럴 때 그 역할을 대신하는 것이 바로 예술 작품. 그림이나 조각을 이용하면, 어려운 교리도 쉽게 이해할 수 있습니다. 종교는 예술의 발전을 물심양면으로 지원했고, 둘은 꽤 오랫동안 찰떡궁합을 자랑했지요.

카라바조가 살았던 시대에 예술가는 다른 주제를 고민할 필요가 없었습니다. 그저 성경 내용을 그림과 조각으로 잘 표현하면 끝이었죠. 하지만 한 가지 주제만 다룬다고 해서, 모든 예술 작품이 똑같진 않습니다. 천사가 성모 마리아에게 예수 그리스도의 임신을 알리는 수태고지란 주제만 놓고도, 무수한 예술가가 자신만의 개성을 담아냅니다.

그렇게 르네상스 시대가 지나고, 이제 와서 뭘 또 그릴지 고민이 될 시점에 바로 카라바조가 등장합니다. 그의 그림은 지금 봐도 놀라울 정도로 역동적이고 생생한 장면을 연출합니다. 제자 유다의 배신으로 예수가 로마 병사에게 사로잡힌 순

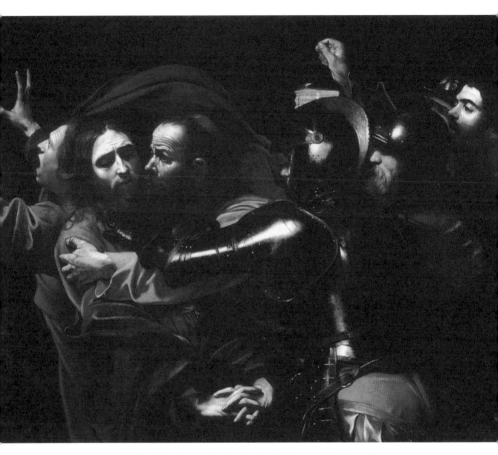

카라바조, 〈체포되는 그리스도〉, 1602년, 아일랜드 국립 미술관 소장

간을 그린 〈체포되는 예수 그리스도〉를 살펴볼까요? 왼쪽에서 부터 겁에 질려 달아나는 요한, 괴로워하면서도 이미 예견한 현실을 받아들이는 예수, 스승을 팔아넘기려 어깨를 붙들고 입을 맞추려 다가가는 유다. 무장한 로마 병사들의 모습이 나란히 그려지죠. 여기서 맨 오른쪽에 등불을 들고 그 순간을 지켜보는 카라바조의 모습은 덤입니다. 카라바조 특유의 극단적인 명암 대비에서 강렬한 에너지가 느껴지지요.

마치 성경에서 신이 천지를 창조할 때 외친 "빛이 생겨라"라는 한마디처럼, 그는 빛과 어둠의 대비를 통해 회화에 생명력을 불어넣습니다. 작품을 보는 순간 얼어붙게 만들 정도의 극적인 에너지는 인물들의 동적인 포즈, 그리고 무엇보다 화가가 능숙하게 빛을 쓰고 표현하는 방식에서 나오죠. 그는 그림 일부엔 반사판을 비추듯 과할 정도로 빛을 쏘고, 반대로 다른 부분은 무척 어둡게 합니다. 카라바조 그림에 담긴 역동성의 비결입니다.

바람구두를 신은 문제아

보통 파리 루브르 박물관이나 마드리드 프라도 미술관, 빈 미술사 박물관을 방문한 사람은 대부분의 작품이 예수와 성모

마리아, 성인을 그렸다는 걸 알 수 있습니다. 다들 대작이지만, 살짝 지루하기도 하고 따분하게 느껴지기도 하죠. 하지만 같은 주제라도 카라바조의 그림 앞에서는 그런 기분이 들지 않습니다.

밀라노에서 한 시간 정도 걸리는 거리의 소도시 베르가모. 이곳엔 카라바조 공항이 있습니다. 화가의 이름을 딴 것이죠. 그런데 사실 카라바조라는 이름은 본명이 아닙니다. 앞서 살펴보았듯이 그의 이름은 미켈란젤로였으나, 유명한 천재 화가 때문에 카라바조라는 별명으로 불렸지요.

그가 어릴 때, 일가족은 역병을 피해 밀라노로 이주했습니다. 그곳에서 그림을 배운 카라바조는 1590년 어머니에게 물려받은 유산을 가지고 로마로 갔지요. 그곳에서 그는 델 몬테 추기경의 후원을 받아, 1600년 새로운 세기를 앞둔 대희년을 맞아 대형 제단화 세 점을 주문받습니다. 화가의 대표작인 '마태오의 생애' 연작이었죠. 그는 세리였던 마태오가 예수의 부름을 받는 장면, 복음서를 쓰는 장면, 마지막으로 죽음에 이르는 장면을 그렸습니다. 예배당 벽에 그려진 세 점의 벽화는 생생한 빛의 표현을 통해 사람들을 성인 마태오의 삶 속으로 인도합니다.

로마에는 지금도 카라바조의 흔적이 곳곳에 남아 있습니다. 산 아고스티노 성당에선 아기 예수를 안은 카라바조의 마리아

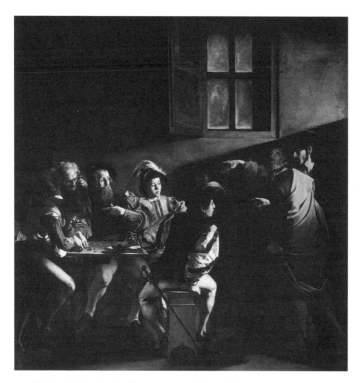

카라바조, 〈성 마테오의 소명〉, 1599~1600년, 산 루이지 데이 프란체시 성당 소장

그림을 만날 수 있고, 포폴로 성당에선 성 베드로가 처형되는 순간과 성 바오로가 회심을 한 극적인 순간을 그린 그림과 마주할 수 있습니다.

가끔 그의 그림 스타일에 당혹감을 나타내는 이들도 있긴 했으나, 많은 사람의 인정도 받고 좋은 후원자도 찾았으니, 충분

히 로마에서 자리 잡고 살아볼 만했습니다. 그러나 그림의 역동성만큼이나 화가의 삶 역시 안정적이지 못했습니다. '바람구두를 신은 사내'라 불린 시인 아르튀르 랭보의 뺨을 칠 정도로, 카라바조도 곳곳에서 문제를 일으키며 떠돌아다녔습니다. 다혈질적인 성격이 늘 문제였는데, 후원자들 덕분에 몇 번이나 위기를 넘기고도 계속 사고를 일으켰죠. 특히 1606년에 휘말린 살인 사건이 치명적이었습니다. 빚 때문에 일어난 사건이라고도 하고, 내기 테니스 경기 도중에 의도치 않게 일어났다는 말도 있지만, 어쨌든 그는 사형 선고를 받고 로마에서 도망칩니다.

로마를 벗어나 처음 향한 곳은 나폴리. 그곳 사람들은 잘못은 아랑곳하지 않고 그를 환영해주었습니다. 비교적 안정적으로 생활할 수 있었으나, 죄를 사면받는 일이 시급했기에 1607년 성 요한 기사단의 도움을 받으러 몰타 섬으로 들어갑니다. 이곳에서도 그는 환영을 받으며 〈세례 요한의 참수〉, 〈저술하는 히에로니무스〉 등의 작품을 남기죠. 지금도 성 요한 대성당에 있는 그의 작품을 마주하면, 마치 역사의 현장을 직접 목격한 듯 심장이 멎을 듯한 전율을 느낄 수 있습니다. 숱한 잘못을 저지르고도 사람들을 매혹한 그의 악마적 재능을 느낄 수 있지요.

내면의 감정을 그림에 표현하다

지금까지의 사건 사고는 젊은 날의 치기로 반성하고 이제 안정적으로 그림을 그리며 생활하면 좋으련만, 그는 또다시 사고를 칩니다. 그리고 시칠리아 섬으로 도망을 갑니다. 시칠리아 섬 시라쿠사와 메시나 등지를 떠돌던 이후 4년간의 여정은, 다시 이탈리아 반도로 넘어와 나폴리 근처에서 끝이 납니다. 짧은 생애 동안 자신이 표현할 수 있는 예술적 깊이를 다 보여준 그는 만으로 서른일곱이 채 되지 못한 젊은 나이에 죽음을 맞습니다. 그의 마지막 모습이 어땠는지 정확하게 전하진 않습니다. 나폴리 근처에서 습격을 받았다고도 하고, 말라리아에 걸려 죽었다고도 하죠. 베르가모, 밀라노 로마, 나폴리, 몰타, 시칠리아. 오늘날 우리에게는 가슴 설레고 낭만적인 여행 코스처럼 들리지만, 그에게 이 여정은 자기 작품처럼 빛과 어둠이 공존한 길이었습니다.

전적으로 자신이 초래한 문제였지만, 어쨌든 예술가로서 카라바조의 가장 큰 매력은 눈앞의 불행한 현실과 자신이 느끼는 불안한 감정들을 외면하지 않았다는 점입니다. 세례 요한, 유디트, 다윗과 골리앗 등 그의 그림에는 유독 목 베인 인물이 많이 등장합니다. 속죄를 위해 교황에게 보냈다는 〈골리앗의 머리를 든 다윗〉도 그렇죠. 이 작품의 가장 큰 특징은 목이 잘

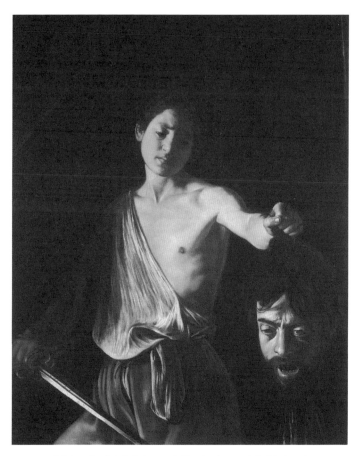

카라바조, 〈골리앗의 머리를 든 다윗〉, 1610년, 보르게세 미술관 소장

린 골리앗의 얼굴이 바로 화가 자기 자신이라는 점입니다. 반성과 속죄의 의미였을까요, 아니면 그저 불안한 심정을 드러낸 걸까요. 어느 쪽이든 분명한 것은, 그의 그림에는 있는 그대로의 자신이 고스란히 드러나 있다는 겁니다.

평생 온갖 사건에 휘말려 잠자리에서도 신발을 신고 잤던 카라바조. 그의 그림에는 평생 자신을 지배한 불안과 긴장이 고스란히 담겨 있습니다. 인생의 어두운 면과 밝은 면, 고뇌, 죽음에 대한 두려움은 사실 방탕아 카라바조만큼은 아니더라도, 삶을 살아가는 이라면 누구나 마음 한구석에 품고 있는 것들이지요.

그는 이러한 약점을 자신만의 개성으로 승화시켰고, 바로 그 점에서 온갖 사고를 치고 다닌 문제아였음에도 사람들에게 사랑받을 수 있었습니다. 강렬한 명암 대비, 감정을 숨기지 않고 작품에 투영한 카라바조의 스타일은 후대에 큰 영향을 주었지요. 추상표현주의의 거장 마크 로스코는 이렇게 고백합니다.

"나는 카라바조의 그림을 통해 어둠 속에서 더욱 빛나는 색채의 아름다움을 알게 됐다."

3부

예술은 어떻게 브랜드가 되는가

캐릭터를 팔아라

고흐, 불멸의 화가를 만든 마케팅의 기적

앞에서 살펴본 예술가들은 생전에도 많은 사랑을 받았습니다. 하지만 정반대로 살아 있을 땐 전혀 인정받지 못한 이도 많습니다. 1890년 7월 27일, 파리 북서쪽에 위치한 시골 마을에서 생을 마감한 이 화가는 불행히도 후자였습니다. 그의 장례식에 모인 이들은 무척이나 적어서 초라하기 짝이 없었죠. 심지어 스스로 목숨을 끊었다는 이유로 교회로부터 장례미사도 거부당합니다.

친구와의 말다툼 끝에 귀를 자르고 들어가게 된 생 레미 요

요한나 반 고흐 봉어, 1889년.　　　　　테오 반 고흐, 1888년.

양소. 그곳에서 나와 정신과 의사 가셰 박사가 살고 있던 오베르로 이주한 지 불과 두 달 만에, 화가는 불행뿐인 삶을 놓아버리기로 결심합니다. 자신이 그토록 사랑했던 뜨거운 7월의 태양 아래에서 열린 장례식이건만, 분위기는 차갑고 서글펐습니다. 화가의 이름은 바로 빈센트 반 고흐.

　지금은 그와 관련된 행적이 조금이라도 있으면 관광지가 되고, 습작마저도 고가로 평가받으며, 전시회마다 사람이 북적이는 것과는 대조적입니다. 그렇다면 대체 어떻게 프랑스의 작은 시골 마을에서 쓸쓸하게 생을 마감한 한 무명 화가의 이름이

이렇게 널리 알려지고 많은 사랑을 받을 수 있었을까요?

단지 사후에 재평가가 이루어졌다는 설명만으로는 잘 납득이 되지 않습니다. 그 배경을 이해하기 위해선 반드시 기억해야 할 이름이 있습니다. 바로 테오 반 고흐와 요한나 봉어입니다. 테오 같은 경우엔 꽤 많은 분이 알고 계실 겁니다. 마치 쌍둥이처럼 함께 언급되는 이름, 빈센트의 동생 테오. 미술상이었던 테오의 후원이 없었다면, 고흐는 애초부터 그림을 그릴 수 없었을 겁니다. 형제간 우애가 돈독했던 탓인지, 아니면 오랜 지병 탓인지, 테오 역시 형이 죽은 이듬해에 세상을 떠나고 맙니다.

무명 화가가 천재 화가로 재탄생한 비결

테오가 고흐의 생을 뒷받침했다면, 그의 죽음 이후를 책임진 사람은 요한나입니다. 우리가 잘 알다시피, 고흐는 생전에 작품을 거의 팔지 못했습니다. 그런 그가 사후에 명성을 얻을 수 있었던 건, 테오의 아내였던 요한나의 활약이 결정적이었죠. 요한나가 테오와 결혼생활을 한 것은 불과 2년이 되지 않습니다. 1889년 4월에 결혼해 다음 해 1월에 아들을 낳았고, 아주버니인 고흐가 세상을 떠난 뒤 불과 1년 만에 남편도 세상을 떠났

죠. 그렇게 과부가 된 그는 홀로 두 살짜리 아들을 부양하는 처지가 되었습니다.

보통 사람이라면 생전에도 팔리지 않은, 오히려 생전에 생활비와 병원비만 책임지느라 골칫덩어리였을 아주버니의 그림 따위는 고물상에 팔아치우든 갖다 버리든 했을 겁니다. 남편과 오간 편지 뭉치에도 관심을 두지 않았을 테죠.

하지만 요한나는 고흐의 작품과 편지를 모두 챙겨서 고향인 네덜란드로 돌아갑니다. 남편의 유산처럼 남은 고흐의 작품과 편지를 보며, 화가 반 고흐를 세상에 알리겠다는 굳은 결심을 한 것이지요. 네덜란드인이었으나 런던의 영국 박물관에서 일할 만큼 영어에도 능숙했던 그는 일일이 편지를 번역했습니다. 그리고 미국과 네덜란드를 오가며 고흐를 알리기 위해 열정적으로 활동했지요.

좋은 결과를 열정만 가지고 만든 건 아닙니다. 요한나는 굉장히 똑똑한 사람이었고, 고흐를 위대한 화가로 만들기 위한 방법으로 전시회만 고집하지 않습니다. 1915년 뉴욕에서 전시회를 연 이후, 그가 선택한 방법은 예술에 관심이 적은 대중에게도 고흐라는 이름을 알리는 것. 누구나 공감할 수밖에 없는 '비운의 천재' 캐릭터를 사람들 뇌리에 각인시키는 것이었습니다. 바로 대중매체인 책을 활용하는 것이었지요.

그림에 대한 자신만의 철학과 열망, 불우한 처지에 대한 한

1885년 4월 9일, 반 고흐가 테오에게 보낸 편지.

탄이 오가는 그 편지들을, 요한나는 직접 번역하고 정리해서 출판사에 투고했고 출간에 성공합니다. 불멸의 베스트셀러 『빈센트 반 고흐: 동생에게 보낸 편지』를 통해, 고흐라는 캐릭터가 세상에 널리 알려지는 순간이었습니다. 좀 더 훗날의 일이지만, 미국의 가수 돈 매클레인은 이 책을 읽고 감명을 받아 노래까지 만들었고, 엄청난 인기를 얻기도 합니다.

1925년 세상을 뜨기 전까지, 요한나는 고흐의 작품을 널리 알리는 데 매진합니다. 만약 요한나가 고흐의 편지를 남겨두지

않았다면 어땠을까요. 고흐가 테오와 다른 가족들에게, 친구에게 남긴 800여 통의 편지는 자신의 작품이 어떤 의미인지, 그림에 어떤 색을 왜 썼는지, 자신이 지금 어떤 심경인지 절절하게 알려줍니다. 생전엔 동생을 제외하고는 누구도 귀 기울이지 않았지만, 지금은 전 세계 사람들이 관심을 두고 감동을 받습니다.

고흐의 그림에 대해선 평론가의 추론이 필요 없습니다. 당사자인 화가가 직접 그림의 주제나 당시의 심리 상태를 친절하게 알려주니까요.

신화가 된 캐릭터

영원히 잊힐 뻔했던 화가의 이름은 요한나를 필두로 여러 사람의 노력을 통해 서서히 세상에 알려집니다. 장례식 이후, 생전에 고흐를 사랑했던 몇몇 사람이 모여서 그를 추모하는 작업을 시작하죠. 1892년 2월 암스테르담에서 요한나가 열었던 고흐의 첫 개인전을 시작으로, 고흐가 초상화를 그리기도 했던 화가 에밀 베르나르 역시 같은 해 파리에서 고흐의 전시회를 열었습니다. 마음씨 좋은 탕기 영감, 물감 상인 줄리앙 프랑수아 탕기도 그의 작품들로 전시회를 열었고, 인상주의 화가를

알리는 데 헌신한 미술품 중개인 뒤랑 뤼엘도 기꺼이 그의 전시회를 열었습니다.

한창 추모전이 열리던 그 시기는, 고흐가 살아 있었다면 40대 중후반의 나이로 다른 화가에 비해 아주 늦게 알려진 것도 아니었습니다. 모네가 명성을 얻은 것도 50대 이후의 일이었으니까요. 안타깝게도 고흐는 너무 일찍 생을 마감한 거죠. 물론 안 좋은 처지에 놓인 이들에게 조금만 더 참으라는 말은 위로가 안 됩니다. 세상의 인정을 받지 못하고, 경제적 능력도 없이 동생의 지원으로 살아가는 하루하루가 얼마나 괴로운지, 겪어 보지 않은 사람은 알 수 없을 테니까요.

고흐의 명성이 폭발적으로 높아진 것은 상징적이게도 20세기의 첫해인 1901년의 일입니다. 3월 17일, 파리 베른하임 죈 화랑에서 71점 규모의 회고전이 열렸습니다. 새로운 세기를 맞이한 젊은 화가들에게 인상주의는 벌써 철 지난 화풍이 되어버렸습니다. 마티스도 칸딘스키도 초창기에는 인상주의를 모방했지만, 그들이 그저 인상주의만 따라 했다면 미술사에 이름을 남길 수 없었을 것입니다. 그들에겐 더 강렬한 뭔가가 필요했고, 고흐는 그들에게 지표가 될 만한 인물이었습니다. 마침내 고흐는 죽은 지 10년 만에, 새로운 예술의 길을 찾아 헤매는 이들에게 나아갈 방향을 제시하는 화가, 열광적인 추종자를 거느리는 위대한 예술가의 반열에 오릅니다.

고흐의 작품이 인상적인 이유는 첫째, 특유의 붓 터치 덕분입니다. 모네의 짧게 끊어 치는 붓 터치와 달리, 고흐는 그야말로 '떡칠'처럼 느껴질 만큼 물감을 덕지덕지 바른 임파스토(impasto) 기법으로 화려한 색채 감각을 표현했습니다. 그림에 그다지 관심 없는 이의 마음조차 첫눈에 끌어당기는 매력은 바로 여기서 나오는 것이지요.

감상자는 이러한 투박함과 색감에서 보다 기술적으로 절제된 작품에선 느낄 수 없는, 화가의 주관적이고 강렬한 감정을 느끼게 됩니다. 고흐는 테오에게 보낸 편지에서 이렇게 말합니다. "내가 표현하고 싶은 건 감성이나 우울감이 아니라 뿌리 깊은 고뇌다. 내 그림을 본 사람들이 이 화가는 정말 격렬한 고뇌를 담아냈구나 하고 감탄할 수준에 이르고 싶다. 어쩌면 내 거친 화풍 덕분에 그런 감정을 더 잘 전달할 수 있을 것 같구나. 내 모든 걸 바쳐서라도 그런 경지에 이르고 싶다."

생전에 몇십 점의 작품만 적절한 값에 팔렸더라도, 처지를 비관하며 목숨을 끊는 일은 없었을지 모릅니다. 그러나 생전에 팔린 유일한 작품은 동료 화가가 호의로 400프랑(약 100만원)에 사 준 것뿐. 그러나 사후인 1987년 크리스티 런던 경매에선 〈해바라기〉가 3985만 달러(약 530억원)에, 1990년 크리스티 뉴욕 경매에선 〈가셰 박사의 초상〉이 8250만 달러(약 1100억원)에 팔렸지요.

빈센트 반 고흐, 〈해바라기〉, 1888년, 노이에 피나코텍 소장

1990년, 고흐의 사망 100주기에 암스테르담 고흐 미술관에서 회고전이 열렸습니다. 사람들은 입장을 위해 몇 시간을 기꺼이 기다렸죠. 그가 묻힌 오베르에도 사람들이 모여 장례식을 재현했습니다. 쓸쓸했던 100년 전과 달리, 이번에는 전 세계 곳곳에서 500여 명이나 되는 인파가 모여들었죠. 이제 오베르는 파리 여행을 갈 때 꼭 들러야 할 명소가 되었고, 그가 많은 작품을 남겼던 아를은 곳곳에 그를 기리는 표지판과 작품의 배경이 된 명소들로 고흐의 도시가 되었습니다.

그의 생애를 다룬 영화와 드라마가 나오고, 접시나 텀블러, 우산 같은 일상용품에도 그의 그림이 새겨져 불티나게 팔립니다. 요한나가 만들어낸 비운의 천재 화가라는 캐릭터, 빈센트 반 고흐라는 이름은 이제 불멸의 브랜드가 된 것입니다.

스토리텔링을 활용하라

페르메이르와 진주 귀걸이를 한 소녀

　예술가는 일생 동안 얼마나 많은 작품을 남길까요? 또한 평균적으로 몇 점의 작품을 만들 때 세상에 이름을 알릴까요? 모네는 수련 작품만 250점을 남겼고, 마흔이 되기 전에 죽은 고흐는 열정을 불태운 4년간 400여 점의 작품을 남겼습니다. 굉장히 다작을 했던 피카소의 작품은 무려 5만여 점. 아무리 예술을 좋아하는 사람이라도 물리적 시간의 한계 탓에 그 모든 작품을 감상하기가 쉽지 않지요.

　그런데 여기 단 37점의 작품만으로 명성을 떨친 예술가가

있습니다. 그의 이름은 요하네스 페르메이르, 또는 얀 베르메르. 그도 렘브란트나 고흐처럼 네덜란드 출신이었습니다. 네덜란드 황금시대의 중심지였던 델프트에서 활동한 화가. 여담이지만 당시 이 도시엔 동인도회사의 사무소가 있었고, 델프트 블루라는 도자기로도 유명했습니다. 오늘날에는 세계적인 가구 회사인 이케아의 본사가 있는 곳이기도 하죠. 그런 페르메이르가 겨우 37점의 작품만으로, 오늘날 몇만 점의 작품을 남긴 작가보다 큰 명성을 쌓은 비결은 뭘까요?

그는 한 세대를 앞서 살아간 선배 화가 루벤스처럼 엄청난 크기의 화폭을 한가득 채우지도 않았고, 역사와 철학에서 뽑아낸 깊이 있는 주제를 다루지도 않았습니다. 그의 그림에는 단지 네덜란드에서 지극히 평범한 삶을 살다 갔을 이름 모를 여인뿐입니다. 그들은 그림 속에서도 그저 평소 하던 것처럼 우유를 따르고, 뜨개질하고, 약간의 여유를 내서 버지널을 치죠. 그런데도 그 어떤 방대한 규모의 역사화나 성화보다 깊은 매력이 있습니다. 특유의 정갈함과 분명한 색채감, 소박하면서도 따스한 분위기에 매료되어 그림의 크기가 너무 작다고, 이런 게 무슨 그림으로 그릴 주제냐고 불평할 생각도 들지 않습니다.

한 해에 불과 두세 점 정도를 작업했던 그의 그림이 걸릴 만한 곳은 궁이나 귀족의 저택, 성당이 아니라, 네덜란드의 평범

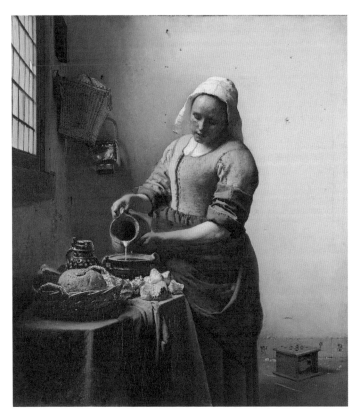

요하네스 페르메이르, 〈우유를 따르는 여인〉, 1660년 무렵, 암스테르담 국립 미술관

한 중산층의 집 벽이었습니다. 이러한 '평범함'이 페르메이르의 그림의 매력이자, 오늘날 그를 최고의 예술가 반열에 올린 첫 번째 비결이기도 합니다.

페르메이르가 200년 동안 무명이었다고?

하지만 당시만 해도 페르메이르의 명성은 지금처럼 높지 않았습니다. 작품의 가치를 인정해준 후원자가 꽤 있긴 했지만 워낙 작업 속도도 느리고 작품도 극소수여서, 당시 네덜란드의 치열한 미술 시장에서 경쟁하기란 쉽지가 않았죠. 장모의 집에 얹혀사는 신세였기에 조급해하거나 욕심을 낼 법도 하련만, 그는 느긋했습니다. 그렇게 20년의 결혼생활 동안 10명이 넘는 아이를 두며 대가족으로 살다, 마흔 초반의 이른 나이에 세상을 떠났죠. 자신이 그린 무명의 여인들처럼, 그 또한 그렇게 잊히는 듯했습니다.

그가 죽고 무려 200년의 시간이 흐른 1866년, 한 미술 잡지에 페르메이르에 대한 논문이 그의 작품 목록과 함께 실립니다. 논문을 기고한 프랑스의 미술 평론가 테오필 토레는 1842년 헤이그의 마우리츠하이스에서 페르메이르의 〈델프트 풍경〉을 보게 됩니다. 당시만 해도 프랑스에선 누구도 페르메이

르의 존재를 몰랐고, 〈회화의 알레고리〉 같은 작품도 엉뚱하게 도 피테르 데 호흐의 작품으로 알려져 있을 정도였습니다. 지 금으로선 믿기지 않지만요.

작품에 매료된 그는 그 후 몇 번이나 네덜란드를 방문합니 다. 그리고 마침내 한 개인 컬렉션에서 〈우유 따르는 여인〉과 〈골목길〉을 발견하죠. 그 작품 뒤에 있는 사인을 본 그는 심장 이 두근거리고 눈앞이 아득해지는 기분을 느낍니다.

우연히 본 예술 작품에 충격을 받는 현상을 스탕달 증후군 이라고 합니다. 마치 운명처럼, 테오필 토레는 우연히 만나 충 격을 안겨준 작품들을 계기로 본격적인 페르메이르 연구에 몰 두합니다. 작품 하나를 보기 위해 수천 수백 마일을 여행하거 나 거금을 들여 관련 자료를 얻기도 했죠. 그 정성에 하늘도 감 동한 듯, 마침내 그는 1696년 암스테르담의 판매 카탈로그에 서 페르메이르의 작품 20여 점을 발견합니다. 그리고 직접 그 목록을 정리해 페르메이르의 작품들을 세상에 알리죠. 200년 간 잊혔던 화가 페르메이르가 부활한 순간이었습니다. 고향인 네덜란드가 아닌 프랑스에서 말입니다.

화산재에 잠들어 있던 도시 폼페이가 깨어나듯이 사람들은 17세기 델프트의 한 무명 화가에 주목하기 시작했습니다. 19 세기 사실주의의 분위기 속에 페르메이르, 렘브란트 등 네덜 란드 화가의 작품들이 재평가를 받기 시작했습니다. 그들이

그림을 그리며 활동하던 시기, 프랑스는 태양왕 루이 14세가
절대왕권을 휘두르며 베르사유 궁전을 짓고 아카데미를 만들
던 때였습니다. 풍속화나 정물화는 결코 대세가 될 수 없었던
시대였죠. 무려 200여 년이 지나고 나서야 프랑스에서는 17세
기 네덜란드에서 유행했던 풍속과 풍경, 정물이 회화의 대세
가 되는 전성기를 맞습니다. 인상주의가 주목하던 이 주제들
은 바로 페르메이르, 렘브란트 등 17세기 네덜란드 예술의 19
세기 버전인 셈이지요.

국민 영웅이 된 사기꾼

페르메이르와 관련해서는 흥미진진한 이야기가 많습니다.
그중에서도 최대의 사건은 제2차 세계대전이 끝난 이후에 일
어났습니다. 1945년 5월, 전쟁에서 승리한 연합군은 나치가
강탈한 각종 예술품을 회수하던 도중, 헤르만 괴링이 보관하
던 페르메이르의 대작 〈그리스도와 회개하는 여인〉을 발견합
니다. 어떻게 그런 국보급 그림이 넘어갔는지 경로를 추적한
끝에, 마침내 한 반 메헤렌이라는 네덜란드의 화가이자 미술
품 중개인이 이 그림을 괴링에게 팔아넘겼다는 사실이 드러납
니다. 1947년, 메헤렌은 곧 국보급 문화재를 나치에 팔아넘긴

죄로 체포되었습니다. 전쟁 중에 부인에게 넘긴 재산을 제외한 모든 재산이 압수되고 경매에 붙여졌지요.

하지만 재판 도중 그는 충격적인 폭로를 합니다. 자신이 팔아넘긴 작품이 페르메이르의 것이 아니라 직접 그린 위작이라는 것이었죠. 게다가 그런 위작이 하나가 아니라 여러 점이라고 주장했죠. 모두 유명 평론가가 감정하고 미술관에 전시된 작품들이었습니다. 처음엔 중형을 피하기 위한 꼼수라 여겨졌습니다. 하지만 그는 공언한 것처럼 실제로 페르메이르의 것과 거의 똑같은 작품을 만들어냅니다. 그의 말이 사실이었던 거죠. 그동안 페르메이르의 작품, 아니 메헤렌이 그려낸 위작에 갖은 찬사를 보내던 미술 평론계는 그야말로 폭탄이 터진 듯 뒤집어지고 맙니다.

메헤렌은 어떻게 이런 초유의 사기 행각을 벌이게 되었을까요? 거기에도 사연이 있습니다. 메헤렌은 당시 17세기 회화에 열광했던 수많은 무명 화가 중 하나였습니다. 딱히 독창성은 없었는지, 평론가로부터 고전 화풍만 흉내 내는 구닥다리 화가라는 매서운 혹평을 받게 되죠. 계속된 혹평에 그는 재능을 엉뚱한 데 발휘하기로 마음먹습니다. 1932년 집을 한 채 구해 '프라마베라'라 이름 붙이곤, 고전 화풍을 흉내 내는 정도가 아니라 아예 고전 작품 자체를 만들어내기 위한 완벽한 시스템을 갖추었습니다. 17세기의 캔버스를 사들였고 전통 안료

를 사용했으며, 단순한 모작이 아니라 페르메이르의 기법 자체를 연구했습니다. 브레라 미술관에 소장된 카라바지오 작품을 보고서는 페르메이르가 그렸을 법한 〈엠마우스의 만찬〉이라는 작품을 완성했죠. 이 작품은 친구를 통해 당대 저명한 미술 평론가였던 브레디우스의 손에 들어갔습니다. 얼마나 치밀한 작업이었는지, 그는 이 작품을 진품으로 인정해버렸죠. 사실 브레디우스는 메헤렌을 혹평하던 이로, 메헤렌의 말에 따르면 이런 위작 소동을 통해 그의 명예를 실추시키고 평단도 골탕 먹이려 했다고 합니다. 그런데 웬걸. 일이 점점 커지고 맙니다. 메헤렌의 손에서 태어난 페르메이르의 작품은 선박 소유주로부터 로테르담 미술관에 넘겨집니다. 작품 수도 많지 않은 위대한 화가의 미공개 작품을 입수한 로테르담 미술관은 당연히 성대한 전시회를 열었죠. 작품에도 온갖 찬사가 쏟아졌습니다. 메헤렌은 작품을 판 돈으로 남프랑스에 12개의 방이 딸린 저택을 삽니다. 벽에는 온갖 진귀한 작품이 걸렸죠. 재미를 본 그는 애초의 목적을 잊고 또 다른 위작을 제작하기로 합니다. 괴링에게 넘어간 작품도 바로 그렇게 만들어진 것 중 하나였지요.

　　재판 과정에서 진실이 드러나자, 국보를 팔아넘긴 매국노라는 비난을 받던 그는 정반대로 국민 영웅이라는 찬사를 듣습니다. 나치 독일의 유력자를 멋지게 골탕 먹였다는 것이었죠.

한 반 메헤렌, 〈엠마우스의 만찬〉, 1937, 보이만스 반 뵈닝겐 미술관 소장

그는 재판이 열리고 얼마 후 사망했고, 희대의 위조 사건은 역사에 길이 남게 되었습니다.

진주 귀걸이를 한 소녀의 정체는?

희대의 사기 사건 외에도 페르메이르와 관련해 많은 사람에게 알려진 이야기가 있습니다. 바로 그의 작품 〈진주 귀걸이를 한 소녀〉와 관련된 것이죠. 재기 넘치는 소설가 트레이시 슈발리에는 미술관에서 이 작품을 보며, 누가 들어도 실화라고 믿을 법한 기발한 이야기를 떠올립니다. 페르메이르는 고흐처럼 남겨 놓은 편지도 일기도 없었습니다. 우리는 오직 그의 작품만을 보고 그의 의도를 추측할 뿐, 그림 속 소녀가 누구인지 뭘 하는 사람인지 알지 못합니다.

상상력은 사실의 공백에서 꽃피우는 법. 아마도 진주 귀걸이 소녀는 페르메이르 집의 하녀가 아니었을까? 그런데 하녀에게 진주 귀걸이가 있을 리가 없지 않은가? 어느 날 하녀가 화가의 눈에 띄었고, 화가들이 그렇듯 그를 화폭에 담고 싶은 소망이 생겨났을 것이다. 불멸의 작품은 그렇게 이루어질 수 없는 사랑 속에서 탄생하지 않았을까?

마치 17세기 네덜란드 델프트로 시간여행을 떠난 듯 소설은

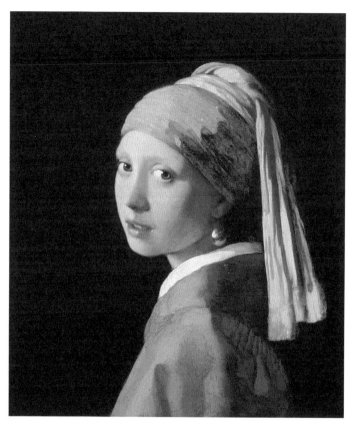

요하네스 페르메이르, 〈진주 귀걸이를 한 소녀〉, 1665~1666년,
마우리츠하이스 왕립 미술관

페르메이르 그림 속 묘한 분위기를 완벽하게 재현하는 데 성공합니다. 소설은 큰 인기를 끌었고, 콜린 퍼스와 스칼릿 요한슨을 주연으로 영화로도 제작되었습니다. 네덜란드의 한 이름 모를 소녀는 천재 화가가 그린 모나리자 부인에 견줄 만큼 유명한 인물이 되었고, 각종 기념품과 책, 광고 이미지로 쓰이고 있지요.

루벤스나 카라바조, 미켈란젤로가 그림 한 장에 들인 노고에 비한다면 소소하게 느껴질 만한 작품. 거기엔 어떠한 역사적·철학적 배경도, 깊이 있는 메시지도 없습니다. 겨우 노트 두 권 정도 크기의 작은 캔버스에 그린 무명 소녀의 초상. 하지만 오히려 평범하기에 더 궁금증이 생기고 풍성한 스토리를 상상하게끔 만드는 매력이 있죠. 사람의 마음을 사로잡는 작품이 꼭 대작일 필요는 없습니다.

일상의 화가

페르메이르는 여전히 베일에 가린 부분이 많은 화가입니다. 마치 우리에게 더 많이 상상해도 된다고 말하는 것처럼 말이죠. 어느 날 메헤렌의 위작이 아닌 진짜 페르메이르의 작품이 또 한 점 발견되었다는 뉴스가 등장할지도 모릅니다. 그동안

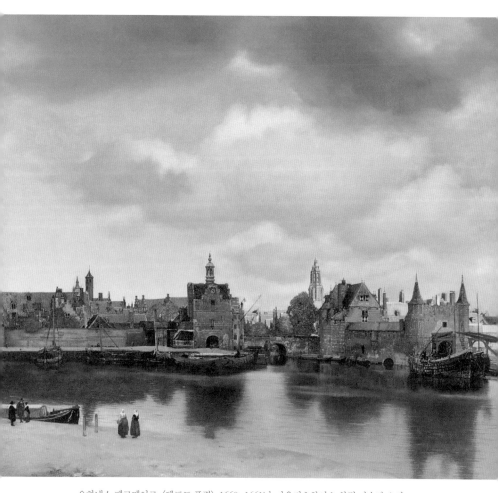

요하네스 페르메이르, 〈델프트 풍경〉, 1660~1661년, 마우리츠하이스 왕립 미술관 소장

몰랐던 그의 과거 한 자락을 밝혀줄 단서가 드러날지도 모르지요. 불과 37점뿐인 작품은 여러 나라에 한두 점씩 흩어져 있는데, 그림에 등장하는 평온한 델프트 풍경이나 우유를 따르는 소녀의 모습에서, 우리는 일상의 위대함을 느끼게 됩니다.

어쩌면 영영 묻혀버렸을지 모르는 화가. 그러나 명작은 결국 그 반짝임을 숨길 수 없는 법이죠. 그의 그림은 단순하지만 보면 볼수록 매력이 느껴집니다. 어느 눈 밝은 사람의 우연한 발견은 그야말로 나비효과를 낳았고, 명화 하나가 만들어내는 끊임없는 이야기 덕분에 페르메이르는 시대를 뛰어넘은 위대한 예술의 아이콘이 되었지요.

우리는 현란한 수식어보다는 흥미진진한 스토리텔링에 더 관심과 애정을 갖습니다. 광고만 하더라도 유명 연예인을 쓰는 것보다, 일반인을 내세우더라도 모두가 공감할 만한 스토리를 담은 것이 더 기억에 남는 강력한 이미지를 만들기도 하죠. 버스에서 졸다 종점까지 가게 된 직장인에게 자양강장제를 건네는 버스 기사, 취업 면접에서 떨어진 아들을 위로하며 라면을 끓여주는 아버지 등 가장 평범하고 진솔한 이야기는 많은 이에게 공감과 위로를 선사하며 좋은 제품 이미지를 각인시키지요. 마치 페르메이르의 작품처럼 말입니다.

진주 귀걸이 소녀는 과연 누구였을까요? 화가는 왜 그를 그린 걸까요? 어느 날, 숨어 있던 자료가 발견되지 않는 한 여전

히 미스터리로 남을 이야기입니다. 아마 슈발리에가 호기심을 가졌던 것처럼, 그림에 대한 우리의 상상도 페르메이르라는 불멸의 브랜드와 함께 계속되겠지요.

자신만의 스타일로 매혹하라

무하, 포스터를 예술의 경지로 올리다

1852년 파리에 세계 최초로 이것이 등장합니다. 이것은 사람들을 점점 더 매혹했고, 1872년 확장 공사를 거쳐 지금 모습으로 자리를 잡게 되죠. 이때 활약한 건축가의 이름은 구스타브 에펠! 아, 혹시 이름을 듣고 오해를 하실 수도 있는데, 훗날 그에게 독보적 명성을 안겨준 파리의 상징 에펠탑은 그로부터 17년 뒤인 1889년에야 완공됩니다. 지금 여기서 이야기한 것은 바로 세계 최초의 백화점, 봉 마르셰지요.

좋은 마켓이라는 뜻의 이 백화점은 처음엔 작은 가게에 불과했으나, 점차 규모를 갖추며 발전합니다. 사람들은 베르사유 궁전에 빗대어, 이 백화점을 소비의 궁전이라 부르기도 했죠. 오늘날까지도 사람들은 이 마법의 성에 완전히 매혹되어 있습니다. 데카르트가 "나는 생각한다, 고로 존재한다"라는 명제로 근대의 사상적 포문을 열었다면, 백화점은 "나는 쇼핑한다, 고로 존재한다"라는 명제로 대규모 소비 시대를 활짝 열어젖힌 셈이죠. 작가 에밀 졸라는 백화점에 상주하다시피 하면서, 그 어떤 기자보다 충실하게 그 면면을 담아낸 소설을 쓰기도 했습니다. 그는 자신이 바라본 백화점을 이렇게 말합니다. "고객이라는 신자들을 위한 경쾌하면서도 견고한 현대 상업의 대성당."

파리를 단번에 매혹시킨 새로운 예술

"어느 한 군데도 빠짐없이 모든 곳에서, 북적이며 몰려드는 사람들과 그들의 활기 넘치는 삶이 존재한다는 것을 보여주어야만 했다. 그런 삶은 또 다른 삶을 끌어당기고, 새로운 욕망을 잉태하여, 그것을 빠르게 전파하기 때문이다."

에밀 졸라는 소설 『여인들의 행복 백화점』에서 백화점을 이

렇게 묘사합니다. 사람들이 필요로 하는 물건을 파는 것을 넘어서 그들에게 없었던 필요까지 창출해내는 것, 그것이 바로 백화점의 새로운 판매 전략이었습니다. 사람들을 늘 북적이게 하는 공간 배치와 광고를 통한 마케팅 전략을 철저하게 갖추었지요. 이로써 19세기 후반 파리 곳곳을 뒤덮은 것이 있었으니, 바로 광고 포스터입니다.

대중 소비사회의 출현과 맞물려, 때마침 석판화 기술도 무르익으면서 파리는 이내 포스터로 뒤덮입니다. 거리 곳곳을 형형색색으로 물들인 광고 포스터는 그야말로 파리를 '거리의 미술관'으로 만들었죠.

짧은 시간 내에 포스터 산업과 새로운 화풍은 파리를 넘어 시대를 사로잡으며, 툴루즈 로트렉, 피에르 보나르, 조르주 쇠라 같은 화가에게도 큰 영향을 끼칩니다.

물론 당대에도 포스터가 지나치게 상업적이고 퇴폐적이라고 비판하는 사람들도 있었지만, 끝내 이것은 예술의 한 장르로 굳건히 자리매김합니다. 그들의 작품은 지금 살펴봐도 너무나 훌륭하죠. 그리고 거기에 크게 공헌한 것이 바로 작가 루이 아라공에게 이런 평가를 받은 인물입니다. "동시대의 위대한 예술가 폴 고갱과 툴루즈 로트렉 사이에서, 당대를 꿰뚫는 예리한 눈으로 자신만의 감성을 끌어낸 선구자." 바로 알폰스 무하입니다.

쥘 세레, 〈파리의 카지노〉, 1891년, 개인 소장

시골 출신 미대 낙제생,
예술의 도시를 정복하다

로렌스 알마 타데마가 런던을 평정한 시기, 파리는 무하의 도시였습니다. 그는 포스터 업계의 총아였고, 거리의 가판대에는 그의 작품이 모네나 피카소의 작품과 나란히 놓일 정도였죠. 이 시대의 포스터는 100년이 훌쩍 지난 지금도 눈길이 저절로 갈 만큼 높은 예술성을 겸비했습니다.

무하의 고향은 유럽의 변방인 체코의 한 작은 마을. 프라하의 미대생이 되길 꿈꿨지만, 입학에 실패하고 맙니다. 낙제생이 된 거죠. 하지만 입시에 실패했다고 그림에 대한 열정까지 포기할 수 없었습니다. 학생이 되는 대신 현장으로 나가기로 한 그는 오스트리아 빈으로 가서 한 장식예술 공방에 취직합니다. 주로 극장의 무대 배경을 그리는 일을 맡았는데, 불운하게도 일하던 극장에 불이 나면서 공방을 그만둘 수밖에 없었습니다.

이쯤 되면 어지간히 안 풀리는 인생이라고 할 수 있을 테지만, 포기하지 않는 자에게 기회는 찾아오는 법. 무하의 그림을 눈여겨본 체코의 귀족 쿠헨 백작이 파리에서 미술을 공부할 수 있도록 지원해준 것입니다. 1877년, 꿈에도 그리던 도시 파리는 무하에게 그야말로 벨 에포크, 아름답고 행복한 시절을

안겨주었습니다.

줄리앙 아카데미와 콜라로시 아카데미를 다니며 미술을 공부한 그는 이후 파리에서 잡지와 광고 삽화를 그리며 생활합니다. 그러던 1894년의 마지막 주, 일손이 부족했던 르메르시에의 인쇄소 일을 도와주던 그에게 솔깃한 제안이 들어옵니다. 대체 불가 당대 최고의 배우였던 사라 베르나르의 새해 첫 연극 〈지스몬다〉의 포스터를 만들어줄 수 있겠냐는 제안이었죠. 무하의 인생이 완전히 뒤바뀐 결정적 순간입니다.

알폰스 무하, 〈지스몬다〉,
1894년, 개인 소장

자, 그럼 여기서 무하의 출세작이라 할 수 있는 포스터를 한 번 살펴볼까요? 〈지스몬다〉는 15세기 아테네 공작의 미망인에 대한 이야기입니다. 작품 제목을 포스터 상단에 모자이크 장식으로 처리해 배치했고, 그 아래로는 극의 마지막 장면에서 등장하는 의상을 입은 베르나르가 손에 야자수 가지를 든 채로 서 있네요. 부드러운 파스텔 톤에 더없이 세밀한 장식들도 인상적이지만, 무엇보다 가녀린 듯 위엄 있고 당당한 표정이 무척 아름답습니다.

베르나르와 지스몬다의 매력을 한껏 살린 포스터는 참신성과 예술성을 단번에 인정받았습니다. 1895년 1월 1일, 단지 연극 광고를 위해 제작된 포스터라고 하기엔 아까운 이 포스터는 파리 거리에 나붙기 시작한 첫날부터 엄청난 주목을 끌었습니다. 덕분에 공연도 크게 성공합니다.

베르나르는 무하와 6년간의 계약을 전격적으로 체결해 〈카멜리아 레이디〉, 〈로렌자치오〉, 〈사마리아 여인〉, 〈메데이아〉, 〈토스카〉, 〈햄릿〉으로 이어지는 전성시대를 열었습니다. 이는 곧 전담 포스터 작가 무하의 전성시대이기도 했죠. 체코의 평범한 공무원의 자식으로 태어난 무하가 유럽을 대표하는 도시인 파리까지 와서 끝내 성공을 거둔 것이지요. 그리고 그의 명성은 포스터에서 그치지 않습니다.

예술가는 유혹하는 법을 알아야 한다

대체 무하의 그림에 어떤 매력이 있기에 사람들에게 큰 사랑을 받았을까요? 우선 그의 그림에서 곧바로 느껴지는 것은 '아름답다'는 감상입니다. 거침없이 내달리는 증기기관차처럼 사회 변화가 가속화되던 시기에 등장한 그의 그림은 별다른 배경지식이 없어도 아름다움을 만끽할 수 있습니다. 예술이 신화나 고전, 역사에 대한 지식이 필요한 고급문화가 아니라, 누구나 즐길 수 있는 대중문화가 된 것이지요.

게다가 무하의 그림은 누가 봐도 '아, 이건 무하의 그림이다'라고 떠올릴 수 있을 정도로 독창적입니다. 혹자는 그가 너무 다작한다고 비판하기도 했지만, 대중은 오히려 무하라는 뚜렷한 색깔의 브랜드에 열광합니다. 너무 대중적이라는 비판에 그는 오히려 이렇게 대답합니다. "대중의 감각을 자극하고 자신만의 언어로 그들을 깨우기 위해, 예술가는 유혹하는 법을 알아야 한다."

고난의 행군은 마침내 종지부를 찍었고, 이제 그의 생애는 당대 최고의 작가로 대중에게 많은 사랑을 받는 일만 남은 것처럼 보입니다. 누군가는 그의 작품을 예술로는 볼 수 없다며 비난하기도 했지만, 그는 그런 말에 전혀 아랑곳하지 않았습니다. "나는 닫혀 있는 응접실이 아니라, 사람들을 위한 예술

을 한 것을 기쁘게 생각한다." 오히려 무하는 이렇게 말하며 자신의 스타일을 고수합니다. 마치 그의 작품 속 여인들이 보여주는 당당한 태도로 말이죠. 그가 큰 인기를 누린 요인에는, 아마도 이런 태도 역시 포함되어 있었는지 모릅니다.

구불구불한 곡선으로 이루어진 아름답고 우아한 문양이 구석구석 꼼꼼히 채워지고, 긴 머리카락을 휘날리는 여성이 마치 여신처럼 우아하고 당당한 표정으로 고객을 유혹합니다. 여신이 추천하는 상품은 무척 다양했지만, 어떤 상품이든 완벽하게 매혹적이었습니다. 사람들은 그를 따라 욥 담배를 피웠고, 모엣상동 샴페인을 마셨으며, 르페브르 비스킷과 초콜릿을 먹었고, 맥주를 마셨습니다. 심지어 기차 여행도 그와 함께였죠. 손에 닿는 모든 것을 황금으로 변화시키는 미다스처럼, 그는 포스터는 물론 장식 패널과 가구, 스테인드글라스, 보석에 이르기까지, 자신만의 섬세하고 독보적인 스타일로 위대한 역사를 한 장 한 장 완성해 갑니다.

유럽의 변방인 체코의 미대에조차 낙방했던 무하는 유럽 예술의 중심 파리에서 새로운 역사를 쓰는 데 성공합니다. 아이러니하게도 산업화의 흐름에 반대하며 등장한 스타일은 오히려 산업화 시대에 가장 적절한 스타일이었습니다. 광고와 인테리어를 독식하며 사람들에게 소비 욕망을 불러일으키는 대표적인 사조가 되었죠.

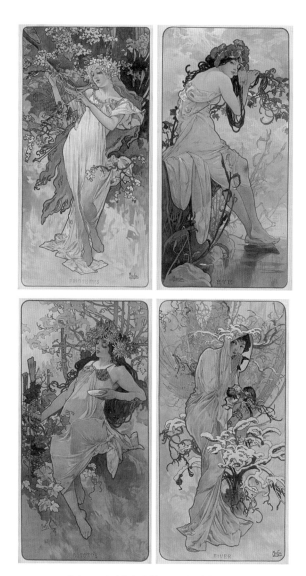

알폰스 무하, 〈사계 연작〉, 1896년, 개인 소장

오늘날 오르세 미술관의 3층은 아르누보 작품들로 가득 채워져 있습니다. 반드시 봐야 할 그림들만 골라서 봐도 하루가 부족할 오르세 미술관에서도, 아르누보는 한 시대를 풍미한 중요한 흐름입니다. 회화뿐 아니라 건축, 실내장식 등 다양한 분야에 영향력을 끼쳤기에, 미술관뿐 아니라 파리와 브뤼셀에 있는 건물 곳곳에서도 19세기 후반부터 20세기 초까지 유럽을 풍미한 '새로운 예술'의 영향을 받은 장식미를 살펴볼 수 있습니다.

가장 상업적인 화가가 죽음을 앞두고 사랑한 것은?

이러한 건물 중에서 가장 특징적인 곳이 하나 있습니다. 바로 프라하의 성 비투스 대성당이죠. 14세기 카를 4세 황제의 명으로 개축되었으니, 고딕풍 스테인드글라스 장식이 있는 건 당연한데, 자세히 들여다보면 여느 성당들과는 조금 다르다는 것을 알 수 있습니다. 조각난 색유리를 조합해서 만들지 않고, 유리에 직접 그림을 그린 후 배치하는 새로운 방식을 썼기 때문입니다.

게다가 성경에 익숙하다면 스테인드글라스에 그려진 그림의 내용도 조금 특이하다는 걸 눈치 챌 수 있습니다. 대부분의

알폰스 무하, 〈슬라브 서사시 연작 1: 슬라브 민족의 본향〉, 1912년, 프라하 국립 미술관 소장

스테인드글라스가 성경 속 일화를 묘사한 반면, 무하는 체코의 기초를 닦은 성 벤체슬라우스와 그의 할머니 성 루드밀라, 그리고 슬라브 민족에 가톨릭을 전파하고 키릴 문자를 만들어 전파한 성 키릴로스와 메토디우스 형제의 일화를 묘사하고 있기 때문입니다. 슬라브인으로서 강한 민족적 자부심을 지닌 무하의 면모를 발견할 수 있는 작품입니다.

무하의 명성은 멀리 미국에까지 알려져 초청장을 받을 정도였으나, 그는 자기 생의 마지막을 조국 체코를 위해 투신하기로 결정합니다. 그의 예술혼이 입증한 대상은 이제 포스터 속 여인들이 아니라, 장중하고도 비극적인 슬라브 민족의 대서사시입니다. 〈슬라브 서사시〉라는 이름으로 무려 18년 동안 공을 들인 연작은, 엄청나게 커다란 캔버스 화면에 슬라브 민족의 역사를 담아냈습니다. 이런 민족주의적 면모는 1939년 프라하가 나치 독일에 점령되자 경계의 대상이 됩니다. 결국 나치 게슈타포에게 체포되어 고문을 당했고, 79세의 노령이었던 그는 결국 후유증으로 사망하게 됩니다. 자신만의 스타일로 당대 유럽에서 가장 큰 상업적 성공을 거둔 작가이자, 체코와 프라하를 그 누구보다 뜨겁게 사랑했던 화가의 마지막이었습니다.

플랫폼을 만들어라

르네상스를 꽃피운 메디치가의 300년 경영 철학

오케스트라가 아름다운 음악을 연주하기 위해선 훌륭한 연주자도 필수지만, 무엇보다 그들을 조율해내는 지휘자의 존재를 빼놓을 수 없습니다. 지휘자는 여러 악기의 박자를 하나도 놓치지 않고 하나하나 시그널을 줍니다. 악기의 소리를 내는 건 연주자들이지만, 이를 하나의 더 큰 음악으로 통합하는 건 리더인 지휘자의 임무이지요. 그를 통해 청중은 훨씬 더 풍부하고 깊은 선율을 즐길 수 있습니다.

이러한 리더의 중요성은 비단 음악에만 적용되지 않습니다.

무릇 한 조직의 관리자에게 무엇보다 필요한 능력이 바로 이러한 조율 능력이지요. 르네상스를 이끈 최고의 도시 피렌체를 만든 힘도 바로 그런 리더에게서 나왔습니다. 황금기로부터 500년이 지난 오늘날까지, 화려했던 시절의 유산으로 여전히 최고의 관광지로 불리는 피렌체의 지휘자는 바로 메디치 가문이지요.

평범한 부유층 가문이었던 메디치가를 정계의 중심으로 이끈 것은 코시모 데 메디치. 그는 선대로부터 물려받은 엄청난 부를 통해 정계로 진출했고, 철두철미한 계획과 확고한 비전을 제시해 피렌체의 부흥을 이끌었습니다. 그는 피렌체라는 교향곡을 완벽하게 연주해낸 지휘자였고, 도시를 르네상스의 중심지로 만들었습니다. 그런 그에게 시민들은 기꺼이 국부라는 호칭을 부여했지요.

처음에는 메디치가보다 유력한 가문도 꽤 있었으나, 코시모 대에 이르러 메디치가는 확고한 영향력을 갖게 되었죠. 그들에게 기반이 되었던 것은 금융업으로 쌓은 막대한 부였습니다. 메디치가는 유럽 전역에 지점을 두고 그것들을 성공적으로 운영했습니다. 탁월한 경영 능력과 신뢰를 바탕으로 승승장구했죠.

애초에 왕이나 귀족 가문도 아니었고 가업인 금융업이라는 비즈니스도 세상으로부터 그다지 좋은 평을 받긴 힘들었으나,

폰토르모, 〈코시모 데 메디치의 초상〉, 1518~1519년, 우피치 미술관 소장

메디치가는 예술에 대한 아낌없는 투자를 통해 피렌체를 르네상스를 꽃피운 도시로 만들었고, 오늘날까지 가장 존경받는 위대한 가문이자 많은 기업가의 롤 모델이 되었습니다.

르네상스가 피어난 도시

13세기 중반에 이미 금화를 발행할 만큼, 피렌체는 상업의 도시였습니다. 단단한 경제 기반은 자연스레 문화예술이 발전할 토양을 제공했죠. 그들은 완공까지 150년 가까이 걸린 대성당의 공사를 시작했고, 페스트로 잠깐 위축되긴 했어도, 15세기에 이르면 도시가 하나의 미술관처럼 됩니다. 각지에서 몰려든 예술가들에 의해 건물이 들어서고 조각과 성화도 활발히 제작되었지요.

코시모는 이러한 배경 속에서 피렌체를 이끌었습니다. 그는 제멋대로 권력을 휘두르는 대신, 도시를 위해 그 힘을 사용했습니다. 인쇄술이 등장하기 전이라 무척 귀한 물건이었던 장서들을 모아 산마르코 수도원에 도서관을 만들었고, 공의회도 개최했습니다. 본래 종교 행사였던 공의회를 비잔틴제국의 학자들까지 초청해 대규모 인문학 대회로 개최했죠. 필요 경비를 다 대주었다고 하니, 그야말로 막대한 자금이 들었을 겁니

다. 회의에 참여한 학자들은 자연스레 서로의 학문 세계를 펼쳐 보였고 영향을 주고받습니다.

언제나 발전을 위해서는 다양한 의견을 수렴하는 일이 필수입니다. 당시 동서 제국은 대립 중이었지만, 코시모는 과감한 투자를 통해 동방의 지식을 들여옵니다. 이때 플라톤 철학에 정통한 플레톤에게 영향을 받아, 코시모는 플라톤아카데미를 설립합니다. 아카데미의 원장은 인문주의자인 마르실리오 피치노. 든든한 후원을 바탕으로 피치노는 모든 플라톤 저작을 라틴어로 번역해 신플라톤주의 철학을 피렌체에 이식합니다. 그는 인간을 중심으로 한 철학을 설파했고, 자유와 관용을 강조했습니다. 바로 르네상스 인문정신이 강조하는 것이지요.

르네상스 인문주의자들은 교리를 딱딱하게만 적용해 이교를 배척하는 대신, 그들을 끌어안았습니다. 그리스를 거쳐 로마에서 꽃피운 위대한 전통이 다시금 조명을 받기 시작했고, 옛 신화의 신들은 다시 자유를 얻어 천사와 함께 다뤄지기 시작합니다.

이런 분위기 속에서 르네상스의 대표적인 예술가 산드로 보티첼리의 〈비너스의 탄생〉, 〈프리마베라〉가 태어납니다. 그는 당당하게 기독교 세계에 그리스 신을 초대했습니다. 그들에게서 전능한 신적 속성을 제거하는 대신, 천사와 같이 유일신과 인간 사이에서 '신의 광휘'를 전달하는 역할을 맡긴 것이죠.

그러한 광휘에는 아름다움도 포함됩니다. 왜 안 되겠습니까? 이 세상에 있는 모든 아름다움은 그 자체로 전지전능하고 전선한 신이 현존한다는 증거가 될 텐데 말이죠. 이들에게 세상에서 가장 아름다운 것을 추구하는 의지는 결국 신에 대한 사랑, 그리고 그 영광에 다가가려는 바람과도 크게 다르지 않습니다.

자유로운 플랫폼의 힘

이들의 노력 덕분에, 오늘날 우리는 르네상스의 아름다운 예술 작품을 만날 수 있습니다. 피렌체를 여행하며 거리와 미술관 곳곳에 있는 다양한 작품을 보면, 그들의 예술철학에 저절로 고개를 끄덕이게 되지요.

앞서 피렌체가 르네상스의 중심지가 된 데에는 코시모의 역할이 컸다고 말했습니다. 그의 리더십은 오늘날 우리에게도 정말 많은 깨달음을 줍니다. 특히 조직을 이끄는 리더들에게는 더더욱 말이죠. 그 자신도 상당한 인문 교양을 갖추었음에도, 코시모는 학자와 예술가에게 무언가를 강요하지 않았습니다. 그저 그들이 자유롭게 자기 능력을 펼칠 수 있게 믿어주고 후원해주었지요.

보티첼리, 〈프리마베라〉, 1477~1482년, 우피치 미술관 소장

아카데미가 피렌체, 나아가 르네상스의 학문적 바탕을 이루며 발전한 것도, 인간관계가 좋지 못했던 도나텔로가 위대한 조각가로 이름을 남길 수 있었던 것도 코시모의 변함없는 지지 덕분이었습니다. 프라 필리포 리피에 대한 세간의 비판에도 그를 후원했고, 그의 예술적 성취는 아들 필리피노 리피와 제자 보티첼리에게까지 이어졌습니다. 수백 년에 걸친 피렌체의 숙원 사업인 두오모를 끝끝내 완성한 브루넬레스키 또한 코시모를 빼고 말할 수 없습니다. 미켈로초 디 바르톨로메오는 메디치가의 저택인 팔라초 메디치를 지었는데, 훗날 이곳은 다빈치와 미켈란젤로가 드나들며 르네상스 예술의 핵심 기지가 됩니다.

만약 코시모가 비즈니스에만 열중했다면 정치사나 경제사에만 이름이 남았을지 모릅니다. 자기 마음에 드는 일부 예술가만 후원하고 작품을 수집하는 데 관심이 있었다면 누구누구의 후원자로서만 불렸을 겁니다. 그러나 코시모 데 메디치는 오늘날 피렌체의 국부이자, 위대한 르네상스인으로 기억됩니다. 그는 예술가가 개성을 발휘할 수 있도록 전폭적으로 후원해주었습니다. 창의성은 누군가 일일이 지시하고 강제한다고 발휘되는 것이 아니라, 이처럼 자유를 부여할 때 발현된다는 걸 너무나도 잘 알았기 때문입니다.

왜 하필 피렌체에서 르네상스가 꽃피었는가? 누군가 질문

한다면, 이렇게 대답할 수 있을 겁니다. 그곳이 그 어떤 곳보다 더 자유로운 곳이었기 때문이라고. 코시모가 터를 닦은 피렌체의 정신은 예술과 학문, 인문주의가 자라나는 데 최적의 플랫폼을 탄생시켰습니다. 그 덕분에 르네상스 문화는 다양한 형태로, 마치 풍성한 화음을 갖춘 오케스트라 연주처럼 완성될 수 있었죠. 누군가 어떻게 조직을 잘 꾸려갈지 고민이라면, 수백 년의 시간을 뛰어넘어 코시모가 보여준 메디치가의 리더십과 경영 철학을 곱씹어보기를 추천합니다.

네트워크를 활용하라

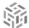

끝내 대세를 만들어낸 모네의 드림팀

예술계에선 유명한 말이 있습니다. 인상주의 전시는 결코 실패할 수 없다는 말입니다. 오늘날 세계적으로 가장 유명한 사조이자 가장 사랑받는 것이 바로 에두아르 마네, 클로드 모네, 에드가르 드가, 피에르 오귀스트 르누아르 등 인상주의 화가의 작품들입니다. 처음 접근하기에도 부담이 없고, 미술 사조를 알고 나면 더 보고 싶어지는 작품들입니다.

그렇다면 그 시작은 어땠을까요? 처음부터 찬란했을까요? 왠지 인상주의라고 하면 처음부터 그야말로 엄청난 혁신의 아

이콘으로 칭송받았을 것 같습니다. 어느 날, 모네가 신의 계시라도 받은 듯 "이제 아틀리에는 필요 없다!"라고 외치며 캔버스와 물감을 챙겨 들고 야외로 뛰쳐나갔고, 곧바로 트렌드를 이끌며 성공 가도를 달렸을 것 같죠. 그런데 사실, 지금은 뭘 해도 성공할 것 같은 인상주의가 처음엔 자리를 잡기까지 무려 20년이란 시간이 걸렸다고 하면, 믿어지시나요?

다비드가 루이 16세, 로베스피에르, 나폴레옹으로 후원자를 바꾸며 역사의 파도 속에서 그림을 그리던 시절과 달리, 모네와 인상파 화가들이 활동한 시절은 그야말로 정치, 경제, 문화의 황금기인 벨 에포크 시대였습니다. 젊은 화가들은 완전히 새로운 그림을 그리길 원했고, 빠르게 변해가는 세상을 완전히 새롭게 이끌고 싶었습니다. 여전히 고전적 주제로 그림을 그리는 작가도 있었으나, 새로운 시대의 새로운 예술을 꿈꾸던 젊은 예술가는 각자 부지런히 자신만의 그림 스타일을 찾는 데 골몰했지요.

이런 게 무슨 그림이라고?

프랑스 노르망디 지방의 항구도시 르아브르. 마을에서 그림 잘 그리기로 소문난 소년은 인생을 바꿔줄 한 사람을 만납니

다. 모네와 외젠 부댕의 첫 만남이었죠. 지금으로 치면 캐리커처의 달인이라고 할지, 소년 모네는 동네 사람들의 모습을 유쾌하게 그리는 것으로 용돈을 벌었죠. 그에게 부댕은 눈으로 자연을 관찰하고 포착하는 방법을 알려주죠. 섬세한 가르침을 받은 모네는 마침내 화가가 되기로 결심합니다. 그는 훗날 이렇게 고백합니다. "내가 화가가 된 것은 모두 스승인 부댕 덕분이다."

모네는 파리로 상경했고, 샤를 글레르의 화실에 등록했습니다. 여기서 만난 친구들이 이름만 들어도 쟁쟁한 인상주의의 대가 르누아르, 시슬레, 바지유 등이었죠. 그런데 이들은 정작 수업에는 큰 관심이 없었습니다. 빌 게이츠, 스티브 잡스, 마크 저커버그처럼 의외로 세상을 바꾸는 인물 중에는 문제아나 낙제생이 꽤 있죠. 모네와 친구들은 이들의 선배 격이라고 할까요. 틈만 나면 땡땡이를 치고 들로 강으로 뛰쳐나갔고, 자연을 벗 삼아 그리던 바르비종파 화가들과 친하게 지냈습니다. 밀레의 친구이기도 한 장 바티스트 카미유 코로는 '아버지 코로'라 불리며 이들에게 재미난 이야기를 들려주었고, 자연을 바라보고 그리는 눈을 길러주었습니다.

이 시기 부잣집 아들이었던 마네는 이미 1863년, 그 유명한 '낙선전'을 통해 세상의 엄청난 관심을 받으며 명성을 떨치기 시작했습니다. 비록 부정적인 의미에서였지만요. 언제나 비슷

한 성향의 사람끼리 모이는 것은 당연한 법. 문제아들은 자연스레 한 무리가 되었고 몽마르트의 바티뇰가에서 모임을 만들어 본격적으로 교류합니다. 그리고 1874년, 모네가 노르망디를 떠나 파리에 온 지 10년이 훌쩍 지난 시점에 인상주의 화가들의 첫 전시회가 열립니다. 전시회의 이름은 '무명의 화가, 조각가들의 전시회.'

그들은 무명이라는 자신들의 위치를 숨기지 않았습니다. 전시회를 열 곳도 마땅치 않아서 친한 사진작가 가스파르 펠릭스 투르나숑, 일명 나다르의 작은 작업실을 빌렸습니다. 오늘날엔 파리의 수많은 미술관 중에서도 가장 인기 있는 오르세 미술관에서도 그들의 작품을 보기 위해서라면 한 시간씩 줄을 서야 하는 걸 생각하면, 그야말로 "시작은 미약하였으나 끝은 창대하리라"는 말에 이보다 더 잘 어울리는 예시가 없을 정도지요.

이 첫 번째 전시에 모네가 출품한 작품이 바로 〈인상: 해돋이〉입니다. 르아브르의 고향 집에서 항구를 바라보다 느낀 즉흥적인 인상을 담아 그린 작품으로, 특이하게도 검은색을 쓰지 않고 어둠을 표현했지요. 하지만 세상의 반응은 차가웠습니다. "인상이라고? 어이없다. 이런 걸 뭐 그림이라고.", "얘네 미친 거 아냐?" 특히 평론가들은 이들의 작품에 악평을 쏟아부었고, 모네의 작품명에서 유래한, 다분히 조롱이 섞인 명칭으

클로드 모네, 〈인상: 해돋이〉, 1872년, 마르모탕 미술관 소장

로서 '인상주의' 사조는 탄생했습니다.

그렇다면 대체 왜 평론가들은 이들을 비난한 걸까요? 인상주의 이전까지 '고전'이라 불리는 작품에선 어떤 대상을 그리더라도 붓 터치 자국이 결코 드러나지 않습니다. '내가 지나간 자국을 알리지 말라. 어떠한 붓 자국도 남아선 안 된다'는 것이 화가들의 격언이었죠. 그러나 문제가 된 모네의 작품을 보면 붓이 지나간 흔적이 고스란히 드러납니다. 이렇게 붓 터치 자국이 그대로 드러나서 더 자유롭고 신선해 보이는 작품은 이전에는 없었습니다. 루벤스나 벨라스케스, 들라크루아의 작품에서 극히 부분적으로 이런 기법이 있긴 했지만, 그림이란 윤곽선 안을 색으로 완벽하게 채워야 한다는 관념이 지배적이었지요.

따라서 당시 예술계의 '상식'과 벗어난 인상주의의 시도는 비난과 조롱의 대상이 되었습니다. 고정관념을 깨는 시도는 처음에는 늘 저항과 비판을 마주하기 마련입니다. 인상주의 화가들과 누구보다 친밀했던 마네조차 자신은 살롱전을 통해 정식으로 인정받겠다는 욕구가 커서, 예술계의 비난을 받는 인상주의 전시회에 단 한 번도 출품하지 않을 정도였으니까요. 만약 우리가 당시 파리 사람들이었더라도, 모네의 편을 들어주기란 쉽지 않았을 겁니다.

결국 첫 번째 인상주의 전시회는 무참히 실패. 하지만 그들

은 결코 쉽게 포기하지 않습니다. 2년 뒤인 1876년, 제2회 전시회가 열리죠. 그동안 모네는 자신의 연인 카미유 동시외를 모델로 한 걸작들을 그리며 무르익은 자신만의 화풍을 완성해갑니다. 이 두 번째 전시에 출품된 작품이 〈양산을 쓴 여인〉입니다. 언덕 위에 양산을 든 여인이 서 있고, 화면 가득 햇살과 살랑거리는 바람이 작품을 바라보고 있기만 해도 행복해지는 작품입니다. 1874년까지만 하더라도 아직은 어딘가 완성되지 않았던 그의 붓 터치는, 이젠 완벽하게 빛을 포착하여 자신의 그림 속에 담아놓았지요.

다음 해에 열린 제3회 전시회에선 모네의 〈생 라자르 역〉, 르누아르의 〈물랭 드 라 갈레트〉, 카유보트의 〈비 오는 파리〉 등이 출품되었습니다. 이 작품들의 가치를 아는 우리로서는, 그 시대로 돌아갈 수 있다면 빚을 내서라도 당장 세 작품을 모조리 매입하겠죠. 하지만 당시엔 누구도 이 작품들을 사려 하지 않았습니다. 르누아르의 작품만 그와 친한 미술품 중개인이었던 뒤랑 뤼엘이 그의 로마 여행 경비를 챙겨주려는 심산으로 사줄 정도였죠. 당시 사람들은 그들의 작품 세계를 이해하지 못했고, 이들 역시 점점 지쳐갔습니다. 르누아르는 자신이 어디로 가야 할지 모르겠다고 토로했고, 훗날 모네는 자살까지 시도할 정도였습니다.

그런데 이때 모네가 출품한 〈생 라자르 역〉에는 조금 재미있

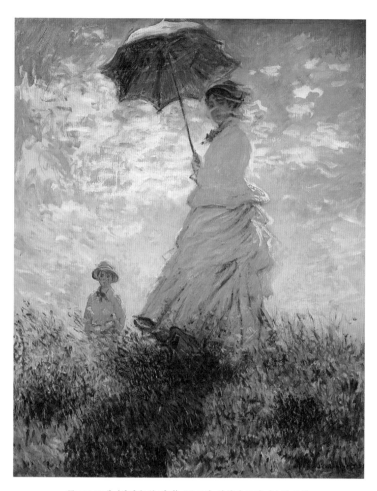

클로드 모네, 〈양산을 쓴 여인〉, 1875년, 워싱턴 국립 미술관 소장

는 일화가 있습니다. 공기 중으로 흩어지는 기관차의 증기에 매료된 모네는 역장에게 잠시 열차를 멈추고 증기를 뿜어달라고 요청했는데요. 무슨 정신 나간 소리냐고 쏘아붙일 법도 하건만, 의외로 역장은 모네의 요구를 수락했고 마침내 멋진 작품이 탄생할 수 있었다고 합니다.

인상주의 화가들은 이후로 다섯 차례나 더 전시회를 열었습니다. 하지만 1881년 제6회 전시회가 열렸음에도, 여전히 평론가도 신문과 잡지도 좋은 말을 써 주지 않았습니다. 이들의 전시회는 1886년을 마지막으로 막을 내립니다. 애초에 전시회를 몇 번 개최하자는 명확한 계획도 없었고, 무엇보다 자금도 늘 충분치 않았습니다. 매번 어떻게 전시를 어디에 열지, 전시 방향을 논의하고 장소를 찾느라 고생도 많았습니다. 그렇게 들인 수고에 비해 세상의 평도 좋지 않았지요.

그런데도 중요한 건 그들이 무려 십여 년 넘게 꾸준히 전시회를 통해 서로 교류하면서 세상에 '인상주의'라는 이름을 각인시켰다는 점입니다. 특히나 카미유 피사로는 매년 전시회를 조직하는데 열성을 다했으며, 더 젊은 세대의 화가들인 고흐, 고갱, 쇠라를 발굴해 전시회에 참가할 기회를 줌으로써 '인상주의의 아버지'란 이름을 얻기도 했죠. 이들은 당시의 성차별적 관념을 깨고 여성 화가에게도 문을 열어서, 베르트 모리조와 메리 커셋 같은 화가도 발굴했습니다.

힘든 시기를 버티게 한 힘

온갖 우여곡절 끝에 인상주의는 역사에 이름을 남기게 됩니다. 시간은 이들의 편이었죠. 벽지 같다며 혹평을 해댄 이들의 목소리는 점점 작아졌습니다. 냉대는 차츰 호감으로 바뀌고, 이들의 가치를 인정해주는 사람들이 조금씩 늘어났죠. 1890년대가 되면 멀리 미국의 화가들이 모네에게 그림을 배우러 올 정도로 상황이 반전됩니다. 늦게나마 행운의 여신이 찾아온 건지, 1891년 모네는 10만 프랑에 달하는 복권에도 당첨되었지요.

우리가 주시해야 할 대목은 바로 젊은 시절 그들이 함께한 시간의 역사입니다. 어려운 시기를 함께하면서 서로 좋은 영향을 주고받았고, 마침내 대세를 만들어낸 것이죠. 과거 르네상스 시기 피렌체에는 각 공방마다 예술가들이 소속되어 함께 활동했고, 이후 프랑스에서도 아카데미를 통해 의견 공유가 이뤄졌습니다. 하지만 이들에겐 어디까지나 엄격한 체계와 질서가 있었죠.

이와 달리 인상주의는 오직 예술에 대한 순수하고 다양한 열정을 가진 이들이 모여 함께 사조를 키워냈습니다. 모네와 르누아르가 나란히 캔버스를 놓고 그림을 그리고, 르누아르의 뱃놀이 그림에 등장하는 카유보트의 모습에서, 보트에서 그림

그리는 모네를 담은 마네의 작품에서, 세잔과 르누아르가 함께 떠난 여행에서, 그들의 자유분방한 청춘을 느낄 수 있습니다. 그들은 거리낌없이 서로 의견을 주고받고 새로운 그림에 대한 이야기를 나누었습니다. 네트워크의 힘이라고 할까요? 수평적인 관계를 통해 서로에게 좋은 영향을 준 것이지요.

만약에 이들이 네트워크를 다지지 않고, 각자 흩어져 활동했다면 인상주의가 대세로 자리 잡을 수 있었을까요? 아마 그토록 오랜 냉대를 견디기 힘들었을 테고, 중도에 포기해버렸을지도 모릅니다. 모네와 그 친구들 덕분에 오늘날 우리는 훨씬 더 다양한 예술을 즐길 수 있습니다.

서로 의견이 다르거나 다툴 때도 있었지만, 미술사는 결국 그들이 드림팀이었다는 것을 증명합니다. 모네가 있다면 어딘가엔 르누아르도 있어야 할 것 같고, 사진에 매료된 카유보트와 드가의 사실주의적 경향은 모네와 르누아르가 지워버린 윤곽선의 매력을 되살려주죠. 각자 자신만의 스타일로 표현해낸 개성이 매력적입니다.

너무 시대를 앞서간 이들은 때로 타인에게 이해받지 못하는 서러움을 겪기도 합니다. 세상일이란 원래 뜻대로 되지 않을 때가 많고, 정말 의미 있고 가치 있는 일인데도 쉽게 성공하지 못할 때가 부지기수입니다. 그럴 때 필요한 것이 바로 뜻을 함께할 동료를 찾는 것입니다. 지금 걸어가는 방향이 틀리지 않

았다는 확신을 주며 함께 어려움을 헤쳐나갈 이가 있다는 것은, 그 길을 포기하지 않고 계속 걸어 나가는 데 굉장한 힘이 되지요. 바로 인상주의 화가들처럼 말입니다.

열정으로 기획하라

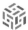

현대미술의 위대한 후원자, 페기 구겐하임

종종 유명 작가의 작품이 경매에서 엄청난 가격에 팔렸다는 뉴스가 들립니다. 대체 얼마나 대단한 작품인지, 그런 돈을 투자할 수 있는 이는 누군지 저절로 궁금해지죠. 사실 예술가에게 이러한 투자자는 반드시 필요한 존재입니다. 제아무리 걸출한 재능이 있다 한들, 자기만족으로만 그림을 그리는 게 아닌 이상 구매자가 없으면, 작품 활동을 계속할 수 없을 테니까요.

과거에는 대부분의 예술품이 주문자의 사적 공간에 은밀히

소장됐지만, 다행히도 오늘날 많은 작품은 전시나 경매를 통해 대중에게 공개됩니다. 만약 우리가 과거로 돌아가 무명 시절의 모네나 고흐의 그림을 산 뒤, 지금 시대로 돌아와 경매에 내놓는다면 어떨까요? 예술의 역사를 살피다 보면, 실제로 이런 일이 종종 일어납니다. 잠재력 하나만 보고 투자했거나 또는 별생각 없이 산 무명 예술가의 작품이 높은 경매가로 낙찰되는 짜릿한 경험! 예술사를 공부하다 보면 개별 작품 하나하나만 살펴보는 게 아니라, 경매의 역사, 컬렉터의 역사를 추적해 보는 것도 상당히 흥미롭습니다.

이번 장에서 살펴볼 사람도 컬렉터입니다. 단지 물려받은 유산으로 유명 예술가의 작품을 모으는 데 그쳤다면, 굳이 우리가 그 일생을 살펴볼 일은 없겠죠. 하지만 그가 무명의 마크 로스코와 잭슨 폴록, 윌렘 드 쿠닝, 막스 에른스트 등을 발굴한 사람이라면 어떨까요? 바로 현대미술의 위대한 후원자, 20세기 예술의 수호자라 불리는 페기 구겐하임입니다.

알코올중독자를 당대 최고의 화가로 만들다

페기의 유년기는 우리가 잘 알고 있는, 세계사에 기록된 어느 큰 사건과 연결되어 있습니다. 1912년 4월 15일, 영국의 사

우샘프턴을 떠나 뉴욕으로 향하던 초호화 유람선이 빙산과 충돌해 침몰하고 맙니다. 바로 타이타닉호였죠. 이 사건으로 1500여 명의 사망자가 발생했는데, 그중에 광산업과 철강업으로 미국에서도 손꼽히는 부를 일군 벤저민 구겐하임도 있었습니다. 페기는 바로 그의 딸이었지요.

불의의 사고 이후, 아버지의 막대한 유산을 물려받은 그는 아무 일도 안 하고 그냥 여유롭게 살 수도 있었습니다. 하지만 그는 누구보다 야망이 있고 열정적이었습니다. 치과 병원에 취업하기도 하고, 서점에서 일자리를 구하기도 하는 등 인생을 스스로 개척하려 애썼습니다. 서점에서 일하면서 유명 사진작가 앨프리드 스티글리츠 등과 교류한 그는 파리로 여행을 떠났다가 아예 그곳에 정착하게 됩니다.

영화 〈미드나잇 인 파리〉에서처럼, 당시 파리는 제1차 세계대전 이후 '잃어버린 세대'라 불린 위대한 예술가들의 도시였습니다. 어니스트 헤밍웨이, 스콧 피츠제럴드, 피카소, 살바도르 달리, 만 레이, 마르셀 뒤샹, 장 콕토의 도시였죠. 영화 속 주인공처럼 파리에서 내로라하는 예술가, 작가들과 만난 페기는 예술에 자기 삶을 바치기로 결심합니다.

그가 활동했던 시기, 그러니까 1920년대부터 1950년대까지 예술계는 다다이즘, 추상주의, 초현실주의, 표현주의 등이 탄생하며 변혁이 이뤄지는 가장 창조적인 시기였습니다. 바로

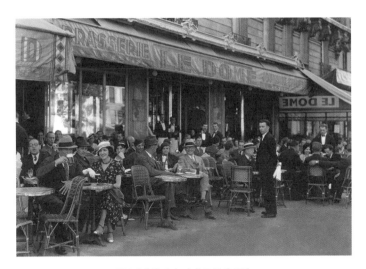
1920년대의 파리. 카페 르 돔의 풍경.

그 한가운데 페기가 있었죠. 그는 단지 투자자가 아니라, 당대를 대표하는 예술가들의 친구이자 동료였습니다. 같이 대화하고 즐기고 미술에 대한 애정을 한껏 나누었죠. 특히 마르셀 뒤샹은 "나는 현대미술에 대한 모든 것을 그에게 배웠다"라고 말할 만큼 훌륭한 조력자였습니다.

현대미술의 최신 트렌드를 접한 그는 1938년 런던에 구겐하임 쥔느 화랑을 오픈합니다. 오늘날 대가로 이름을 남긴 숱한 작가들의 전시회를 열고, 그 작품들을 수집했지요.

컬렉터이자 후원자로서의 행보는 이렇게 시작되었지만, 유

럽에 다시금 전쟁의 기운이 감돌기 시작하면서 그는 결국 파리에 화랑을 열겠다는 계획을 수정합니다. 고향인 미국으로 가서, 1942년 뉴욕에 '금세기 미술 화랑'을 열죠. 이때 뒤샹, 샤갈, 에른스트, 몬드리안, 장 아르프, 달리, 자코메티 등 미술사의 쟁쟁한 대가들 또한 그와 함께 뉴욕에 정착해 현대미술의 새로운 장을 열었습니다.

당시만 해도 미국은 독립한 지 200년이 채 안 되는 신생국가였습니다. 경제적으론 부유했지만, 문화예술 분야에서만큼은 유럽을 따라가기에 바빴죠. 그러던 중 제2차 세계대전이 터졌고, 드디어 미국은 예술의 새로운 중심지로 급부상할 기회를 잡습니다. 가장 상징적인 장면이 바로 페기가 유럽에서 모은 소장품을 갖고 뉴욕으로 건너온 장면이었습니다.

1943년, 페기의 뉴욕 집 거실에 잭슨 폴록의 작품이 걸립니다. 당시만 해도 그는 알코올중독과 싸우며 이제 막 이름을 알리기 시작한 작가였죠. 물론 페기가 아니었더라도 폴록는 미술사에 이름을 남겼을지 모르지만, 분명한 건 무명 시절의 그에게 생활비를 대어주고 첫 전시회를 열어준 것도 페기의 화랑이라는 사실입니다.

뉴욕의 금세기 미술 화랑은 현대미술에 대한 경험도 기획력도 부족했던 미국 땅에 선구자 역할을 했습니다. 그 모든 것은 페기의 열정과 뛰어난 안목, 그리고 과감한 기획이 어우러진

잭슨 폴록, 〈No. 1〉, 1950, 워싱턴 국립 미술관

결과였죠. 잭슨 폴록, 로스코, 마더웰이 금세기 미술 화랑에서 데뷔전을 치렀고, 오직 여성 작가만으로 이뤄진 파격적인 전시도 그의 기획으로 탄생했습니다. 전쟁으로 온 유럽이 신음하고 있을 시기, 이를 피해 미국으로 건너온 페기와 유럽 초현실주의 예술가 덕분에 미국의 젊은 작가들은 미술사에서 추상표현주의라는 새로운 흐름을 주도할 수 있었습니다.

스스로 전설이 되다

전쟁이 끝난 1947년, 페기는 또 다른 도전에 나섭니다. 뉴욕을 떠나 다시 유럽으로 이주한 것이죠. 베네치아의 낭만적인 18세기 저택을 구입해, 1951년 자신의 컬렉션과 함께 세상에 공개했습니다. 내로라하는 최고의 작품들이 그저 평범한 일상용품처럼 거실, 침실, 복도 곳곳에 빼곡하게 들어찬 이곳에서 말년을 보냈습니다.

1979년 페기가 세상을 떠난 뒤, 그가 수집한 작품들은 삼촌인 솔로몬 구겐하임이 세운 구겐하임 재단에 맡겨졌습니다. 뉴욕의 구겐하임 미술관이 바로 그것이죠. 페기가 살았던 베네치아의 저택은 구겐하임 미술관의 분관이 되었죠.

늘 승승장구한 삶처럼 보이지만 집안 내력인 선천적인 우울

증, 바람기 있는 아버지와의 불화와 불의의 사고, 세 번의 실패한 결혼생활과 딸의 자살 등의 사건들이 그의 삶과 함께했습니다. 솔직담백한 성격으로 상처도 많이 받고, 주변에서 그를 이용하려 들 때도 있었지요. 그런데도 여든까지 쉼 없이 이어진 예술 사랑을 살펴보노라면, 그의 삶 역시 또 하나의 예술 작품처럼 느껴집니다. 로댕의 〈키스〉처럼 낭만적이면서, 브랑쿠시의 〈공간의 새〉처럼 누구보다 자유롭고 현대적인 삶을 살았지만, 또한 마음 한편은 늘 자코메티의 앙상한 조각처럼 가녀린 감성을 지녔던 인물. 그래서 저는 베네치아를 방문하는 이들에게 단 하나의 미술관만 추천한다면, 머뭇거리지 않고 페기 구겐하임 미술관을 추천합니다.

페기가 세상을 떠난 지도 40년이 훌쩍 지났지만, 오늘날까지 페기 구겐하임이라는 이름은 하나의 브랜드가 되었습니다. 그가 예술계에 큰 족적을 남길 수 있었던 이유는 단지 막대한 재산이 있어서가 아닙니다. 얼마든지 이미 유명한 화가의 작품을 사 모으는 것만으로 사교계와 예술계에서 높은 평판을 받을 수 있음에도, 그는 늘 새로운 것을 꿈꾸었습니다. 젊은 예술가들과 교류하면서 아이디어를 기획했으며, 아낌없이 투자하고 과감하게 추진했지요.

무언가 좋아하는 것에 열중할 때 느끼게 되는 기쁨은 경험하지 않으면 설명하기 힘듭니다. 그러한 열정이 오늘날 그를

현대미술의 위대한 후원자이자 20세기 예술의 수호자로 만든
동력이었습니다. 무릇 새로운 트렌드를 이끌고자 하는 사람이
라면 그의 생애를 곱씹을 필요가 있습니다.

될 때까지 투자하라

마이센 도자기의 명품 히스토리

'실패는 성공의 어머니'라는 말을 들으면 어떤 생각이 드시나요? 좀 더 노력해야겠다고 다짐하는 분도 있을 테고, 하나마나 한 소리라며 부정적 반응을 보일 수도 있을 겁니다. 사실어느 쪽이든 틀린 말은 아니지만, 분명한 건 지금 성공하고 최고의 자리를 유지하는 많은 것은 반드시 쓰디쓴 실패의 과정을 견뎌냈다는 점입니다. 오늘날에도 3대 도자기로 꼽히는 최고 명품인 마이센 도자기 역시 수많은 실패의 과정을 거쳤습니다.

예술의 쓸모를 이야기하다 말고, 갑자기 웬 명품 도자기 얘기인지 의문을 가지실 분도 있을 텐데요. 미술관보다는 왠지 박물관에 어울릴 것 같기도 하고요. 하지만 사실 예술의 영역은 회화와 조각에만 국한되지 않습니다. 동서고금을 막론하고 도자기 역시 그저 사치품 정도로 치부하기엔, 인간의 손이 이룰 수 있는 최고의 아름다움을 보여주지요.

황금을 만들려다 태어난 도자기?

동서양 교류의 역사는 무척 오래됐습니다. 처음에는 주로 서양이 동양의 귀하고 비싼 물건들을 수입했죠. 17~18세기까지도 그랬습니다. 바로크 양식과 로코코 양식의 정점에서, 그들은 진정한 '럭셔리'의 끝을 완성하기 위해 다양한 중국산 물품을 들여왔습니다. '시누아즈리'라 불린 이 유행은 건축이나 실내장식뿐 아니라 의상과 가구에 이르기까지, 그 품목도 다양했습니다. 마치 오늘날 명품 브랜드 가방이나 고급 자동차 같은 역할을 했죠. 18세기 그림 중에서는 뜬금없이 중국산 물품이 등장하는 경우가 많고, 유럽의 궁전과 저택에도 중국풍 인테리어로 꾸며진 방을 심심찮게 볼 수 있습니다.

그중에서도 도자기는 가장 매력적이었습니다. 유럽이 중국

도자기의 매력에 본격적으로 눈을 뜬 건 신항로 발견, 이른바 대항해 시대의 개막과 때를 같이합니다. 지금이야 해외에 있는 물건도 며칠이면 받아볼 수 있지만, 당시만 해도 상황은 전혀 달랐습니다. 상선에 한가득 실어 수십만 점씩 가져온다고 해도, 태풍으로 인한 침몰 등 변수가 많아서 수요를 안정적으로 감당하기가 어려웠죠. 언제까지 수입에 의존할 수만도 없는 일, 한번 만들어보면 어떨까 하고 도전해보려는 이들도 있었습니다.

하지만 당시 유럽은 도자기가 어떻게 만들어지는지 알 길이 없었습니다. 그나마 델프트 도자기가 명성을 얻었지만, 중국산의 품질을 따라가지 못했죠. 질 좋은 도자기를 얻기 위해선 흙과 가마도 중요하고 화학적 지식도 필요합니다. 흙에서 불순물도 제거해야 하고, 광택을 내기 위해 가마에서 구운 후 다시 한 번 유약을 발라 굽는데, 이때 사용되는 유약 역시 다양한 물질을 혼합한 것이었습니다.

베를린 남쪽에 있는 드레스덴은 당시 작센 선제후국의 수도였습니다. 무릇 좋은 예술이 탄생하기 위해선 정치적 안정과 경제적 후원이 필수죠. 작센 선제후국의 지도자 '강건왕' 아우구스투스 2세는 태양왕 루이 14세처럼 되길 꿈꾸었습니다. 온 유럽을 돌아다니며 만난 예술품에 자극을 받아, 드레스덴을 흐르는 엘베강을 운하로 만들고, 츠빙거 궁전을 베르사유 궁

루이 드 실베스트레, 〈아우구스투스 2세의 초상〉, 1700~1760년 무렵,
스웨덴 국립 초상화 미술관 소장

전처럼 꾸몄습니다. 또한 여느 박물관에도 밀리지 않을 만큼 예술품으로 가득 채워 그린볼트 박물관의 컬렉션도 완성했죠. 그 결과 드레스덴은 18세기 유럽에서 가장 예술적인 도시가 됐습니다. 무엇보다 그의 가장 큰 업적 가운데 하나로 남은 것이 바로 도자기를 만든 것이었지요.

그런데 사실 그가 처음부터 도자기를 만들려던 건 아니었습니다. 아무리 자신의 권위를 높이고 욕망을 채우기 위해서라지만, 언제까지고 무한정 자본을 쓸 수 없던 선제후는 연금술로 금을 만들어 비용을 충당하고자 했습니다. 그래서 연금술사 요한 프리드리히 뵈트거를 섭외합니다. 당시 뵈트거는 어떻게든 금을 만들지 않으면 궁을 나갈 수 없었습니다. 몇 번의 탈출 시도도 번번이 실패하고 말았죠. 선제후는 절대 그를 순순히 놓아줄 생각이 없어 보였습니다.

하지만 진짜 금을 만드는 기술은 사실상 불가능하니, 그는 전략을 바꿉니다. 금 대신 최신 유행품인 도자기를 개발하는 걸로 말입니다. 도자기를 만드는 일 또한 쉽지는 않았지만, 연금술이란 게 원래 물질을 연구하고 각종 화학 실험을 하는 일이니 분야가 완전히 다르진 않습니다.

그리고 8년의 세월이 지난 1709년, 드디어 결과물이 탄생합니다. 도자기를 만드는 데는 여러 요인이 작용하지만, 무엇보다 흙이 가장 중요합니다. 중국산 도자기가 질이 좋은 이유도

고령토 덕분이었죠. 그런데 마침 드레스덴 근처 광산에서도 이 흙이 발견됩니다. 1710년, 드레스덴에는 왕립 자기 제작 연구소가 설립됐으며 마이센의 명성은 이때부터 시작되었습니다.

연금술을 성공시킨 뵈트거의 나이는 겨우 서른 남짓. 드디어 도자기 제작에 성공했으니 부도 얻고 자유의 몸도 되었으나, 그가 영광을 누린 기간은 불과 5년뿐입니다. 오랜 시간, 화학 실험을 벌인 것이 건강에 치명적인 역할을 하지 않았나 싶습니다. 사실 도자기의 발명에는 1708년 사망한 수학자 겸 철학자이자, 뵈트거와 마찬가지로 아우구스투스 2세의 지원으로 도자기 연구에 매진했던 에렌프리트 발터 폰 치른하우스의 공이 더 크다는 설도 있습니다. 하지만 어찌 되었든 오늘날 마이센 도자기 탄생에 이바지한 영광은 뵈트거가 차지하고 있지요.

마이센은 유사품을 막기 위해 1723년 이후 생산된 모든 상품에 코발트로 두 개의 칼이 교차한 '슈베르테'(쌍칼이라는 뜻) 문양을 새겨 넣었습니다. 뵈트거의 자리를 물려받은 이는 연금술사나 수학자가 아니었습니다. 후임자 요한 그레고리우스 헤롤트는 태피스트리 화가였죠. 그는 마이센 도자기에 화려한 문양을 그려 넣기 시작합니다. 초창기에는 중국식 문양을 그려 넣었지만, 결국 유럽풍의 독창적인 스타일을 탄생시키죠. 그리고 또 한 명의 후임자인 조각가 요한 요하임 켄들러는 작

은 도자기 인형(피겨린)을 만들어 최고의 예술품 반열에 올려놓습니다. 마치 호가스나 카날레토 그림 속 인물들이 튀어나온 듯, 작지만 생동감 있게 표현된 피겨린은 지금까지 많은 사랑을 받고 있습니다.

마이센 도자기는 유럽 전역에 널리 명성을 떨치며 엄청나게 팔려나갔습니다. 제작 방법을 철저히 비밀리에 부쳤지만, 황금알을 낳는 사업을 탐내는 다른 나라들이 가만히 있을 리 없죠. 결국 18세기가 되면 유럽 곳곳에 고급 도자기가 출현하기 시작합니다. 마이센의 성공을 지켜본 퐁파두르 후작 부인의 적극적인 지원으로 1740년 프랑스풍이라 부를 만한 우아하고 멋진 도자기가 생산됩니다. 리모주에서 발견한 고령토로 만든 세브르 도자기였죠.

영국에서는 도예가 조샤이어 웨지우드가 샬럿 왕비에게 납품해 명성을 떨친 퀸즈웨어 라인이 대표적인데, 이후 유약 대신 산화물을 첨가해 만든 제스퍼 시리즈도 큰 인기를 끕니다. 덴마크의 명품 로열코펜하겐 역시 이 시기에 탄생했습니다. 흔히 18세기를 계몽주의 시대라고 일컫지만, 이쯤 되면 '도자기의 시대'라고 불러도 손색이 없지요.

성공의 비밀은 성공할 때까지 포기하지 않는 것

관심 없는 사람의 눈에는 작은 그릇 하나가 수십, 수백을 호가하는 게 이해가 안 되겠지만, 사실 도자기의 역사를 보면 단지 사치품으로만 치부할 수 없는 영역이 존재합니다. 지금껏 살펴보았듯 도자기는 상당한 화학 지식이 없으면 제작이 불가능합니다. 과학과 예술의 접점에서 꽃피운 아름다움이자, 끊임없는 노력의 성과물입니다.

마이센 도자기는 지극히 현실적이고 세속적인 선제후의 욕망에서 출발했지만, 자신만의 아름다움으로 300년이 넘는 시간 동안 최고의 자리를 지켜왔습니다. 그렇게 최고의 품질과 예술성을 갖추기 위해 치른하우스, 뵈트거 등은 자신을 희생시켰죠. 이들이 만약 중간에 포기하고 불가능한 목표라고 좌절해버렸다면, 지금의 성취는 당연히 없었을 겁니다. 18세기도 도자기의 시대로 불리지 못했을 테죠.

우리가 어려운 목표를 설정할 때, 단기간에 성과가 나지 않으면 좌절하고 포기해버릴 때가 있습니다. 하지만 18세기 유럽 도자기의 발전사를 보더라도, 성공은 결코 단시간에 이뤄지지 않았습니다. 실패 앞에 좌절하지 않고 끈기 있게 한 걸음씩 나아가면, 언젠가 성공을 이룰 수 있다는 걸 마이센 도자기의 역사는 말해주고 있지요.

일상을 예술로 만들어라

윌리엄 모리스의 예술 철학

1851년, 세계 최고의 도시 런던에서 전 세계의 이목을 끄는 행사가 열립니다. 런던의 자부심을 더욱 드높인 이 성공적인 행사의 이름은 만국박람회. 세계의 진귀한 물건이 각 나라의 이름을 걸고 전시되었죠. 이걸 소유한 자가 세계를 지배한다는 말까지 있던 186캐럿짜리 다이아몬드 코이누르도 이 행사를 통해 최초로 대중에게 공개됩니다. 산업혁명으로 탄생한 다양한 기계제품도 이 자리를 통해 선보였죠. 아주 흥미롭고 볼거리 많은 행사였을 겁니다.

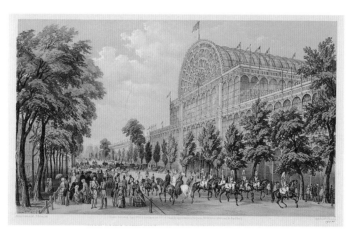

필립 브래넌·R. 캐릭, 〈킹스로드 전경〉 1851년, 빅토리아 앤드 알버트 미술관 소장

그중에서도 가장 흥밋거리가 된 건 행사를 위해 건립된 전시장이었습니다. 길이 563미터, 폭 124미터의 유리로 둘러싸인 축구장 18개 규모의 거대한 구조물로 '수정궁'이라 불렸지요. 1936년 안타까운 화재로 소실되지 않았다면, 현재까지도 명성을 누릴 만한 대단한 건물이었습니다.

시대 변화에 맞선 개혁가?!

수정궁과 에펠탑의 주재료에서 알 수 있듯, 19세기 말의 건

축은 철골과 유리에 주목했습니다. 무릇 새로운 변화는 늘 신선하다는 평가와 함께 반감도 불러오는 법. 소설가 기 드 모파상은 거대한 철근 덩어리인 에펠탑이 꼴 보기 싫어서, 유일하게 그 모습이 보이지 않는 에펠탑 아래에서 점심을 먹었다는 일화가 있을 정도였죠. 수정궁에 대한 평가 역시 마찬가지였습니다.

공예가이자 시인, 사상가였던 윌리엄 모리스는 이 건물을 기계와 물질주의의 추악한 화신으로 여기고, 정반대의 건축물을 기획합니다. 1858년 작가 찰스 포크너, 건축가 필립 웨브와 함께한 프랑스 여행 도중 발견한 중세 성에 감명을 받아, 중세 정신에 입각한 새로운 예술의 궁전을 만든 겁니다. 붉은 벽돌로 지어진 이 건물은 '레드 하우스'라는 이름을 갖게 되었습니다. 창과 기둥은 고딕 양식에서 따왔고, 갖가지 프레스코 벽화와 가구, 벽지, 자수로 실내장식을 했죠. 정원은 물론, 주변에는 수도원을 연상시키는 공간도 만들었습니다. 모리스는 이곳이 중세 정신이 살아 있는 곳이기를 원했습니다.

그가 구닥다리 중세 고딕의 세계를 고집한 이유는 뭘까요? 당시에 이루어진 빠른 산업화는 수공업 제품을 하나씩 기계로 대체했습니다. 생산성도 향상되고 자본가는 막대한 부를 누리게 되었으나, 그 과정에서 많은 노동자가 일자리를 잃거나 자본가의 이윤을 위해 희생되었지요. 아직 노동자의 인권이 제

1899년 무렵의 윌리엄 모리스

레드 하우스 전경. ©Ethan Doyle White

대로 보장받기 전이라, 아이들까지 고된 노동에 내몰렸습니다. 찰스 디킨스의 소설 『올리버 트위스트』가 바로 이 시기를 다루고 있지요.

모리스는 효율성이라는 명목 아래 인간을 착취하는 이러한 흐름에 강하게 반발했습니다. 예술가이자 사회 사상가였던 그는, 이상적인 사회 형태를 고민했고, 이를 만들고 실천하려 했습니다. 사람들이 행복하게 일하는 환경을 만들려면, 기계화와 분업화의 흐름에서 벗어나야 한다고 여겼지요.

그리고 그 방법이 바로 중세 정신의 부활이었습니다. 장인들로 구성된 길드를 통해 노동과 생산이 이루어지는, 느슨하고 자유로우면서도 노동자가 스스로 직업정신을 가질 수 있는 사회를 되살리려 한 것이지요.

또한 예술가인 모리스의 눈에 기계 생산품의 디자인은 조악할 수밖에 없습니다. 꽤 완성도 높은 디자인을 자랑하던 수정궁조차 혐오한 그였기에, 그저 기계로 마구 찍어낸 제품이 눈에 찰 리 없었죠. 1861년, 그는 직접 회사를 차려 자신이 생각하는 좋은 디자인의 제품을 세상에 내놓기 시작합니다. 이듬해엔 만국박람회에도 출품했고, 회사 규모도 점점 키웠죠. 미술공예운동의 출발점이었습니다.

이러한 활동은 공예를 대중화하고, 직인을 예술가의 반열에 올리는 데 크게 이바지합니다. 하지만 수공예품이란 당연히

시간과 품이 많이 들기에, 생산성이 떨어지고 가격은 올라갈 수밖에 없습니다. 모리스가 꿈꾼, 장인이 만든 제품을 대중이 널리 누리는 사회는 아무래도 이상에 가까웠지요.

예술은 일상이 되어야 한다

모리스의 이름에는 늘 시대착오적이란 평가가 꼬리표처럼 따라붙습니다. 하지만 우리가 잊지 말아야 할 점은 그가 예술을 삶에 녹여냈다는 것입니다.

그는 예술을 순수예술인 대예술과 장식예술인 소예술로 나누었습니다. 소예술에는 집, 도장, 목공, 유리공예, 직물, 카펫, 가구, 옷, 주방용품 등을 포함했죠. 일상에서 쓰이는 모든 용품을 예술 작품에 포함시킨 것입니다.

한 가지 역설적인 것은, 그가 꿈꾼 예술의 일상화가 지금에 이르러서야 실현된 듯 보인다는 점입니다. 고도의 숙련된 기술이 없어도, 도구를 통해 약간의 보조만 받으면 개인도 얼마든지 직접 가구를 만들거나 직물을 만들 수 있으니까요. 그 과정에서 창작의 기쁨도 만끽할 수 있게 됐습니다. 모리스와 미술공예운동의 지지자들은 산업혁명이 가져온 기계화와 인간 소외에 경악했으나, 결국 그 기계화와 산업화가 대중이 소예

술을 즐길 수 있는 바탕이 된 것이지요.

1889년, 중년의 모리스는 캘름스콧 출판사를 차립니다. 상업적 목적이 아니라, 오직 아름다운 책을 만들기 위해서였죠. 그는 모든 책을 직접 디자인하며 수십 종의 책을 출판합니다. 『초서 작품집』, 『트로이전』 등은 오늘날까지 가장 아름다운 책으로 손꼽힙니다.

단지 비판적 시각만으로 보기엔, 모리스가 남긴 영향력은 꽤 큽니다. 그가 디자인한 벽지와 카펫은 아르누보를 떠올리게 합니다. 실제로 아르누보는 물론, 독일의 바우하우스 또한 그에게 큰 영향을 받았습니다.

모리스는 『노동과 미학』에서 이렇게 말합니다. "예술은 일상의 일부가, 그 일상은 모두의 일상이 되어야 합니다. 예술은 우리가 가는 곳이면 어디에나 있을 것이고 예술이 없는 곳은 없을 것입니다. 조용한 시골에나 번잡한 도시에나, 모두 말입니다."

그는 예술과 삶이 하나 되는 세상을 꿈꿨습니다. 예술을 일상에 녹여냈죠. 그가 남긴 다양한 공예품, 벽지, 책 같은 제품을 보면 그 뜻을 알 수 있습니다. 그때까지 예술은 일상과 동떨어진 것, 귀족이나 부자나 누리는 것이고, 일상용품과 예술 작품은 완전히 별개로 여겨졌죠. 그런 단절을 모리스는 하나로 연결시켰습니다.

윌리엄 모리스, 〈뱀 머리 문양이 새겨진 직물〉, 1876.

윌리엄 모리스, 『초서 작품집』, 1896

예술이 삶의 영역으로 부쩍 다가왔다면, 반대로 삶 또한 예술의 영역에 다가설 수 있을 겁니다. 하지만 과연 삶의 어떤 부분이 어떻게 예술로 표현될 수 있을까요? 시시때때로 변하는 감정과 생각이, 불안하고 허무한 마음이, 평범하고 반복적인 현실이, 과연 예술이 될 수 있을까요? 지금부터는 그런 물음에 답을 주는 예술가들을 만나보려 합니다.

4부

어디까지 예술이 될 수 있을까?

강렬한 색채에 영혼을 담다

마크 로스코와 니체

여기 그림 한 장이 있습니다. 커다란 캔버스를 한가득 채운 것은, 그저 거듭해서 덧칠된 강렬한 붉은색 유화 물감뿐. 가만히 보고 있으면 괜히 심장이 두근두근 뛰는 것 같고, 왠지 모를 깊은 슬픔이 느껴지기도 합니다. 바로 마크 로스코의 유명한 작품, 일명 '레드'입니다.

흔히 회화라고 하면 묘사할 구체적 대상이 필요하다고 여기지만, 로스코의 그림은 조금 다릅니다. 감상자는 그림에서 어떤 강렬한 감정만을 느낄 수 있을 뿐이지요. 실제로 로스코는

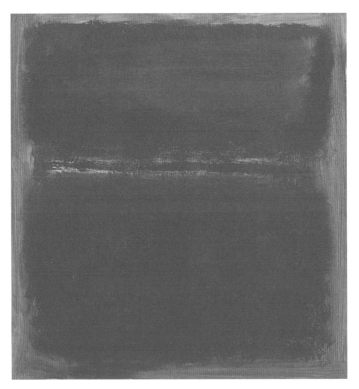

마크 로스코, 〈무제〉, 1970년, 워싱턴 국립 미술관 소장

자신의 예술철학을 다음과 같이 설명합니다.

"색의 관계나 형태, 그 밖의 다른 것에는 관심이 없다. 나는 단지 기본적인 감정들, 그러니까 비극, 황홀, 숙명 같은 걸 표현하는 데에만 관심이 있다. 내 그림 앞에서 눈물 흘리는 사람은 내가 그걸 그릴 때 느낀 것과 같은 종교적 경험을 한 것이다."

철학자가 비극에 심취한 이유는?

로스코의 그림을 이해하기 위해선, 먼저 철학자 한 사람의 이름을 살펴볼 필요가 있습니다. 바로 니체입니다. 사실 그의 영향을 받은 화가는 무척 많습니다. 19세기의 끝자락을 살았던 이 철학자는 20세기 예술가와 작가의 예술적 영감의 원천이 되었죠. "내가 누구인지 알아차리기는 어려우리라. 하지만 100년만 기다려보자"라고 스스로 호언장담했던 예언이 이루어지는 데는 100년도 필요하지 않았습니다.

니체는 철학자로 잘 알려졌지만, 원래 바젤대학교의 교수까지 지낸 문헌학자였습니다. 전공은 고대 그리스 시대의 비극이었죠. 고대 그리스에서는 신에게 제사를 지낼 때 양을 바쳤는데, 그 희생양을 위로하면서 디티람보스라는 노래를 불렀습니다. 이것이 점점 규모가 확대되어 춤과 음악까지 곁들여 마

침내 그리스 비극이 탄생했습니다.

대표적인 작품을 소개해볼까요? 바로 테베 왕의 아들로 태어나, 아버지를 죽이고 어머니와 결혼할 것이라는 입에 담긴 힘든 신탁을 받은 한 인물의 이야기입니다. 바로 오이디푸스죠. 끔찍한 신탁을 받은 그는 아기일 때 산속에 버려집니다. 하지만 불행 중 다행으로, 그는 이웃 나라의 왕자로 입양되어 잘 자라게 되죠. 성인이 된 그는 델포이 신전에서 또다시 자기 운명에 관한 이야기를 듣습니다. 그리고 그 운명을 피하고자 길을 떠나죠.

비극은 여기서 시작됩니다. 끔찍한 운명을 피하기 위해 떠난 길에서 시비가 붙어서 죽인 인물이 하필 자신을 버린 친아버지였던 거죠. 이후 그는 괴물 스핑크스의 수수께끼를 풀고 테베의 영웅이 되었고, 미망인이 된 왕비, 즉 자신의 친어머니와 결혼하게 됩니다. 끝내 신탁이 이루어진 셈이죠. 훗날 이 사실을 알게 된 왕비는 스스로 목숨을 끊고, 오이디푸스도 스스로 두 눈을 뽑은 채 왕국을 떠납니다.

소포클레스에 의해 정리된 이 오이디푸스 이야기는 비극의 모든 요소를 갖추었습니다. 고결한 주인공은 악의가 전혀 없음에도, 오직 운명에 의해 파멸하게 되죠. 당연히 사람들은 비극의 주인공에게 연민을 느끼고, 그에게 벌어지는 가혹한 운명이 언제든 자신에게도 일어날 수 있다는 점을 상기합니다.

자연스레 삶과 운명 앞에 겸손함과 경건함을 갖게 됩니다. 쪽빛 지중해가 보이는 멋진 원형극장에서 펼쳐지는 이 공연은 사람들을 매혹시키기에 충분했습니다.

"역사상 가장 명랑하고 행복하고 건강한 민족으로 여겨지던 그리스인은 왜 비극에 심취했는가?"

문헌학 동료들에게서 '문제작'으로 취급받던 『비극의 탄생』에서 니체는 이런 질문을 던집니다. 결국 그 답은 이성과 합리성만으로는 이해하지 못할 인간의 삶과 운명에 대한 고뇌가 비극에 깃들어 있다는 거죠. 니체는 이성과 논리만 강조하는 서양 문명을 비판합니다. 그리고 이성, 논리, 형식을 상징하는 신 아폴론과 감성, 도취, 무형식을 상징하는 신 디오니소스가 결합된, 감상자에게 숭고와 카타르시스를 경험하게 하는 그리스 비극이야말로 진정한 예술이라고 말합니다.

로스코는 이러한 니체의 예술철학에 크게 감명을 받았고, 그리스 비극과 같은 예술을 추구하겠다고 결심합니다.

예술은 보는 게 아니라 온몸으로 느끼는 것

로스코가 20대를 보내던 시기, 미국은 제1차 세계대전의 후유증을 겪고 있었습니다. 유례없는 전쟁으로 정신적으로는 크

게 피폐해졌지만, 동시에 물질적으로는 '광란의 1920년대', '황금시대'라 불리는 번영기였죠. 이러한 괴리 속에서 사람들은 공허함을 느꼈고, 이를 달래기 위해 재즈나 아르데코 같은 예술을 찾게 됩니다.

그러나 러시아 출신 이민자였던 로스코를 매혹한 건 고대 신화였습니다. 초창기에는 오이디푸스나 안티고네를 소재로 그림을 그렸고, 여행지에서 본 폼페이의 벽화, 피렌체의 라우렌시오 도서관, 산마르코 성당의 프라 안젤리코의 성화에서 예술적 영감을 받았지요.

하지만 단연코 그에게 가장 큰 영향을 끼친 이는 바로 철학자 니체. 그의 작품은 구체적 대상을 묘사한 것도 아니고, 그리스 비극이나 성경 이야기 같은 서사를 담아내지도 않습니다. 단지 두세 가지 색상들만이 캔버스를 지배하고 있을 뿐입니다. 이 색의 덩어리들은 인간의 다양한 감정을 나타내는 것이었습니다.

예술을 아름다움을 표현하려는 활동이라고 정의할 때, 가장 손쉬운 방법은 외부의 아름다운 대상을 묘사하는 겁니다. 하지만 시간이 흘러 아름다움의 정의도 점점 넓어지고, 그 표현 방식도 다양해졌습니다. 칸딘스키가 열어놓은 추상은 예술을 구체적 대상을 묘사하는 활동에서 작가의 '내적 필연성'을 발현하는 활동으로 확장시킵니다. 예술가의 정신을 그대로, 형식에

얽매이지 않고 자유롭게 표현하는 거죠. 이러한 경향 속에서, 로스코 역시 단순한 대상의 묘사만으로는 담아낼 수 없는 무언가를, 자신만의 독특한 색면의 조합으로 표현해냅니다.

겉으로 다 표현하지 못할 깊은 슬픔이나, 온몸이 타는 듯한 절망에 빠졌을 때, 로스코의 그림을 마주하면 말로 설명할 수 없는 큰 울림을 느낍니다. "그림은 경험에 관한 것이 아니라, 그 자체로 경험이다"라는 로스코의 말처럼, 쉽게 헤아리기 힘든 깊은 색과 면으로 가득 찬 캔버스가 우리를 내면의 깊은 감정과 마주할 수 있도록 이끌어주죠. 유독 그의 그림 앞에서는 눈물이 쏟아졌다거나, 이전까지 느껴보지 못한 뭉클한 감정을 느꼈다고 고백하는 이가 많습니다. 실제로 그의 예술은 종교적 체험 또는, 그리스 비극에 담긴 숭고와 카타르시스를 경험하게끔 만들어졌기 때문입니다.

물론 우리 삶의 경험이 모두 다른 것처럼, 로스코의 그림 앞에서 사람들이 떠올리는 감정 또한 서로 다를 수밖에 없습니다. 그러나 그의 그림 앞에서 놀라운 감정의 폭발을 느끼는 이들의 고백은, 그가 추구했던 추상 예술의 가능성을 증명한 셈이지요.

로스코는 잭슨 폴록과 함께 추상표현주의의 대표적인 화가, 성공한 화가로서 당대에 높은 명성을 누렸습니다. 이민자로서 바닥에서부터 시작한 삶이었으나, 자신의 작품을 화려한 뉴요

커들 모두가 주목하게 만들었지요. 이쯤 되면 말년을 유유자적 보낼 수도 있었을 테지만, 그는 높은 이상의 소유자이자 자신이 그린 거대한 색면의 늪처럼 극단적인 감정을 지닌 화가였습니다. 가늠할 수 없는 깊은 감정과 영혼을 자신만의 방식으로 표현한 이 위대한 화가는, 더 성취할 것이 없어 보이던 시점에 스스로 생을 마감하고 맙니다.

귀로 듣는 그림

음악 같은 예술을 꿈꾼 칸딘스키의 추상화

사람들이 현대 예술 작품 앞에서 흔히 하는 질문이 있습니다. 바로 "이게 뭘 그린 건가요?"라는 질문이죠. 작품명을 슬쩍 곁눈질해도 '즉흥'이나 '구성', '무제' 같은 제목들이 붙어 있어 도움을 주기는커녕 아예 미궁에 빠뜨리죠.

추상은 20세기 미술이 탄생시킨 분야입니다. 벌써 탄생한 지 100년이나 됐지만, 여전히 어렵고 난해하고 재미없는 예술이라는 3대 악평을 모두 갖춘 장르입니다. 그럼에도 오늘날까지 미술사의 한 분야로 당당히 자리 잡고 있지요.

어쩌면 이런 평가는 당연한 걸지도 모릅니다. 일반적인 예술 작품이 우리가 눈으로 볼 수 있는 사물을 재현한 것이라면, 추상화는 특정 사물이 아닌 점이나 선, 면, 색감 등을 표현한 작품이기 때문이죠. 따라서 추상화를 앞에 두고 뭘 그린 거냐고 묻는 것은 의미가 없습니다. 이들에게 할 수 있는 보다 정확한 질문은 "왜 추상화를 그린 건가요?"라는 질문이지요.

예술은 우리에게 무엇을 주는가?

피카소, 마티스와 함께 20세기 예술의 주춧돌을 놓았다는 평가를 받는 대표적인 추상화가 칸딘스키라면 위와 같은 질문에 이렇게 답할 것 같습니다.

1. 그림은 왜 음악처럼 하면 안 되지?

음악은 눈에 안 보이지. 하지만 가만히 귀를 열고 듣고 있으면 갖가지 심상이 떠올라. 이렇게 음악은 눈에 안 보이는 뭔가를 보게끔 하고 감동을 주는데, 왜 그림은 늘 똑같이 보여주려고만 하는 거지? 그림 역시 보이는 것 너머를 보도록 할 수 있지 않을까? 구체적 사물을 그리는 게 아니라, 색채나 형태 그 자체로서 승부해볼 수 있지 않을까? 마치 음악처럼 말이야.

2. 구체적인 형태는 오히려 자유로운 생각을 방해해.

지금까지 미술은 무언가 메시지를 담으려 하고 구체적 대상을 보여주려 노력했어. 난 그런 노력은 이제 그만해도 괜찮다고 생각해. 대상에 얽매이지 않은 화가의 자유로운 마음. 이걸 '내적 필연성'이라고 부를까? 화가의 마음속에 꿈틀대고 있는 걸 밖으로 표출해야만 해. 그리고 그걸 표현하는 방식이 꼭 구체적인 대상을 매개로할 필요는 없지.

3. 미래는 정신의 시대야. 예술에서도 정신이 중요해.

내 전공은 원래 법률과 경제학이지만, 서른을 앞두고 예술가의 길을 걷기로 마음먹었지. 그러던 어느 날, 습작을 마치고 집으로 돌아오는데, 말로 표현할 수 없을 만큼 아름다운 그림을 발견했어. 그런데, 맙소사. 그건 내 그림이었어. 옆으로 삐딱하게 기울어져 있어서 못 알아봤던 거야! 그 뒤로 구체적인 대상이나 형태가 오히려 진정한 아름다움을 방해한다는 걸 깨달았지. 예술에서 중요한건 대상이 아니라 정신이야.

그가 살았던 시기는 그야말로 놀라운 혁신의 시대였습니다. 산업혁명의 가속화는 사회를 뒤바꿔놓았고, 사상적·과학적 성취도 놀라웠습니다. 찰스 다윈은 인간이 만물의 영장이라는 서양 문명의 정신적 뿌리를 뒤흔드는 진화론을 발표했고, 니

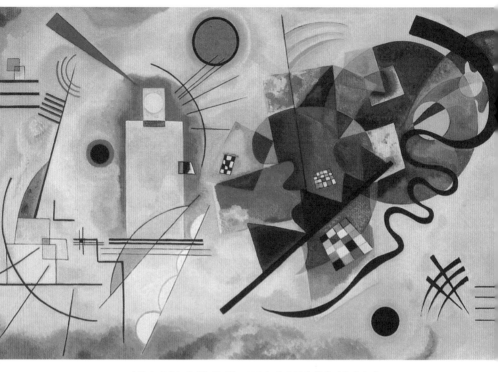

바실리 칸딘스키, 〈황, 적, 청〉, 1925년, 파리 국립 현대 미술관 소장

체는 "신은 죽었다!"라고 외치며 서양 사상을 완전히 뒤집었습니다. 프로이트는 우리가 모르는 진짜 속마음인 무의식의 존재를 주장했고, 알베르트 아인슈타인은 상대성이론을 발표했죠. 전 세계에 영향력을 떨치기 시작한 자본주의는 사회를 놀랄 만큼 빠른 속도로 발전시켰지만, 동시에 그에 따른 폐단도 많이 낳았습니다. 그중에서도 가장 큰 문제는 정신적 가치의 손상이었죠.

칸딘스키는 이를 예술을 통해 회복하고자 했습니다. 그는 신지학에 심취했었는데, 이는 우주와 자연, 인생의 근원이나 목적 같은 의문을 신에게 맡기는 것이 아니라 차원 높은 지적 직관을 통해 답을 얻고자 했던 종교적 학문이었습니다.

얼핏 듣기에도 신비주의적 경향이 강했지만, 그들의 가르침 중 가장 눈에 띄는 대목 하나는 사물의 보이는 것 너머, 이면에 있는 본질을 직관할 수 있는 사람을 예술가라고 보았다는 것이죠. 칸딘스키는 추상 예술을 통해 우리의 정신에 자유를 선사하고자 했습니다. 물론 오늘날 현대미술의 트렌드는 제프 쿤스나 무라카미 다카시가 이끄는, 대놓고 속물적이고 물질적인 '키치'의 시대가 되었지만요.

영혼을 고양하는 그림

"영혼이 여러 개의 선율을 가진 피아노라면, 색은 피아노의 건반이고 예술가는 인간의 영혼에 진동을 일으키는 손이다."

칸딘스키는 자신의 예술철학을 이렇게 말합니다. 피아노의 기본 원리는 연주자가 건반을 누르면 피아노 안쪽 '망치'라 부르는 부품이 길이가 다른 쇠줄을 때려, 건반에 따라 각기 다른 음을 내는 것입니다. 서로 다른 높낮이를 가진 음으로 조화를 이룬 음악을 만들어내는 것이 피아니스트라면, 다양한 색을 건반으로 삼아 감상자의 영혼에 진동을 일으키는 존재가 예술가입니다. 우리가 음악을 들을 땐 대상의 구체적 이미지를 떠올리며 듣지 않습니다. 그저 서로 다른 음이 어울리며 내는 조화에, 가만히 눈을 감고 우리 영혼을 맡길 뿐이죠. 칸딘스키가 꿈꿨던 회화란 바로 이런 음악 같은 회화였습니다.

칸딘스키가 설파한 직관이 누구나 쉽게 갖출 수 있는 능력이 아니란 건 분명합니다. 그는 추상화를 통해 많은 사람이 자기 영혼을 고양할 수 있으리라 여겼지만, 추상화를 아무리 들여다봐도 직관이 생기기는커녕 심난해지기만 하는 경우가 더 많습니다. 오히려 사람들은 칸딘스키의 추상화보다 그의 초창기 표현주의 작품에 훨씬 큰 감동을 받는 것이 슬픈 현실입니다.

다만 이런 추상화를 통해서 그가 추구한 효과를 얻는 이들도

있습니다. 오늘날 많은 디자이너가 추상 작품에서 아이디어를 얻었다며 고백하고 있고, 패션이나 인테리어 분야에서도 추상은 확고하게 자리를 잡은 지 오래입니다. 추상작품이 들어선 공간은 뭔가 다른 기운을 발산합니다.

추상의 의의는 이처럼 감상자가 대상에 대해 생각하게 만드는 게 아니라, 스스로 자유로운 사고를 하게끔 돕는 데 있습니다. 예술의 배경지식을 배워야 한다는 의무감에서 벗어나, 그저 점, 선, 면, 색을 자유롭게 감상하면서 영혼을 자극하는 울림을 편하게 느끼시기를 바랍니다.

당신이 본 현실은 진짜입니까?

나만의 관점을 길러라, 마그리트와 팝아트

 그의 그림은 첫눈에 시선을 사로잡습니다. 하늘에 떠 있는 바위 요새를 마주하거나, 웬 중절모를 쓴 아저씨들이 하늘에서 비처럼 내려오는 장면을 마주하면, 마치 이상한 나라에 도착한 앨리스가 된 기분이 들죠. 이미지가 직관적이어서 골똘히 생각하지 않아도 되고, 그저 눈앞에 펼쳐진 새로운 세상을 감상하면 됩니다. 그의 그림에서 추상화처럼 이해하기 어려운 사물은 하나도 없습니다. 비둘기, 꽃, 파이프, 사과, 우산 등 모두 친숙한 사물이죠.

그래서일까요. 현대미술을 그다지 좋아하지 않는다는 사람도 마그리트 그림은 재미있다며 애정을 고백하곤 합니다. 가장 유명한 작품인 〈이미지의 반역〉 역시 작품에 이런 문구가 있어 관람객에게 반전의 재미를 주죠. "이것은 파이프가 아니다."

이리 보고 저리 봐도 파이프인데 파이프가 아니라니, 그는 대체 왜 이런 그림을 그린 걸까요? 세상에 어려운 그림이 너무 많아서, 그냥 이해하기 쉽고 즐거운 그림을 그린 걸까요? 아니면 다른 뜻이 있었던 걸까요?

우리는 그림에 대해 궁금증이 생기면 문제지 뒤에 숨은 정답지를 확인하듯, 슬며시 제목을 곁눈질합니다. 대부분 제목이 작품 의도에 대한 가장 큰 단서가 되니까요. 예컨대 〈소크라테스의 죽음〉이라는 작품은 그림 속 주인공이 소크라테스이며, 이 그림은 그의 마지막을 그리고 있다는 걸 알 수 있죠. 그런데 마그리트의 그림은 제목을 보면 더 헷갈립니다. 하늘에서 비처럼 내려오는 중절모 신사들을 그린 그림의 제목은 〈골콩드(골콘다)〉. 대체 무슨 뜻인지 프랑스어 사전을 찾아봐도 뜻을 알 수 없는 이 단어는 인도에 있던 고대 도시의 이름입니다. 의아한 표정으로 마그리트를 쳐다보면, 마치 이렇게 대답할 것만 같습니다. "제목이 꼭 그림을 설명해야 하나요?"

파이프를 그렸지만 파이프는 아닙니다

마그리트는 누구나 쉽게 접근할 수 있는 화가로 꼽히지만, 사실 작품을 파고들다 보면 피카소나 마티스보다 더 철학적입니다. 구상화가 눈에 보이는 것을 그대로 이해하라고 말하고, 추상화는 눈에 보이는 것 너머를 이해하라고 말한다면, 마그리트는 눈에 보이는 것을 계속 의심하라고 말합니다. 그의 그림은 끊임없이 우리의 선입견에 딴죽을 걸고, 회화가 보여주는 대상을 의심하게 만들기 위해 속임수를 씁니다.

〈이미지의 반역〉을 다시 한번 살펴볼까요. "이것은 파이프가 아니다"라고 쓰인 그림에는 오직 단 하나의 사물, 파이프만 그려져 있습니다. 이 작품에 대해 마그리트는 이렇게 말할 것 같습니다. "당신이 보고 있는 '이것'은 파이프인가요, 아니면 무언가가 그려진 캔버스인가요? 설마 아직도 '이것은 파이프가 아니다'라고 쓰인 글자를 읽고 있는 건 아니겠죠? 그 글자는 위의 이미지와 별개로 그냥 놓여 있는 걸 수도 있답니다."

익숙한 현실의 사물을 자유분방하게 배치하는 상상력은 정말 경의를 표할 정도입니다. 분명 사람의 얼굴이 있어야 할 곳에 교묘하게 사과나 비둘기가 놓여 있고, 하늘에는 커다란 바위가 떠 있고 그 위에는 성이 솟아 있죠. 그가 그린 인어는 일반적인 생각과 반대로 하반신이 아니라 상반신이 물고기네요.

르네 마그리트, 〈이미지의 반역〉, 1929년, 로스앤젤레스 카운티 미술관 소장

새장에는 새 대신 커다란 알이 들어가 있고, 방 안에도 뜬금없이 커다란 사과가 꽉 차게 들어가 있습니다.

그의 작품에서 철학적 메시지를 읽든, 아니면 재미있게 감상하든, 마그리트 그림은 당대에도 인기를 누렸습니다. 특히 뒤이어 등장할 팝아트 작가들에게 영감을 선사했죠. 마치 성화를 통해 중세를 이해할 수 있는 것처럼, 팝아트라는 새로운 예술 트렌드는 마그리트의 그림을 매개로 하면 한층 이해가 쉽습니다.

중요한 건 나만의 관점을 기르는 것

가상현실이라는 단어는 더는 낯설지 않습니다. 우리는 영화관이나 가상현실 게임을 통해 언제든 쉽게 가상을 현실처럼 즐길 수 있죠. 아직까지는 기술적으로 조악한 면도 있지만, 몇 년 만 더 지나면 루브르 박물관이나 오르세 미술관에 직접 가지 않아도, 마치 그곳에 간 것처럼 작품을 관람할 수 있을 겁니다. 그러나 세상 모든 일에는 장점만 있지 않습니다. 누구나 쉽게 언제든지 예술 작품을 감상할 수 있다면, 원본을 마주했을 때와 똑같이 감동할 수 있을까요?

이 질문에 팝아트는 아마 이렇게 대답할 겁니다. "원본과 복

르네 마그리트, 〈회귀〉, 1940년, 벨기에 왕립 미술관 소장

제품의 구별이 굳이 필요한가요?" 하고 말이죠. 앤디 워홀이 메릴린 먼로의 이미지를 활용해 만든 스크린 판화는 모델의 얼굴이 끊임없이 반복적으로 배열되는 방식을 취합니다. 심지어 색과 이미지 개수만 다른 무수히 많은 '다른' 작품들이 있지요. 이런 식이면 원본을 가치 있고 중요하게 여길 이유도 사라집니다.

철학자 장 보드리야르는 시뮬라시옹 이론을 제기합니다. 현대 사회는 기술 발전에 따라 원본과 복제품의 경계가 모호해졌고, 그에 따라 결국 복제품, 모사된 이미지인 시뮬라크르가 원본을 대치하게 될 것이라고 주장했지요. 앤디 워홀의 작품에서 원본과 복제품의 구분이 크게 의미가 없는 것처럼 말입니다. 철학자 들뢰즈 또한 시뮬라크르 개념을 적극적으로 옹호하면서, 오히려 복제품에 원본을 뛰어넘는 역동성이 깃들어 있다고까지 말합니다.

마그리트와 팝아트는 대상과 형식을 중시한 이전까지의 예술과는 달리, 한없는 자유를 얻었습니다. 우리가 보는 현실마저 비틀어버리죠. 마치 이렇게 묻는 것 같습니다. "당신이 보는 현실은 진짜입니까?" 하고 말이죠. 그의 작품을 보면, 처음엔 기발한 아이디어에 놀랐다가, 나중에는 많은 생각할 거리를 안게 됩니다.

현실과 가상, 원본과 복제에 관한 복잡한 논의는 일단 차치

하고서라도, 복잡한 사회일수록 더욱 중요해지는 가치가 있습니다. 바로 자신만의 관점을 기르고, 스스로 판단하는 습관을 기르는 일이지요. 자신만의 기준을 내면에 단단하게 가지면서, 종종 세상의 기준에 '아뇨'라고 당당하게 말할 수 있는 반역의 시선, 그것이 바로 우리가 마그리트와 팝아트 작품에서 배울 수 있는, 오늘날 꼭 필요한 관점이 아닐까요.

건축도 예술이 된다고?

죽은 도시를 살린 건축가 프랭크 게리

각 도시마다 그곳을 대표하는 상징물이 있습니다. 스페인의 빌바오는 예술에 관심 있는 사람들에겐 도시의 이름과 딱 붙어 떠오르는 곳이 있죠. 바로 구겐하임 빌바오 미술관입니다.

20세기 초만 해도 빌바오는 철강 산업으로 무척 부유한 도시였습니다. 하지만 점차 산업이 쇠퇴하면서, 1980년대 중반이 되면 실업률이 무려 30퍼센트를 넘어서게 됩니다. 이에 시와 주정부, 시민단체는 도시 재생 프로젝트에 착수합니다. 쇠락한 산업도시에서 문화와 예술의 도시로 변모할 계획을 세운

것입니다. 수질을 개선하고, 자전거 전용도로도 갖추고, 무엇보다 도시를 대표할 상징물을 만들려고 애썼습니다. 바로 구겐하임 빌바오 미술관이 도시 재생 프로젝트의 핵심이었던 것이지요.

미술관 하나를 보러 100만 명이 온다고?

건축가로 프랭크 게리가 선택된 것은 그야말로 최고의 선택이었습니다. 인구 35만 명의 도시 빌바오는 그가 건축한 미술관이 개관한 이후 연간 100만 명이 다녀가는 관광도시로 변합니다. 건축비로 들어간 3000억 원을 완공 5년 만에 회수했다고 하니, 엄청난 대성공 사례입니다.

보통 미술관의 명성은 소장 작품 목록에 따라 결정됩니다. 하지만 이곳만큼은 프랭크 게리가 지은 미술관 건물 자체가, 그 안에 소장된 예술 작품을 모두 합친 것만큼 가치가 있다고 평가받죠. 소장품이 부실한 것도 아닙니다. 구겐하임이라는 명성 아래, 루이즈 부르주아의 거미, 제프 쿤스의 강아지, 리처드 세라의 미니멀 작품이 즐비하지만, 이 작품들도 건물을 빛내기 위한 것처럼 보일 정도입니다.

1989년 프리츠커 건축상을 받으며 상식을 파괴하는 창조적

구겐하임 빌바오 미술관 전경 ⓒIakov Filimonov

인 건축 디자인으로 명성을 쌓은 게리는 빌바오 시의 의뢰를
받은 뒤, 도시 곳곳을 다니며 미술관을 세울 최적의 장소부터
물색합니다. 그리고 제안을 받은 부지가 아닌, 강을 낀 새로운
부지를 택합니다. 탁월한 미적 감각이 느껴지는 장소 선정이
었지요.

　그가 선택한 파격적인 건물 외형은 마치 거대한 꽃송이가 피
어난 것처럼 보여 '메탈 플라워'라고도 불립니다. 부식에 강하
고 내구성이 뛰어나 비행기 소재로도 이용되는 티타늄을 이용
한 외관은 3만 3000개의 티타늄 판넬로 시시각각 변화되는 빛
을 담아냅니다.

자유분방한 곡선으로 이루어진 건물은, 직접 보면 그 획기적인 모습에 더 놀라게 됩니다. 실제로 사람들이 드나들고 안전과 편의까지 고려되어야 할 건물이 이런 모습을 가질 수 있을까 의문도 들지만, 게리는 그 불가능해 보이는 일을 해냅니다. 독창적인 디자인 덕분에 빌바오는 사람들이 한 번쯤 와보고 싶은 도시가 됐고, 이처럼 문화가 한 도시에 미치는 지대한 영향을 '빌바오 효과'라고 부릅니다.

상상력엔 경계가 없다

건축가로서 그리고 예술가로서, 프랭크 게리의 명성은 더욱 높아집니다. 곳곳에서 러브콜이 쏟아졌고, 마침내 2017년 또 하나의 미술관이 탄생합니다. 번잡한 파리 관광지를 살짝 벗어나 불로뉴 숲 속으로 들어가면 산뜻한 건물이 나타납니다. 바로 루이비통 미술관입니다. 빌바오의 미술관이 티타늄 소재가 강조되어 다소 무겁고 강한 느낌이라면, 루이비통 미술관은 유리 소재로 깃털처럼 가벼운 느낌을 줍니다.

미로 찾기를 하듯 건물 내부의 복도를 따라 걷다 보면, 천장에서 쏟아지는 햇살을 쬘 수 있는 공간이 등장합니다. 나무 의자에 앉아 따사로운 햇볕을 쬐는 그 청량감은 정말 말로 표현

루이비통 미술관 전경 ⓒmeunierd

할 수 없습니다. 숲 한가운데 지어서, 복잡한 중심지와는 완전히 다른 아늑함을 전해주죠. 여기서도 각종 전시회가 열리지만, 전시 자체보다 힐링 공간으로서 더욱 각광받고 있습니다.

게리가 건축한 건물들을 보면 정말 상상력엔 경계가 없다는 말을 새삼 깨닫게 됩니다. 상상할 수 있다면 불가능은 없다고 말하는 것 같죠. 건물이라면 무조건 크고 네모난 마천루만 떠올리는 부족한 상상력을 갖고 있다면, 불가능을 가능으로 바꾸는 그의 작품들을 만날 필요가 있습니다.

게리의 인터뷰를 보면 우리 모두가 인생을 살아가는 데 되새길 만한 중요한 깨우침을 줍니다.

"모든 것을 실험하세요. 나는 프로젝트에 착수할 때 어떤 예상도 하지 않습니다. 매일이 새로운 경험이죠. 새로운 프로젝트를 시작할 때마다 불안감에 시달리며, 항상 처음 하는 프로젝트 같습니다. 작업이 시작되어도 어디로 가는지 확신은 없어요. 만약 그걸 알았다면 시작도 하지 않았을 겁니다."

확신이 없고 두려워도, 그는 도전과 실험을 멈추지 않습니다. 사실 새로운 길이란 그런 것입니다. 누구도 가지 않았기에 두렵지만, 먼저 걸어간 사람이 있으면 뒤를 따르는 사람도 생겨서 길이 자연스레 만들어지죠. 자연에서 아이디어를 얻어 자신만의 독창적인 스타일로 탄생시킨 그의 건축물은, 우리에게도 늘 정해진 대로, 남들이 가는 길로만 갈 필요 없이 자신만의 길을 자신 있게 걸어가라고 격려해줍니다.

시간에 담긴 매력

오감으로 느끼는 태피스트리

바티칸 미술관을 찾은 이들은 대개 미켈란젤로의 〈천지창조〉나 라파엘로의 〈아테네 학당〉을 기대합니다. 하지만 미술관에 들어섰을 때, 가장 먼저 만나게 되는 작품은 따로 있습니다. 바로 웬만한 사람보다 훨씬 큰 라파엘로의 태피스트리 작품입니다.

사실 눈여겨보지 않고 지나친다 해도 그만이고, 다른 훌륭한 예술 작품 천지인 바티칸 미술관에선 관심도가 떨어질 수밖에 없는 작품입니다. 애초에 실용성을 목적으로 만들어진 공예품

라파엘로, 〈걷지 못하는 이를 치유하는 그리스도〉, 1515~1516년, 바티칸 미술관 소장

이니까요.

융단이 바닥도 아니고 벽에 걸려 있는 모습이 우리에겐 상당히 낯설지만, 태피스트리는 유럽인에게 필수품 중 하나였습니다. 유럽의 성들은 대개 적이 쳐들어오는 걸 감시하고 방어하기 쉬운 장소인 언덕 위에 있었는데, 그런 장소의 가장 큰 단점은 냉난방이었죠. 돌에서 뿜어져 나오는 서늘한 기운을 막기 위한 가장 손쉬운 방법이 바로 융단을 걸어놓는 것이었습니다.

귀부인의 유일한 소원은?

그렇게 실용적인 목적에서 탄생한 태피스트리는 이왕이면 좀 더 아름답게 꾸며볼까 하는 욕구를 자극했고, 멋진 예술 작품으로 발전합니다. 처음에는 보온 효과도 중요했으나, 장식적 기능이 강조되어 점차 화려해진 겁니다. 그림 하나만 걸어도 방 분위기가 확연히 달라지는데, 거대한 크기의, 잘 짜인 태피스트리면 웬만한 예술 작품 못지않은 자랑거리가 될 수 있지요.

예술사에선 그림이나 회화, 조각만 있는 게 아닙니다. 도자기나 중세 필사본 도서, 그리고 이런 태피스트리 또한 자리를

차지하고 있죠. 프란시스코 고야의 그림 가운데 상당수도 애초에 태피스트리 제작용으로 그려진 것일 정도였습니다.

이러한 태피스트리 중에서도 가장 매혹적인 것이 파리의 중세 미술관에 있는 여섯 점의 태피스트리 연작 시리즈인 〈여인과 일각수〉입니다. 여러분은 혹시 유니콘을 본 적이 있나요? 상상의 동물이니 당연히 없으실 테죠. 하지만 서양에서 이 동물은 실제 존재하는 동물만큼이나 빈번하게 등장합니다. 전설에 따르면, 오염된 물을 깨끗이 만드는 힘이 있고 엄청난 전투력까지 갖춘 이 동물은 오직 처녀 앞에서만 온순해져서, 성모 마리아와 아기 예수의 상징으로 쓰이기도 합니다.

아무튼 〈여인과 일각수〉 연작의 작가는 안타깝게도 알려지지 않았습니다. 1841년, 어느 고성에 처박혀 있던 걸 꺼내서 파리의 중세 박물관에 전시하게 됐고, 아마도 15~16세기 당시 직물이 발전했던 플랑드르 지역에서 만들어진 것이 아닐까 추측할 뿐입니다.

예술 작품을 보려면 미술관에 가는 게 당연한 것처럼 여겨지지만, 그 작품의 상당수는 원래 처음부터 미술관에 있던 게 아닙니다. 루벤스의 '마리 드 메디치의 생애 연작'은 마리가 거주하던 뤽상부르 궁전에 걸려 있었고, 수많은 귀족의 초상화 또한 집에 걸려 있었죠. 미술관에 걸려 누구나 볼 수 있는 작품이 되리라는 것은 예술가나 모델이나 전혀 생각하지 못했을

겁니다.

태피스트리 역시 오직 집 안 장식을 위해, 방문한 이들에게 자신의 부와 심미안을 과시하기 위해 제작되었을 것입니다. 주제 또한 주문자의 의도가 반영되었을 테죠. 왜 굳이 여인과 일각수인지 알 수는 없습니다. 하지만 정답이 없어서, 오히려 작품을 들여다볼 이유가 충만해집니다.

총 여섯 점으로 이루어진 이 연작은 작품마다 특징적인 사물이 등장합니다. 거울, 포터블 오르간, 새 모이, 화관 등이죠. 이 것들은 우리의 오감, 시각, 청각, 미각, 후각, 촉각을 상징한다고 합니다. 그렇다면 마지막 하나는 무엇일까? 다른 작품과 달리 천막 위에는 '나의 유일한 소망(Mon Seul Desir)'이라는 글이 쓰여 있습니다.

귀부인의 유일한 소망은 무엇일까요? 마지막 장면에서 그녀는 화려한 보석 상자에서 보석을 만지고 있습니다. 꺼내서 치장하려는 걸까요? 아니면 물질의 덧없음을 보여주려는 걸까요? 상상력이 풍부한 사람은 그것으로 멋진 연애 스토리도 만들 수 있을 것 같습니다. 주문자가 일각수 태피스트리 연작을 통해 어떤 속마음을 드러내고 싶었는지, 우리로서는 그저 다양하게 상상력을 발휘해볼 뿐입니다.

작가 미상, 〈여인과 일각수: 나의 유일한 소망〉, 파리 중세 박물관 소장

기성품은 담아내지 못할 깊이

시대 변화에 따라 주요 산업도 변하고, 유행도 바뀌기 마련입니다. 르네상스 시기 피렌체와 북유럽 나라들은 왕립 태피스트리 제작소를 둘 만큼 양모와 모직 사업에 신경을 쓰며 큰돈까지 벌었지만, 점차 사양 산업이 되었습니다. 산업혁명 이후에는 공장에서 대규모로 생산된 제품이 수공예품의 자리를 대신했고, 상대적으로 구식이고 생산성도 떨어지는 태피스트리도 점차 사라졌습니다.

태피스트리는 엄청난 크기의 융단을 일일이 손으로 짜야 했기에 상당한 시간과 정성이 필요합니다. 가로세로로 색실들을 끼워 맞춰, 멀리서 보면 마치 물감으로 그린 작품처럼 보여야 했죠. 형형색색 실을 고르고 작품을 만드는 과정에 엄청난 시간과 노동력이 투여됐을 겁니다. 누구나 쉽게 주문할 수 있는 품목이 아니었죠.

잠시 위에서 살펴본 태피스트리 작품을 다시 한번 살펴볼까요. 붉은 바탕을 가득 채운 아름다운 꽃과 식물들이 보일 겁니다. 어쩌면 중앙의 사람이나 유니콘보다 '천 송이의 꽃'이라 불리는 멋진 꽃과 식물을 짜는 데 들인 공이 더 컸을 것 같습니다. 가만히 그 꽃밭을 바라보고 있으면, 어느새 아름다운 숲속에 초대받은 기분이 듭니다. 그 솜씨에 절로 감탄하게 되죠.

그게 바로 한 땀 한 땀 정성이 가득한 공예품이 가진 매력입니다. 대량 생산되는 현대의 기성품은 쉽게 담아내지 못할 깊이입니다.

5부

예술이 가르쳐준 삶의 자세

끝이 있기에 사랑은 빛난다

슬프지만 황홀한 클림트의 황금빛 키스

　오스트리아의 수도 빈은 예술과 카페의 도시로 불립니다. 명성만큼이나 보고 듣고 맛보고 기억해야 할 이름이 많죠. 슈테판 대성당, 호프부르크 궁전, 부르크 극장, 빈 미술사 박물관에도 들러야 하고, 카페 센트럴에서 즐기는 비엔나커피 한 잔의 여유도 놓쳐선 안 됩니다.

　하지만 그 무엇보다도 도시에 도착하면서부터 떠나는 순간까지, 내내 강한 존재감을 풍기는 이 사람의 존재를 빼놓을 수 없습니다. 빈 국제공항에 도착하면, 수하물을 찾는 곳 뒤편으

로 한눈에 들어오는 커다란 황금빛 이미지를 만나게 되는데요. 바로 "세계에서 가장 유명한 키스"라는 카피에서 짐작할 수 있는 작품, 구스타프 클림트의 〈키스〉입니다.

그의 그림을 보면, 100년 전 작품이라는 게 믿기지 않을 정도로 현대적이고 화려한 감각에 넋을 놓게 됩니다. 찬란한 황금빛 드레스를 걸친 개성적인 표정의 여인은 마치 성화의 등장인물 같은 아우라를 풍기죠. 현란한 색채와 무늬가 펼치는 은근하면서도 세련된 관능의 세계가, 우리의 감각을 단번에 사로잡는 강렬한 시각적 자극을 선사합니다. 특히 〈키스〉는 도시의 얼굴이라 할 수 있는 공항에 내걸릴 만큼 대중적으로 잘 알려진 작품인 동시에, 빈을 방문한다면 반드시 봐야 할 작품이지요.

달콤한 황금빛 키스에 담긴 불안의 그림자

클림트가 살았던 시기, 빈은 유럽의 중심지로서 마지막 불꽃을 피우고 있었습니다. 오스트리아-헝가리 제국은 다민족 국가였던 만큼, 사회적으론 자유주의 경향이 강했습니다. 구스타프 말러, 지크문트 프로이트, 알프레트 폴가, 슈테판 츠바이크 등 다양한 사상가와 예술가가 이곳에서 자유롭게 활동했

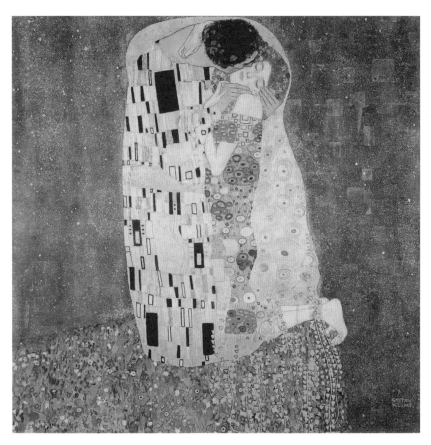

구스타프 클림트, 〈키스〉, 1907~1908년 무렵, 벨베데레 오스트리아 미술관 소장

구스타프 클림트, 〈베토벤 프리즈: 적대적 힘〉의 일부, 1902년,
벨베데레 오스트리아 미술관 소장

죠. 물론 그중에는 아돌프 히틀러 같은 인물도 있었지만요. 문화적으로는 프랑스에서 시작된 아르누보의 바람을 필두로 새로운 미술의 흐름이 등장할 참이었습니다. 겉보기에는 더없이 화려하고 활기찬 나날이었지요.

하지만 때로는 우울을 감추기 위해 남들 앞에서 더 즐거운 표정을 짓고 과한 수다를 떠는 것처럼, 19세기 말부터 20세기 초 유럽의 내면은 건강하지 못했습니다. 풍요의 그림자에는 계급과 민족을 둘러싼 갈등이 계속됐고, 사회적으로 불안이 커졌습니다. 특히 예술에서 세기말적 경향이 강하게 드러났죠. 과도하게 성에 집착하거나, 병적인 상태를 탐닉하고, 지나치게 자의식이 강조되거나, 조울증이 드러나는 상태, 데카당스의 유행이었습니다.

클림트의 작품은 언뜻 보기엔 이러한 흐름과 달리 밝고 화려하게만 보입니다. 하지만 찬찬히 그림을 살펴보면, 오히려 그 몽환적이고 화려한 분위기가 낯설고 불안하게 느껴집니다. 연인은 비현실적일 정도로 황홀한 금빛 배경 속에서 키스를 나누고 있지만, 그들이 딛고 있는 바닥은 마치 벼랑 끝처럼 보이며 불안감을 형성합니다. 사랑의 시작이 아니라 마지막 같은 모습이지요.

이러한 불안감은 그가 분리파 전시회를 위해 전시관 벽면에 그린 작품 〈베토벤 프리즈〉에도 노골적으로 드러납니다. '행

복의 열망', '적대적 힘', '행복에 대한 열망은 시에서 달성된다', '온 세계에 보내는 입맞춤'으로 구성된 이 작품은 본래 전시회 동안만 세워졌다 철거될 예정이었지만, 오늘날까지 계속 보존되어 있습니다. 이 작품에서 클림트는 행복을 열망하는 나약한 인류가 고통을 이겨내고 예술을 통해 구원을 받는 과정을 묘사했습니다. 특히 '적대적 힘'에는 연약한 우리에게 적대적 존재인 고르곤 세 자매, 질병, 죽음, 광기가 등장하지요.

얼핏 보기엔 마냥 화려하고 밝아 보이는 클림트의 그림에는 이처럼 상징주의와 표현주의, 아르누보와 데카당스 등 당대 모든 예술 경향이 녹아 있습니다. 그가 사랑했던 황금색과 갖가지 화려한 문양에도 슬픔과 우울감이 깃들어져 있는 게 느껴지지요.

그런데 클림트는 왜 이렇게 황금색에 집착했을까요? 금 세공사였던 부친의 영향도 있겠지만, 그 이유를 정확하게 알기 위해선 이탈리아 반도의 동쪽 끝에 있는 도시 라벤나를 방문할 필요가 있습니다. 지금은 작은 소도시에 불과하지만, 과거 이곳은 서로마제국의 마지막 수도이자 비잔틴제국의 중심도시였습니다. 단테 알리기에리의 묘도 있는데, 피렌체에서 쫓겨난 그는 이곳에서 머물면서 『신곡』을 마무리했지요.

클림트에게도 이곳은 꽤 특별한 도시였습니다. 1903년, 이곳을 방문한 그를 단번에 매혹했던 건 비잔틴미술의 트레이드

마크인 황금 모자이크. 일일이 돌을 깎고 다듬어 만드는 모자이크 기법은 클림트에게 커다란 영감을 주었고, 그는 이후 황금색을 적극적으로 활용하면서 '황금의 화가'로 명성을 떨칩니다.

그는 작품에 라벤나의 모자이크뿐 아니라 이집트 호루스의 눈 문양, 가톨릭 십자가, 멀리 중국과 일본에서 가져온 문양까지 다양한 무늬를 활용합니다. 어린 시절부터 배운 장식예술을 작품에 적극적으로 녹여낸 것이죠. 놀라운 건 이렇게 다양한 문양이 하나의 작품 속에서 따로 놀지 않고 조화를 이루고 있다는 점입니다. 화려한 문양은 현실의 고민을 잊게 만들어줘서, 최후의 키스를 하는 듯한 연인도, 죽음의 신을 눈앞에 둔 사람들도, 불안과 공허감을 잠시나마 외면할 수 있게끔 위로합니다.

평생 죽음을 두려워한 화가

모두가 그렇겠지만, 클림트는 죽음에 유독 더 민감했습니다. 동업자이자 후원자였던 동생 에른스트 클림트의 죽음이 큰 영향을 끼쳤지요. 고흐에게 테오가 그랬던 것처럼, 클림트에게 에른스트는 무척 애틋한 존재였습니다. 형제자매 중에서도 특

히 금 세공사였던 아버지의 재능을 물려받은 두 형제는 사이가 좋았고 공예학교에도 나란히 들어갔습니다. 졸업 이후에도 늘 함께여서, 사업적으로도 예술적으로도 밀접한 동반자였습니다. 그러던 어느 날, 동생은 20대 중반의 젊은 나이에 뇌출혈로 사망하게 됩니다. 클림트의 상심은 이루 말할 수 없었습니다. 게다가 어머니와 여동생도 우울증에 시달려서 클림트는 평생 죽음과 유전병에 대한 트라우마에 시달렸지요.

이러한 그의 태도는 〈죽음과 삶〉이라는 작품에도 나타납니다. 이 그림의 왼편에 있는 해골 사신의 모습은 서양 중세 말기부터 유행한 '죽음의 무도'라는 도상을 떠올리게 합니다. 대체로 해골의 형상을 하고 커다란 낫을 든 죽음의 신이 지위와 성별, 직업을 불문하고 사람들의 뒤를 따라다니는 모습으로 그려진 그 도상은, 페스트의 대유행으로 하루아침에 한 마을이 몰살되기도 했던 시대의 자화상이었습니다.

클림트는 자신만의 매혹적인 스타일로 이 작품을 제작합니다. 각각의 부분만 클로즈업해서 보면 화려함까지 느껴집니다. 해골이 입은 의상은 물론, 오른편에 위치한 사람들 역시 화려한 색감에 휩싸여 평온하고 안락한 표정을 짓고 있습니다. 그들 중 누구도 해골을 쳐다보고 있지 않습니다. 달콤한 잠에 빠진 것 같기도 하고, 애써 외면하려는 것처럼도 보입니다.

하지만 우리는 비극적이게도 그들 모두가 언젠가 맞이할 결

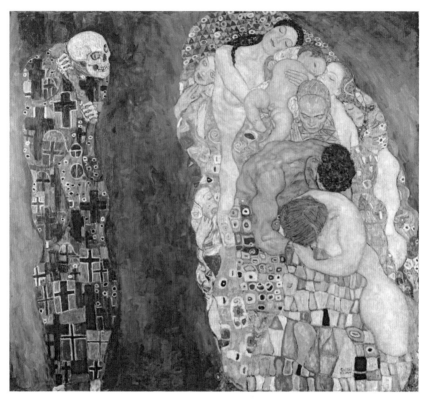

구스타프 클림트, 〈죽음과 삶〉, 1911년 무렵, 레오폴드 미술관 소장

말을 알고 있습니다. 성직자며, 근육질의 남자며, 아이를 안은 여자와 행복한 표정의 소녀까지, 누구도 죽음을 물리칠 수 없죠. 아름다운 색채로 채워진 삶을 살아가는 이들과 그 옆에서 늘 호시탐탐 기회를 노리는 죽음의 대비. 삶과 죽음, 아름다움과 슬픔을 이토록 매혹적으로 그려낸 작가가 또 있을까요.

그가 걱정했던 건 유전병이었지만, 결국 그를 덮친 건 전염병이었습니다. 페스트와 더불어 인류 역사상 최악의 전염병이라 할 수 있는 스페인독감의 대유행은 전 세계적으로 수천만 명의 목숨을 앗아갔습니다. 클림트는 물론 에곤 실레, 기욤 아폴리네르, 막스 베버 등이 희생되었지요.

그리고 그가 세상을 떠났던 1918년은 화려했던 그의 모국, 오스트리아-헝가리 제국이 역사의 막을 내리는 해이기도 했습니다. 제1차 세계대전의 패배로 합스부르크 가문이 지배력을 상실한 것이죠. 어쩌면 클림트의 〈키스〉는 10년 전에 이미 자신이 사랑했던 도시 빈의 운명을 예견한 것인지도 모릅니다. 쾌락과 번영의 정점에서의 마지막 입맞춤, 절정의 장식미를 보여준 것이지요.

죽음이 두려운 이유는 아마도 삶에 대한 사랑이 있기 때문일 것입니다. 우리가 신화에 나오는 신들처럼 영생을 누린다면, 아마도 삶은 덜 힘들었을지 모르죠. 하지만 끝이 있고 한계가 있기에 현재가 가치 있는 법이고, 사랑, 아름다움, 윤리 같은 가

치도 빛나는 법입니다. "인생은 짧고, 예술은 길다"라는 말이 있지만, 사실 우리 삶이 짧기에 예술이 긴 생명력을 가질 수 있는 것이지요.

여기서 우리는 클림트의 황금빛 키스가 주는 또 하나의 교훈을 얻을 수 있습니다. 즉, 죽음을 눈앞에 둔 순간이라도 우리에겐 뜨거운 사랑과 황홀한 키스가 여전히 의미 있고, 우리를 찬란하게 빛내 준다는 깨우침 말입니다.

고난과 우울을 황금으로 만드는 연금술

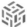

뒤러의 동판화에 담긴 삶의 의미

"연금술사들은 어떤 금속을 아주 오랜 세월 동안 가열하면 그 금속 특유의 물질적 특성은 전부 발산되어 버리고 그 자리에는 오직 만물의 정기만이 남게 될 것이라고 믿었다. 그들은 이 최종 물질이 모든 사물의 의사소통을 가능하게 해주는 언어이므로 이 물질을 통해 지상에 존재하는 모든 것들을 이해할 수 있으리라 믿었다. 이렇게 해서 발견한 물질을 위대한 업이라고 불렀다."

흔한 금속을 금으로 만들겠다니 지금 생각하면 허황된 소리

같지만, 평생을 틀어박혀 연금술(Alchemy)에 매진한 이들의 노력은 오늘날 화학(Chemistry)을 탄생시켰습니다. 의도했든 의도하지 않았든, 포기를 모르는 수많은 이들의 끊임없는 연구는 과학 지식을 계속해서 축적함으로써, 마침내 현대 화학의 바탕을 이루었죠. 또 다른 의미에서 '황금'을 만들어낸 것입니다.

연금술사는 서양 문화에선 꽤 익숙한 존재입니다. 요한 볼프강 폰 괴테의 『파우스트』는 연금술사인 파우스트 박사를 주인공으로 하고 있고, 맨 앞에서 소개한 파울로 코엘료의 『연금술사』 역시 꿈을 좇는 주인공을 연금술사에 비유하고 있죠. 마이센 도자기를 탄생시킨 것도 연금술사 뵈트거였고, 위대한 과학자 아이작 뉴턴조차도 마지막까지 연금술에 몰두했다고 합니다. 우리 역시 종종 예술가를 가리켜 '상상력의 연금술사'라고 부르기도 하지요.

16세기 북유럽의 르네상스를 이끈 위대한 인문학자이자 '북구의 다빈치'라 불린 예술가 알브레히트 뒤러, 그의 작품 중에도 이러한 연금술과 관련된 매력적인 동판화 작품이 있습니다. 작품 자체에 대한 상세한 기록이 없어서 추정할 뿐이지만 연금술이라는 키워드가 아니고서는 그림을 설명하기가 불가능한 작품입니다.

천재는 왜 우울할까?

그림 왼편에 있는 다면체의 돌은 소설『연금술사』에도 등장한 것으로 현자의 돌이라는 물건입니다. 물질을 다른 물질로 변환시키는 촉매제로, 금을 만드는 '결정적 한 방'이 바로 이 돌에 달렸다고 여겼지요. 서두에 인용한 것처럼 연금술사가 찾고자 했던 것은 만물의 정기, 다시 말해 인간 본성에 담긴 신성이었습니다. 연금술의 목표는 황금을 만드는 것이지만, 이는 단지 부를 위해서가 아니었죠. 금은 가장 완벽한 금속으로 여겨졌기에, 그보다 못한 금속을 완벽한 것으로 변환시키는 법을 알면, 인간의 영혼을 고양하는 법 역시 알게 되리라 생각했던 거죠. 따라서 현자의 돌을 찾는 연금술사는 순례자나 여행자에 비유되기도 했습니다.

무지개 또한 연금술사가 사랑하는 지혜의 상징 중 하나입니다. 오른쪽 상단의 마방진이며 손에 들린 컴퍼스며 발아래 흩어져 있는 톱, 망치, 못으로 정교하고 꼼꼼하게 채워진 화면이 동판화라니. 멍하니 작품을 감상하고 있다가 새삼 뒤러가 '금손'이란 사실을 깨닫게 되지요.

그런데 이 작품의 제목은 연금술이 아니라 '멜랑콜리아 1' 입니다. 왼쪽 상단에 날아가는 박쥐 날개에 재치 있게 새겨져 있네요. 제목 뒤에 숫자 1이 새겨져 있다는 건 후속작도 그리

알브레히트 뒤러, 〈멜랑콜리아 1〉, 1514년, 대영박물관 소장

려 했던 걸까요? 지금으로선 알 길이 없습니다. 진리를 상징하는 빛이 왼쪽 상단을 비추는데도, 천사와 아기 천사는 심드렁한 표정으로 별로 관심이 없습니다. 왼쪽 하단에는 늙고 마른 개가 잠들어 있지요.

뒤러는 이 그림을 통해 무엇을 표현하고 싶었을까요? 큐피드를 닮은 작은 천사는 '천재', '창의성'을 의미한다고 합니다. 그림 여기저기 흩어진 수많은 도구는 그가 연금술사이자 굉장히 지적인 존재라는 걸 의미하죠. 그런데 천재와 멜랑콜리가 무슨 상관일까요?

멜랑콜리는 낯선 단어가 아닙니다. 지금도 일상에서 흔히 쓰는 표현으로, 다소 우울하고 비관적인 상태를 가리키는 단어죠. '의학의 아버지'라 불리는 고대 그리스의 의학자 히포크라테스는 인간의 기질이 네 가지로 구분되며, 각각의 기질은 심장의 혈액, 담낭의 노란 담즙, 머리의 점액, 그리고 비장에서 흐르는 검은 담즙(멜랑 콜레)에 영향을 받는다고 보았습니다. 이 중에서 검은 담즙의 성격은 우울질과 연결되어, 퉁명스럽고 게으르며 활동적이지 않게 만든다고 생각했죠. 의학이 발전하면서 이러한 체액설은 폐기되었으나, 멜랑콜리라는 표현은 르네상스 시대를 거치며 오늘날까지 살아남았습니다.

흔히 우울한 기질을 가지고 있다는 말은 다소 부정적으로 들리지만, 도리어 창조성의 영역에서는 이러한 성향이 도움이

되기도 합니다. 실제로 위대한 업적을 이룬 이들 중에는 평소엔 성격이 다분히 우울한 경우가 꽤 있죠. 특히 글을 쓰는 작가나 예술가는 일반인보다 훨씬 더 감각이 예민하기에, 그들이 느끼는 우울감도 더 커집니다. 우울감은 그들을 고통으로 밀어 넣기도 하지만, 위대한 작품의 탄생 동력이 되기도 했습니다. 바로 고흐의 작품처럼 말이지요.

뒤러보다 조금 앞선 세대인 피렌체의 인문주의자 마르실리오 피치노는 이렇게 말하기도 했습니다. "우울 없이는 창조적 상상력도 기대할 수 없다. 모든 창조는 우울에서 나온다."

뒤러는 〈멜랑콜리아 1〉을 통해 창조자로서 자신의 고뇌를 표현하려 한 것일까요? 아니면 성공과 행복으로 가득한 삶의 이면에 있는 우울한 감정을 나타내려 했던 걸까요? 그런 의미에서 이 그림이 뒤러의 정신적 자화상이라는 것은 분명합니다. 말년까지 작품 활동을 했던 뒤러처럼, 이 천사 역시 자신의 우울함과 싸우며 또 다른 창조를 위해 애쓸 테지요.

그럼에도 우리가 살아가는 이유

뒤러가 살았던 시대는 종교 갈등과 전쟁, 페스트 등으로 불안과 우울감이 사회에 만연했습니다. 하지만 그 어떤 시대에

서도 생명은 자신의 활동성과 창조성을 완전히 잃어버리지는 않습니다.

"오늘날 문화가 이토록 천박해지고 황폐해지는 시대 속에서도, 우리는 기운차게 줄기와 가지를 내뻗을 수 있는 생명력을 지닌 뿌리 하나라도, 비옥하고 건강한 토양 한 줌이라도 찾으려고 헛되이 애쓴다. 그러나 곳곳에는 먼지와 모래뿐이니, 모든 것은 마비되고 탈진해서 죽어간다. 이런 상태에서 마음 한 자락 둘 데 없이 고독한 인간이 선택할 수 있는 최선의 자기 상징이 뒤러가 그린 〈기사, 죽음, 그리고 악마〉다. 무쇠처럼 굳센 눈빛과 철갑옷으로 무장한 이 기사는 자신의 끔찍한 동행자들도 전혀 아랑곳하지 않는다. 어떤 희망도 품지 않으면서 그저 자신의 말을 타고 자신을 따르는 개와 함께 험난한 길을 혼자서 고독하게 걸을 줄 안다."

뒤러의 작품은 수천만 명의 목숨을 앗아간 끔찍한 전염병인 페스트가 만연했던 당대 분위기를 나타내기도 하지만, 동시에 언제나 죽음과 동행하며 살아가는 삶 자체를 상징하기도 합니다. 우리는 모두가 언젠가 죽지만, 대부분 그 사실을 외면하며 살아갑니다. 니체는 우리가 의미 있게 살아가기 위해선 죽음을 외면하지 않고 직시하면서도, 동시에 명랑하게 살아갈 줄 알아야 한다고 생각했습니다. 마치 뒤러의 기사처럼 말이지요.

기사는 언제든 자신을 고꾸라뜨릴 수 있는 끔찍한 동행자인

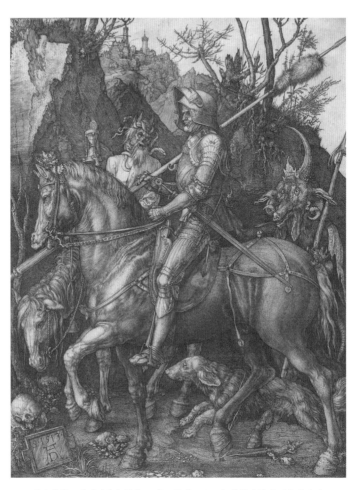

알브레히트 뒤러, 〈기사, 죽음 그리고 악마〉, 1513년, 워싱턴 국립 미술관 소장

죽음의 신을 보고도 전혀 위축되지 않습니다. 니체의 표현처럼 험난한 길을 혼자서 고독하게, 하지만 당당하게 걸어가죠. 이 모습은 앞에서 살펴본 연금술사의 모습과도 겹쳐 보입니다. 그리고 우리 자신의 모습과도요.

뒤러가 묘사한 기사나 연금술사처럼, 우리 인생 또한 그 여정에서 피할 수 없는 무수한 고난과 마주할 것입니다. 또 시시때때로 우울과도 싸워야겠지요. 하지만 그럼에도 포기하지 않고 굳건한 기사의 마음으로 매일 꿋꿋이 길을 걸어 나간다면, 끝끝내 '황금'을 찾아낸 연금술사처럼, 우리 역시 행복과 생의 의미를 찾을 수 있지 않을까요.

인생이 허무하게만 느껴진다면

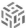

바토가 추천하는 인생을 즐기는 법

여러분은 언제 행복을 느끼나요? 그렇게 행복한 시간은 하루에 얼마나 되나요? 24시간 중에 몇 시간이나 행복하고 또 불행한지 일일이 재본 사람은 아마도 없을 겁니다. 하지만 적어도 행복을 느끼는 시간이 생각보다 짧다는 건 모두가 짐작하고 있죠. 우리는 살면서 만족스럽고 행복한 순간보다, 힘들거나 허무하다고 느낄 때가 더 많으니까요.

"인생은 걸어 다니는 그림자, 무대 위에서 뽐내고 안달하지만, 시간이 지나면 사라지고 마는 가련한 배우. 백치가 멋대로

지껄이는 이야기처럼 소리와 분노로 가득 차 있지만 아무런 의미도 없는 것.”

윌리엄 셰익스피어의 4대 비극 중 하나인 『맥베스』의 주인공인 맥베스는 인생의 허무함을 이렇게 토로했습니다. 그는 마녀로부터 자신이 왕이 되리라는 예언을 듣고 자신이 섬기던 던컨 왕을 살해하고 왕위를 찬탈한 인물이죠. 엄청난 부와 권력을 누리지만, 행복해지기는커녕 죄책감과 불안감에서 벗어나지 못합니다.

축복인 줄 알았던 운명이 지독한 불행이 된 아이러니. 그의 독백처럼, 우리 삶도 무대 위에 선 광대의 모습과 꽤 닮았습니다. 얼핏 마음대로 모든 걸 할 수 있을 것 같다가도, 운명의 힘 앞에 설 때면 한없이 작아지곤 합니다.

연극에서 인생을 배운 화가

로코코 양식의 대가로 불리는 화가, 장 앙투안 바토가 극단의 배우들을 그림의 주 소재로 삼은 것도 같은 마음이었을지도 모릅니다. 애잔한 표정으로 노래하는 배우, 그리고 그 뒤로 뒷모습만 어렴풋하게 보이는 여인의 조각상. 〈메제탱〉에서 노래하는 이는 그가 살았던 18세기에 실제로 있었던 유랑극단 코

장 앙투안 바토, 〈메제탱〉, 1717~1719년, 메트로폴리탄 미술관 소장

장 앙투안 바토, 〈공원의 연회〉, 1719년, 월리스 컬렉션 소장

메디아 델라르테의 배우였습니다. 그림을 이해하는 데는 특별한 설명이 필요 없습니다. 노래하는 그의 표정은 물론, 그의 뒤로 마치 눈길조차 주지 않겠다는 듯 돌아선 차가운 조각상에서 애잔한 실연의 감정이 그림을 감상하는 이에게 고스란히 전해지니까요. 그림에서 풍기는 왠지 쓸쓸하고 서글픈 분위기가 자꾸 시선을 끕니다.

바토는 가장 프랑스다운 스타일을 완성시켰다는 평가를 받는 화가입니다. '페트 갈랑트(우아한 연회)'라는 장르를 탄생시키며, 18세기 프랑스 로코코 시대의 화려한 막을 열었죠. 주로 전원이나 공원을 배경으로 우아한 복장을 하고 즐겁게 지내는 청춘남녀를 묘사한 장르인데, 주인공은 당연히 귀족들입

니다.

로코코니, 우아한 연회니 하는 거창한 말만 들어서는 그림에 행복과 쾌락만 가득할 것 같지만, 그림을 찬찬히 들여다보면 묘한 감정이 하나둘 드러납니다. 화려한 옷을 입고 정원과 숲, 들판을 누비는 모습에서는 자유에 대한 강한 동경이 느껴집니다. 실제로 당시 귀족들은 겉으로는 화려한 삶을 살아가고 있었지만, 마음 한편에선 전원의 농부나 양치기와 같은 자유로운 행복을 갈망했고, 바토는 그런 마음을 세심하게 짚어낸 거죠. 마치 완벽하게 만족스러운 삶이란 없다는 듯, 바토의 그림 속 등장인물들은 모두 자신이 갖지 못한 것에 대한 동경을 간직하고 있습니다.

인생이란 무대를 즐기는 법

로코코 시대를 대표하는 화가였지만, 바토는 자신의 그림에서 은은하게 풍기는 쓸쓸한 분위기처럼 평생 이방인으로 살았습니다. 플랑드르 출신이었던 그는, 스물여덟이라는 나이에 왕립 아카데미 회원으로 인정받으며 성공적인 파리 생활을 했지만, 결혼하지도 않았고, 친구나 후원자의 집을 전전하며 살았지요. 그야말로 이 세상에 잠깐 머물면서, 아름다운 그림을

남겨놓고 떠났습니다.

무대에 오르기 전 배우의 모습을 그린 〈피에로 질〉은 그런 바토의 자화상 같습니다. 배우인 그는 관객에게 행복을 주기 위해 무대에 오르지만, 정작 무대 밖에서의 표정은 어딘가 슬퍼 보입니다. 마치 무대 위에서 누리는 행복과 찬사가 덧없는 그림자 같다는 듯 말이지요.

우리는 행복이 언제나 계속되기를 바랍니다. 하지만 완벽한 행복을 보장하는 장소를 뜻하는 말인 '유토피아'의 원뜻은 '어디에도 없는 곳'입니다. 필멸의 운명을 지닌 우리로서는, 그 누구도 온전하면서 영원한 행복을 누릴 수 없죠. 18세기 귀족들처럼 화려한 삶을 살았던 이들도, 마음 한편에서는 전원의 양치기처럼 자유롭기를 갈망했습니다.

바로 이 지점에서 우리는 바토가 귀족과 유랑극단의 배우를 즐겨 그린 이유를 짐작해볼 수 있습니다. 서로 전혀 다른 삶을 사는 것처럼 보이지만, 모두 마음속 어딘가에 허무함과 쓸쓸함을 안고 있다는 점, 아무리 행복한 삶을 사는 이도 언젠간 자기 의사와 상관없이 그 무대 위를 내려와야 한다는 점에서 공통점이 있기 때문이죠.

살면서 허무함과 쓸쓸함을 느끼지 않는 사람은 없습니다. 다만 그걸 외면하지도 두려워하지도 말고, 눈앞의 작은 행복들을 찾는 게 중요합니다. 끝이 있다는 걸 알면서도 소풍은 즐겁

장 앙투안 바토, 〈피에로 질〉, 1718~1720년, 루브르 박물관 소장

습니다. 우리의 삶도, 사랑도 마찬가지입니다. 운명을 두려워하지 않는 용기를 지닐 때, 비로소 행복은 우리 곁에 슬며시 찾아올 것입니다.

현실을 직시할 때 생기는 희망

드가, 무대 뒤를 바라보다

　아름다운 빛과 색의 조화와 한없이 행복한 풍경은 인상주의의 대표적 특징입니다. 이들이 즐겨 썼던 외광 효과는 이들의 활동 무대가 아틀리에가 아니라는 걸 말해줍니다. 야외에 자리를 잡아 특정 시간대의 독특한 빛과 색감을 포착해낸 것이니까요. 하루 중에도 정오의 풍경과 해 질 무렵의 풍경이 다르고, 더없이 화창한 날과 구름 낀 날의 풍경이 다른 것처럼, 우리 시야에 들어오는 빛에 따라 똑같은 풍경도 완전히 달라집니다.

그런데 이렇게 다른 인상주의 친구들이 야외로 나가 빛과 색을 붙잡으려 노력할 때, 드가는 반대로 실내로 들어왔습니다. 대신 밤의 카페와 발레 무대 같은 장소로 관심을 돌렸죠. 그는 왜 이런 선택을 했을까요?

드가가 사실은 사진작가였다고?

드가의 그림은 마네나 모네, 르누아르 같은 다른 인상주의 작가의 작품에 비해, 상대적으로 선이 강조되고 사실적인 묘사가 특징입니다. 사진을 열성적으로 연구해 파격적인 구도를 활용할 줄도 알았는데, 여성 모델의 다양한 포즈나 무용수의 춤추는 모습이 담긴 사진 작품이 남아 있습니다. 그의 작품의 특징인 세밀하면서 동적인 동작 묘사는 바로 이런 작업을 통해 가능했지요.

그런데 그는 왜 수많은 인물과 풍경 중에서 세탁부나 무용수 같은 하층민 여성에게 관심을 보였던 걸까요? 지금보다 빈부격차도 심하고 성차별도 극심했던 19세기 말, 여성이 자신이 원하는 직업을 택해서 능력을 펼쳐 보인다는 건 거의 불가능했습니다. 그들이 할 수 있는 일은 열악한 환경의 생계형 직업이 대부분이었죠. 당시에는 모자 산업이 성행했는데, 이에

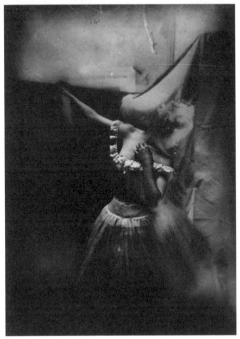

에드가르 드가, 〈발레단의 무용수〉 사진 연작 중, 1896년

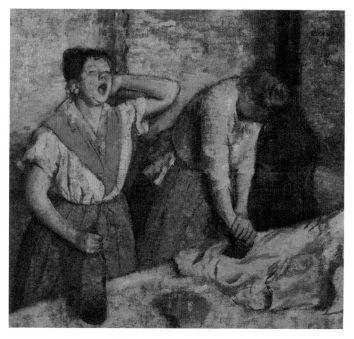

에드가르 드가, 〈다림질하는 여인들〉, 1884년, 오르세 미술관

따라 모자 가게를 직접 운영하거나 모자를 만들어 가게에 파는 이가 많았습니다. 그러나 화려한 모자를 손질하는 더없이 빼어난 솜씨를 가진 그들의 손에 떨어지는 것은 지극히 박봉. 그나마도 솜씨가 없거나 더 열악한 처지에 놓인 이들은 세탁부를 하거나 매춘으로 생계를 꾸려나가야 했습니다. 더없이 화려한 도시 파리의 어두운 그림자였습니다.

드가가 주목한 건 바로 이들이었습니다. 물론 친구인 르누아르처럼 여성을 무조건 아름다운 모습으로 미화하지도, 당대 유명한 풍자화가 오노레 도미에처럼 비참한 모습을 지나치게 강조하지도 않았습니다. 그들의 삶을 자신이 보는 그대로, 있는 그대로 담아내려 애썼다는 점에 드가의 매력이 있습니다.

아무도 관심 없었던 무대 뒤의 시간

드가는 특히 무용수의 그림을 자주 그렸습니다. 그런데 당시 발레 공연장 뒤편은 노골적으로 매춘이 이루어지는 장소이기도 했죠. 드가의 작품에도 이를 암시하는 그림이 많습니다. 하지만 결정적으로 그의 작품 속 무용수는 이와 같은 추잡한 욕망의 시선으로 그려지지 않았습니다. 관음증의 대상이 아니라, 주체적이고 역동적입니다.

무대 뒤편의 대기 시간도, 그들에겐 쉬는 시간이 아니라 무대로 나아갈 준비를 하는 시간입니다. 드가는 그저 그들의 모습을 무대 앞으로, 옆으로, 뒤로, 부지런히 자리를 옮겨가며 자신만의 예리한 감각으로 포착해냅니다. 긴장과 지루함이 교차하는 무대 뒤 대기 시간, 아픈 발을 주무르고 서로의 상처받은 마음을 다독이는 슬픔과 위로의 시간.

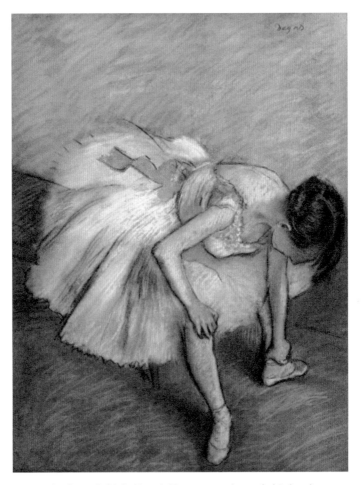

에드가르 드가, 〈앉아 있는 무용수〉, 1881~1883년, 오르세 미술관 소장

오직 아름다움만 허락된 무대 위에서, 온몸의 무게를 오직 작은 발끝으로만 지탱하며 멋진 공연을 펼치는 무용수의 시간은, 부단한 노력이 들어간 무대 밖 시간이 만들어낸 결과물입니다. 그래서인지 드가가 담아낸 그들의 춤추는 모습은 더없이 아름다우면서도, 왠지 모를 눈물이 핑 돌게끔 합니다. 지극히 현실적이기에 괴롭지만, 다른 한편으로 현실주의자만이 건넬 수 있는 희망과 위로가 담겨 있습니다. 그들의 몸짓 하나하나가 더없이 고결하고 아름답게 느껴지지요.

　그래서 비록 그 삶이 고될지라도, 조금은 더 빛나고 행복할 수 있기를 간절히 응원하게 됩니다. 왜냐하면 드가가 바라본 무대 뒤 그들의 모습은, 만만찮은 현실에 맞서 하루하루 열심히 살아가는 우리의 모습이기도 하니까요.

평범한 일상을 사랑하는 법

흔한 물건도 특별해지는 샤르댕의 캔버스

언제 행복하세요? 보통 이런 질문을 들으면 우리는 뭔가 대단한 것을 떠올리려고 애씁니다. 하지만 사실 일상에서 행복을 느낄 때는 대개 거창하거나 새로운 순간이 아닙니다. 소소하고 익숙한 순간들이죠. 친구나 연인과 나누는 시시콜콜한 이야기라든지, 일요일 아침 좋아하는 잔에 따라 마시는 커피 한 잔의 여유 같은 것 말입니다.

그래서일까요? 가장 좋아하는 작가가 누구냐고 묻는 질문에 저는 늘 장 시메옹 샤르댕의 이름을 빼놓지 않습니다. 그런데

그의 이름을 꺼내면 대부분 의아한 표정을 짓습니다. 샤르댕이 누구냐는 반응을 보이거나, 고흐, 클림트, 페르메이르 등 쟁쟁한 화가들을 제치고 왜 지극히 평범해서 눈에 잘 띄지도 않고 재미도 없는 정물화 작가를 좋아하냐는 반응이죠. 그러나 저는 바로 그런 점 때문에 샤르댕의 정물화에 끌립니다. 그가 담아낸 일상의 풍경에 자꾸만 눈길이 가고 애정이 갑니다.

평범함 속에 깃든 행복

샤르댕은 〈가오리〉라는 작품을 통해 "동물과 과일을 그리는 데 재능 있는 작가"라는 평을 받으며, 왕립 회화 조각 아카데미에 들어갔습니다. 동시대의 화가 프랑수아 부셰가 화려한 로코코 예술의 정점에 오른 것과 달리, 그는 보통 사람들의 평범한 일상에 주목했습니다.

앞서 네덜란드 정물화를 다룰 때 언급했듯이, 사실 이 장르는 사람들의 이목을 끌기가 쉽지 않습니다. 더구나 샤르댕의 작품은 다른 정물화가처럼 값비싸고 화려한 물건을 그리지도 않았죠. 기껏해야 올리브 병, 손때 가득한 낡은 그릇, 일상적으로 먹는 과일이 등장할 뿐입니다. 설령 깨지고 잃어버린다 한들 그다지 아깝지도 않은 물건들. 하지만 샤르댕이 미술사에

장 바티스트 시메옹 샤르댕, 〈가오리〉, 1728년, 루브르 박물관 소장

이름을 남길 수 있었던 이유는 바로 이처럼 평범한 정물을 있는 그대로 캔버스에 담아낸 솜씨 덕분입니다.

말린 생선을 노리는 고양이의 '용맹한' 모습을 보면 누구나 슬며시 미소를 짓게 됩니다. 마치 그 생선들이 전부 자기 것이라는 양 한껏 털을 곤추세우고 주변을 경계하는 모습이 잘 묘사되어 있죠. 먹음직스럽게 쌓여 있는 과일을 바라보는 강아

지를 그린 그림은 또 어떤가요? 혹자는 이런 그림은 평범해서 눈에 잘 안 뛴다고 말하지만, 어디 삶이라는 게 특별한 일만 가득하던가요? 평범한 일상의 소소한 행복을 놓치지 않고 감각적으로 느낄 줄 아는 것이, 바로 인생을 충만한 행복으로 채우는 비결입니다.

앨범을 펼쳐 보듯 보게 되는 그림들

샤르댕의 그림을 보면 떠오르는 문학작품이 하나 있습니다. 바로 마르셀 프루스트의 『잃어버린 시간을 찾아서』입니다. 실제로 프루스트는 샤르댕의 작품을 보며 이렇게 격찬했습니다. "그가 그린 배는 아름다운 여인처럼 생생하고, 매우 흔한 질그릇도 보석만큼 아름답다."

프루스트가 이렇게 표현한 이유는 뭘까요? 샤르댕의 작품은 여러 겹 채색하는 방식으로 특유의 질감을 표현했는데, 이렇게 시간과 정성을 들인 사물에는 무언가 소중한 것을 떠올리게 하는 마력이 생깁니다. 홍차에 담근 작은 마들렌 과자 하나로 어린 시절의 추억이 되살아나는 것처럼 말이지요.

우리는 흔히 흘러가 버린 시간을 상실과 연결 짓지만, 사실 삶에 의미와 행복을 만들어주는 것 역시 지나간 시간입니다.

오랜 친구나 연인, 손때 묻은 접시처럼 말이지요. 프루스트에게 영향을 주었던 철학자 앙리 베르그송 역시 이렇게 말합니다. "지나간 시간, 잃어버린 시간은 우리를 가난하게 만들지 않는다. 오히려 지나가 버림으로써 비로소 우리의 생활에 내용을 부여한다."

지극히 사소한 것일지라도 매일의 시간이 쌓이면 빛나는 것이 됩니다. 남들 눈에는 낡고 보잘것없는 접시일지라도 정성스러운 손길로 닦아 찬장에 올려놓았다가 다시 꺼내 쓰면서 시간을 쌓으면 더없이 소중한 물건이 되는 것처럼 말이지요.

우리의 평범한 하루하루도 마찬가지입니다. 남들 눈에 띄지 않더라도, 나에겐 더없이 소중하고 행복할 수 있습니다. 주목받지 못한 평범한 시간이나 물건도, 그것을 오랫동안 소중히 여기면 가치 있는 보물이 된다고, 샤르댕의 그림은 말하고 있습니다.

장 바티스트 시메옹 샤르댕, 〈배, 호두, 그리고 와인 잔〉, 1768년, 루브르 박물관 소장

지금, 어떤 삶을 선택하겠습니까?

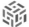

고갱의 마지막 질문

"인생은 한 번뿐이야. 이 삶보다 더 소중한 게 어디 있어. 매일이 마지막인데."

영화 〈비포 선셋〉의 대사처럼 인생은 누구에게나 한 번만 주어진다는 걸, 우리는 이미 잘 알고 있습니다. 하지만 바로 그런 점 때문에, 꿈과 현실의 갈림길 앞에 섰을 때 큰 고민에 휩싸이게 되죠. 어떤 사람은 한 번뿐인 인생이기에 기꺼이 용기를 내지만, 반대로 한 번뿐이기에 현실적인 선택을 할 때도 있습니다. 미래를 알고 있지 않는 한, 누구도 어느 쪽이 정답이라고

확신할 수 없지요.

여기 한 남자도 그런 갈림길에서 고민하고 있습니다. 아내와 함께 무려 다섯 명의 아이를 기르는 30대 중반의 가장이죠. 대도시 파리에서 태어나 증권거래소에서 일하는 이 남자는 사실 오래전부터 품고 있던 꿈이 있었습니다. 바로 화가가 되는 것이었죠.

그러나 가정을 두고 미래가 불투명한 꿈을 좇는 건 쉽지 않은 일이었습니다. 아마 주변 대부분의 사람에게 물어봐도 답은 비슷했을 겁니다. 꿈이 밥 먹여 주냐고, 그 나이에 화가로 성공할 확률이 얼마나 되겠냐고 말이죠. 마침내 오랜 고민 끝에, 그는 결론을 내립니다. 현실 대신 꿈을 선택하기로 말입니다.

야생에 도취된 파리지앵

이 남자 폴 고갱이 멀쩡한 직업과 가정까지 팽개치고 전업화가가 된 건 그의 나이 서른다섯의 일입니다. 이전부터 살롱에 출품하거나 인상파 화가전에 참여하는 등 취미로서 작품 활동은 해왔지만, 이제 본격적으로 전업화가의 꿈을 좇기 시작한 거죠. 뼛속까지 파리지앵이었던 그는 갑자기 도시를 떠나 시골을 떠돌기 시작합니다. 고흐와 함께 남프랑스 아를에

폴 고갱, 〈해바라기를 그리는 고흐〉, 1888년, 반고흐 미술관 소장

서 함께 살면서, 지금까지도 많은 '썰'이 오가는 문제의 고흐 귀 절단 사건의 당사자가 되기도 하죠. 사건의 진실과 별개로 고갱이 그린 고흐의 모습을 보면, 둘이 왜 격렬하게 싸웠는지 고개가 끄덕여집니다. 고갱이 그린 고흐는 술에 취한 듯 흐리 멍덩한 표정을 짓고 있고, 그가 그린 해바라기도 힘없이 시들 어 있습니다.

둘은 그림 스타일부터 성격까지 완전히 상극이었습니다. 똑 같은 장면을 보고서도, 서로 완전히 다른 시선으로 그것을 표

현했죠. 아를 카페의 한 장면을 그린 그림만 봐도 둘의 차이가 또렷해집니다. 낭만적인 느낌의 고흐와 달리 고갱은 시니컬하고 어둡습니다. 실제로 고갱은 훗날 고흐와의 관계에 대해 이렇게 털어놓습니다. "고흐와 나는 일반적으로 거의 의견이 달랐다. 특히 그림에 관해서 그랬다. 고흐는 로맨틱했고 나는 원초적인 상태에 도달하려고 했다."

그는 색의 음영, 원근감 같은 전통적인 미술 기법을 배제하고 순수한 색채 사용에 주목했습니다. 좀 더 원초적이고 야생적인 것에 점점 더 관심을 가졌죠. 초기에 영향을 받았던 인상파와 달리, 외부 현상이 아닌 상상과 경험을 종합한 새로운 주제의식을 표현하려 했습니다. 그는 이를 '종합주의'라고 불렀습니다. 1889년 파리 만국박람회의 공식 미술전에 초대받지 못한 그는 인상파 친구들과 함께 전시장 건물 앞 볼피니 카페를 빌려 전시를 열었는데, 바로 '인상주의와 종합주의' 그룹전이었습니다.

인상주의와도 결별하기 시작한 그에게, 젊은 화가들은 조금씩 관심을 갖기 시작했지만, 대중의 관심을 끌지는 못했습니다. 친구인 에밀 베르나르에게 보낸 편지에서 고갱은 이렇게 고통을 토로합니다. "그토록 힘겹게 싸웠건만 조롱 말고는 얻은 게 없네. 여기서도 그들의 조롱이 내 귀에 들려. 절망스러워서 더는 그림을 그리고 싶지 않을 정도라네."

폴 고갱, 〈이아 오라나 마리아〉, 1891년, 메트로폴리탄 미술관 소장

파리에서의 생활에 점점 지쳐간 것과 반대로, 박람회를 통해 접한 남태평양 열대지방의 원시적인 삶은 그에게 강렬한 인상을 남겼습니다. 파리에서 태어나, 파리에서 살았던 '파리지앵'은 과감히 자신이 태어난 도시를 버리고 남태평양으로 떠납니다. 타히티 파페에테 섬을 거쳐 마타이에야에 정착한 그는, 마침내 자신이 꿈꾸던 이상적인 장소와 마주합니다. 문명에서 벗어난, 순수하고 아름다운 야생성이 살아 있는 곳.

물론 이러한 시선은 오늘날 오리엔탈리즘적이라는 비판을 피할 수 없습니다. 또한 가정까지 내팽개쳤던 그가, 그곳에선 불과 열세 살의 소녀와 동거하는 등 도덕적으로 비판을 받을 지점도 다분하지요.

우리는 어디서 왔으며, 무엇이며, 어디로 가는가

타히티에서의 생활은 행복했지만, 동시에 고통스러웠습니다. 유럽에서의 송금은 끊겼고, 자신을 높이 평가한 비평가 알베르 오리에와 미술품 중개인 테오 반 고흐도 죽었습니다. 물감을 살 돈조차 떨어졌습니다. 그는 이렇게 자조했습니다. "고통은 천재성을 고무하지만, 그것이 너무 극심할 땐 천재성이 바닥나고 말 것이다."

　1893년, 고갱은 타히티를 떠나 파리로 돌아옵니다. 개인전
을 열었지만 상업적으로 완전히 실패했습니다. 현실을 포기하
고 과감히 꿈을 좇았지만, 당시로서는 모두가 그의 인생이 실
패했다고 여겼습니다. 아내에게 다시 손을 벌려 약간의 돈을
얻은 그는 다시 타히티로 돌아갔습니다.

　가난과 고독, 술과 질병에 시달리던 그에게 1897년은 최악의

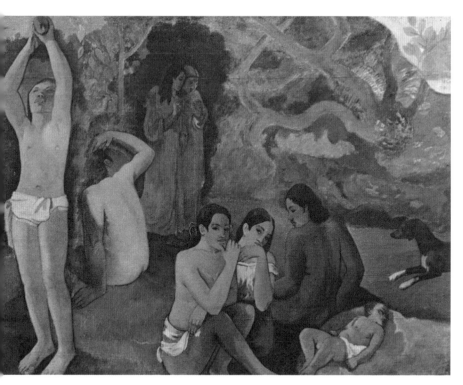

폴 고갱, 〈우리는 어디서 왔는가? 우리는 누구인가? 우리는 어디로 가고 있는가?〉, 1897년, 보스턴 미술관 소장

해였습니다. 건강은 점점 더 나빠졌고, 살고 있던 집조차 땅이 팔려 비워줘야 했습니다. 게다가 딸 알린이 폐렴으로 사망했다는 비보까지 듣게 되죠. 더없는 고통 앞에서 그는 유서처럼 한 작품에 매진합니다. 그는 친구인 다니엘 드 몽프레에게 이 그림을 이렇게 설명합니다. "이번 한 달 동안 유작으로 대작을 그려보기로 했네. 미친 듯이 그렸네. 사람들은 이 작품이 미완성

이라고 하겠지만, 이건 내가 그린 것 중에서 최고의 걸작이야."

〈우리는 어디서 왔는가? 우리는 누구인가? 우리는 어디로 가고 있는가?〉라는 다소 철학적인 제목의 이 작품은 가로 3.75 미터, 세로 1.39미터로 엄청나게 큰 크기를 자랑합니다. 언뜻 생경한 열대지방의 풍경을 그린 것 같지만, 작품에 담긴 속뜻을 알면 완전히 다르게 보입니다.

오른편의 아기와 왼쪽의 노인, 그리고 가운데 열매를 따고 있는 젊은이의 모습. 그림 왼쪽 위 귀퉁이에 불어로 적힌 제목이, 이 그림이 단순한 풍경화가 아니라는 걸 말해줍니다. 인간의 생로병사와 운명 같은 존재론적 질문을 던지는 작품이죠. 불우한 시간을 보내던 고갱은 이 그림을 그린 직후인 1897년 12월, 모아둔 비소를 입에 털어 넣고 자살을 기도하지만 실패로 끝납니다. 그의 삶에는 아직 고통스러운 페이지가 좀 더 남아 있었죠. 그는 마르키즈 제도의 히바오아 섬으로 옮겨갔다가 1903년 5월 심장마비로 생을 마감합니다.

아내와 아이들, 주식 중개인이라는 직업까지 갖춘 그의 삶의 전반기는 사실 그렇게 나쁘지 않았습니다. 지극히 평범했죠. 그 삶을 그대로 유지했더라면, 파리에서 가족과 함께 여유 있고 단란한 생활을 할 수 있었을 겁니다. 하지만 고흐가 아를의 강렬한 햇살에 도취됐던 것처럼, 고갱 또한 원시적 생명력에 깊게 매혹되었습니다. 현실에 안주하는 대신 꿈을 택했고, 결

국 그의 생애는 순탄하게 흘러가는 대신 더없는 환희와 고통으로 범벅되었지요.

비록 지금은 고갱이라는 이름이 위대한 예술가이자, 앙리 마티스, 피카소, 뭉크 등 내로라하는 후대 화가들에게 지대한 영향을 끼친 화가로 손꼽히지만, 그가 인정을 받은 것은 죽은 지 3년이 지난 회고전 이후의 일이었습니다. 그렇다면 그의 삶은 성공이라고 말할 수 있을까요? 아니면 실패인 걸까요?

고갱이 던지는 질문

문명을 버리고 야생의 힘에 도취된 비운의 화가. 이 흥미로운 이야기는 한 소설가의 눈길을 끌었습니다. 1914년, 소설가 윌리엄 서머싯 몸은 타히티를 방문해 고갱의 행적을 추적합니다. 그리고 5년 뒤인 1919년, 고갱이 타히티에서 죽음을 맞은 지 16년째가 되던 해에 소설 『달과 6펜스』가 출간됩니다. 거기서 고갱을 모델로 한 주인공 찰스 스트릭랜드는 이런 대화를 나눕니다.

"당신이 앞으로 아무리 애를 써도 결국 삼류화가로 그친다면, 그래도 모든 것을 포기할 만큼 보람이 있었다고 생각하시겠습니까?"

"정말 당신은 지독한 바보로군. ⋯ 나는 그리지 않고는 못 견디겠다고 하지 않았소. 이 마음은 나 자신도 어쩔 수 없는 거요."

고갱이 그랬던 것처럼, 우리는 살아가면서 무언가 머릿속을 가득 채워서, 그걸 하지 않고서는 도저히 다른 일엔 집중할 수 없는 간절한 소망이 생길 때가 있습니다. 하지만 그런 소망은 대개 위험이 따르기 마련이고, 기꺼이 감수하기엔 인생은 단 한 번뿐입니다. 아무리 간절히 소망하고 노력한다고 해서, 성공하리란 보장이 없지요. 고갱의 선택 역시 후대에는 불후의 명성을 남겼지만, 정작 자신의 생애는 고독과 고통의 연속이었습니다.

어쩌면 그의 생애는 우리에게 좋은 표본이 아닐지도 모릅니다. 도덕적이지도 책임감이 있지도 않았고, 생전에 성공한 인생을 산 것도 아니니 말이죠. 하지만 자신의 최고 걸작으로 꼽힌 작품의 제목처럼, 그는 자신의 전 생애를 통해 우리에게 중대한 질문을 던집니다. "지금 당신은 만족스러운 삶을 살고 있습니까? 혹시 너무나 간절해서, 그것 이외의 다른 모든 것은 포기해도 좋을 만큼 강하게 원하는 것은 없나요? 누구에게나 한 번뿐인 인생, 당신은 어떻게 살아가시겠습니까?" 하고 말이지요.

삶의 아름다움을 발견하는 예술의 힘

예술의 매력에 푹 빠져 산 지도 벌써 20년이 넘었습니다. 대학 시절, 전공인 전산학 대신 예술에 매혹됐고, 결국 미술관과 도서관에서 훨씬 많은 시간을 보냈습니다. 주변에선 왜 취업 잘되는 전공 공부를 놔두고, 쓸모없는 데 빠져 사냐며 충고하기도 했습니다. 하지만 그런 말에 전혀 신경 쓰지 않았죠. 예술은 제게 단지 흥밋거리나 교양 지식이 아니라, 인생에 정말 중요하고 쓸모 있는 가르침을 주었기 때문입니다.

가치 있는 것을 알아보는 심미안, 내 감정을 위로하고 욕망을 직시하는 법, 창조력과 통찰력까지. 예술과 친해질수록, 저는 거기서 삶에 필요한 많은 것들을 배웠습니다. 그리고 그 깨달음을 다른 사람과 나누고 싶어졌습니다. 결국 대학원에 진학해 예술 경영을 공부했고, 2005년부터는 본격적으로 글을 쓰고 대중 강의도 시작하게 됐습니다.

그런 활동을 통해 바란 건 하나였습니다. 더 많은 사람이 예술과 친해지고, 삶에 유용한 가치를 찾게끔 돕는 것이었죠. 그

래서 수업을 할 때에도 딱딱한 미술사나 기법을 설명하는 대신, 작품에 대한 감상을 나누고, 화가의 생애를 살펴보며, 자유롭게 소통하며 서로 생각과 안목을 넓히게끔 도왔습니다. 이런 노력을 아껴주신 분들 덕분에, 지금까지 많은 사랑을 받을 수 있었습니다. 그동안 제 글을 읽고 수업을 들으며 함께해주신 분들에게, 이 자리를 빌려 새삼 감사하다는 말씀을 전하고 싶습니다.

여전히 많은 사람이 예술을 어렵고 낯설게 느낍니다. 관심이 있어도, 어디서부터 시작해야 할지 깜깜하죠. 이 책이 그런 분들에게 좋은 길잡이가 되었으면 합니다. 꼭 처음부터 끝까지 읽을 필요 없이, 눈길이 가는 부분부터 먼저 골라 읽으셔도 됩니다. 다양한 그림 중에서 취향에 맞는 장을 펼쳐 읽으셔도 좋고요. 그렇게 이 책을 통해 예술과 조금 더 친해질 수 있었으면 좋겠습니다.

이 책에서 다루는 32가지 예술의 쓸모는, 결코 저 혼자만의 힘으로 찾은 게 아닙니다. 동서고금 수많은 예술가, 예술에 기꺼이 생을 바친 이들, 그리고 지난 십수 년간 저와 함께 예술의 매력과 쓸모를 고민해온 많은 분과 함께 찾아낸 것입니다. 어떤 분은 거기서 소소한 위로를 얻을 것이고, 오래 고민하던 문제에 답을 찾을 수도 있을 겁니다. 예술의 형태가 다양한 만큼, 우리가 거기서 발견할 수 있는 삶의 교훈 역시 다양할 테니까

요. 그렇게 저마다의 예술의 쓸모와 재미를 찾아가는데, 이 책이 출발점이 되기를 바랍니다.

2020년 9월 강은진

시대를 읽고 기회를 창조하는 32가지 통찰

예술의 쓸모

초판 1쇄 발행 2020년 9월 1일
초판 3쇄 발행 2021년 9월 14일

지은이 강은진
펴낸이 김선식

경영총괄 김은영
책임편집 김대한 **크로스교정** 조세현 **책임마케터** 최혜령
콘텐츠사업4팀장 김대한 **콘텐츠사업4팀** 황정민, 임소연, 박혜원, 옥다애
마케팅본부장 이주화 **마케팅1팀** 최혜령, 박지수, 오서영
미디어홍보본부장 정명찬 **홍보팀** 안지혜, 김재선, 이소영, 김은지, 박재연, 오수미, 이예주
뉴미디어팀 김선욱, 허지호, 염아라, 김혜원, 이수인, 임유나, 배한진, 석찬미
저작권팀 한승빈, 김재원
경영관리본부 허대우, 하미선, 박상민, 권송이, 김민아, 윤이경, 이소희, 이우철, 김혜진, 김재경, 최완규, 이지우
외부스태프 프로필사진 이창주(라이트하우스) 디자인 design co*kkiri

펴낸곳 다산북스 **출판등록** 2005년 12월 23일 제313-2005-00277호
주소 경기도 파주시 회동길 490 다산북스 파주사옥 3층
전화 02-702-1724 **팩스** 02-703-2219 **이메일** dasanbooks@dasanbooks.com
홈페이지 www.dasanbooks.com **블로그** blog.naver.com/dasan_books
종이 (주)한솔피앤에스 **출력·제본** 갑우문화사

ISBN 979-11-306-3129-5 (03600)

다산북스(DASANBOOKS)는 독자 여러분의 책에 관한 아이디어와 원고 투고를 기쁜 마음으로 기다리고 있습니다.
책 출간을 원하는 아이디어가 있으신 분은 다산북스 홈페이지 '원고투고'란으로 간단한 개요와 취지, 연락처 등을 보내주세요.
머뭇거리지 말고 문을 두드리세요.